HISTOIRE D'UNE COULEUR

色彩列传

红色

MICHEL PASTOUREAU...

［法］米歇尔·帕斯图罗 ...著

张文敬 ...译

生活·讀書·新知 三联书店

First published in France under the title:
Rouge, Histoire d'une couleur
by Michel Pastoureau
©Éditions du Seuil, 2016
Current Chinese translation rights arranged through Divas International, Paris 巴黎迪法国际版权代理
(www.divas-books.com)

Simplified Chinese Copyright © 2020 by SDX Joint Publishing Company.
All Rights Reserved.

本作品中文简体版权由生活·读书·新知三联书店所有。
未经许可，不得翻印。

图书在版编目（CIP）数据

色彩列传. 红色／（法）米歇尔·帕斯图罗著；张文敬译. —北京：
生活·读书·新知三联书店，2020.8
ISBN 978 – 7 – 108 – 06742 – 5

Ⅰ. ①色⋯　Ⅱ. ①米⋯ ②张⋯　Ⅲ. ①色彩学－美术史　Ⅳ. ①J063-09

中国版本图书馆 CIP 数据核字（2019）第 302077 号

责任编辑	刘蓉林
装帧设计	张　红
责任校对	张国荣
责任印制	宋　家

出版发行　生活・讀書・新知 三联书店
　　　　　（北京市东城区美术馆东街 22 号 100010）
网　　址　www.sdxjpc.com
图　　字　01-2019-1004
经　　销　新华书店
印　　刷　北京图文天地制版印刷有限公司
版　　次　2020 年 8 月北京第 1 版
　　　　　2020 年 8 月北京第 1 次印刷
开　　本　787 毫米×1092 毫米　1/16　印张 19.25
字　　数　195 千字　图 117 幅
印　　数　0,001 – 8,000 册
定　　价　72.00 元

（印装查询：01064002715；邮购查询：01084010542）

contents 目录 >>

导言 ...1

1 初始之色
从远古到古典时代末期　　...001

最早的调色板　　...004
血与火　　...014
普林尼与画家　　...025
染成红色　　...036
罗马的骨螺染料　　...041
日常生活中的红色　　...048
词汇方面的考据　　...057

2 备受偏爱的色彩
6—14世纪　　...065

教父们的四种红色　　...069
基督之血　　...078
权力之红色　　...086

纹章的首选色彩　　　…094
爱、光辉与美　　　…103
红与蓝　　…112
佛罗伦萨美女们的衣橱　　　…118

3 饱含争议的色彩
14—17世纪　　…125

地狱之火　　…128
红发人犹大　　…134
憎恨红色　　…144
画家的红色　　…154
三原色之一　　…167
织物与服装　　…173
小红帽　　…181

4 危险的色彩?
　　18—21世纪　　　…189

　　粉色：红色系的边缘　　　…193
　　脂粉与社交　　　…205
　　革命的红旗与红帽　　　…221
　　饱含政治意义的色彩　　　…227
　　国旗与信号　　　…238
　　今日的红色　　　…246

　致谢　　　…263
　注释　　　…265

"公牛只有在见到红布时才被激怒，而哲学家只要听人提及色彩就开始暴躁了。"

——歌德

导 言

在人文科学领域,"红色"与"颜色"几乎是同义词。红色是一切色彩的起源,是人类最早掌握、模仿、制造出来的色彩,也是最早被区分出不同色调的色彩;首先用作颜料,然后又用作染料。这使得在数千年中,红色高踞一切色彩之首。所以,在许多语言之中,人们可用同一个词来表示"红色的""彩色的"和"美丽的"。尽管在现代的西方,蓝色已经成为最受欢迎的色彩,尽管在我们的日常生活里,红色已经不再受到重视——至少与希腊—罗马时代和中世纪相比其地位一落千丈,但红色依然是最浓烈、最醒目的色彩,也是最富有诗意、最令人浮想联翩、最具象征性的色彩。

在本书中,我试图勾勒出红色在欧洲社会,从旧石器时代直至今日的历史。这是一项艰巨的任务,因为红色涉及的领域和需要研究的课题如此之多。关于红色,无论是历史学家,还是社会学家、人类学家都有更多的内容要讲,超过了其他任何一种色彩。红色浩瀚如海!为了避免在这片海洋里淹死,为了将本书的厚度控制在合理范围内,我不得不忍痛筛掉了某

些内容，缩短了另一些内容的篇幅，将某些时代一笔带过，回避了某些问题，以便突出红色历史中的几条主线（词汇、服装、艺术、科学知识、符号象征），在这片特别错综复杂的迷宫中辨认出方向。

*

本书是一套丛书之中的第四部，其中第一部是《色彩列传：蓝色》（2000），第二部和第三部分别是《色彩列传：黑色》（2008）、《色彩列传：绿色》（2013），均由同一出版商发行。在本书之后应该还有第五部，主要论述黄色。与前几部相仿，本书的结构也按照时间顺序编排：这是一部红色的传记，而不是关于红色的百科全书，更不是仅仅立足于当世的关于红色的研究报告。本书是一本历史学著作，从各种不同角度出发，去研究红色从古到今的方方面面，包括词汇、符号象征、日常生活、社会文化习俗、科学知识、技术应用、宗教伦理和艺术创作。经常见到的现象，是对色彩历史的研究——说实话这样的研究实在是太少了——仅限于年代较近的过去，研究的主题也仅限于绘画领域，这样的研究工作是非常有局限性的。绘画史是一回事，色彩的历史是另一回事，后者比前者的范围要宽泛得多。

如同本系列的前三部一样，本书从表面上看是一部专题著作，其实并非如此。一种色彩从来都不是独自存在的；只有当它与其他的色彩相

互关联、相互印照时，它才具有社会、艺术、象征的价值和意义。因此，绝不能孤立地看待一种色彩。本书的主题是红色，但必然也会谈到蓝色、黄色、绿色，更不可能回避白色与黑色。

这个系列的前四部以及未来的最后一部，旨在为这样一门学科奠定基石：从古罗马时期到18世纪，色彩在欧洲社会的历史。我为了这门学科的建立已经奋斗了近半个世纪。尽管读者将会看到，本书的内容有时会大幅度地向前或向后超出这个时间范围，但我的主要研究内容还是立足于这个历史时期上的——其实这个时期已经很长了。同样，我将本书的内容限定在欧洲范围内，因为对我而言研究色彩首先是研究社会，而作为历史学家，我并没有学贯东西的能力，也不喜欢借用其他研究者对欧洲以外文明研究取得的二手、三手资料。为了少犯错误，也为了避免剽窃他人的成果，本书的内容将限制在我所熟知的领域之内，这同时也是三十多年以来，我在高等研究应用学院和社会科学高等学院的授课内容。

即便限定在欧洲范围内，为色彩立传也不是一项容易的工作。甚至可以说这是一项特别艰辛的任务，直至今日历史学家、考古学家、艺术史乃至绘画史的研究者都纷纷回避，拒绝致力于此。诚然，研究过程中的困难数不胜数。在本书的导言中有必要谈谈这些难点，因为它们正是本书主题的一部分，也有助于理解我们为何会有这些知识盲点。在本书中，历史学与历史文献学之间的界限将更加模糊，不复存在。

我们可以将这些难点归于三类：

第一类是文献资料性的难点：我们今日所见的古建筑、艺术品、物品和图片资料，并不是几个世纪之前这些东西的原始色彩，而是经过了岁月的洗礼变化之后生成的颜色。它们的原始状况和如今呈现给我们的面貌之间，其差别经常是巨大的。遇到这种情况应该怎么办？应该予以复原，不惜代价地让它们恢复所谓的昔日颜色，还是应该承认，时间因素造成的这种影响，本身就是历史资料的一部分，历史学家应该接受它的现状呢？此外，我们今天看到的颜色，与以往相比处于完全不同的照明条件之下。火把、油灯、煤气灯以及各种蜡烛发出的光线与电灯是不一样的，这个道理很浅显，然而当我们参观博物馆或展览时，有谁还记得这一点呢？有哪个历史学家在研究中曾考虑到这一点呢？文献资料类的最后一个难点，在于多年以来，历史研究者都已习惯于根据黑白图片对器物、艺术品和建筑进行研究：早期是黑白版画，后来是黑白照片。造成的结果是他们的思维方式和认知方式似乎都受到了黑白图片的同化影响，历史学家和考古学家习惯于通过黑白书籍和黑白照片展开研究，于是他们脑海中的历史似乎也变成了一个黑白灰的世界，变成了一个色彩完全缺失的世界。

第二类难点是有关研究方法的。每当历史学家尝试去理解图片、器物或艺术品上颜色的地位和作用时，他总会遇到各种各样的问题——材料问题、技术问题、化学问题、艺术问题、肖像学问题、符号学问题——这些问题纷至沓来，使历史学家手足无措。如何将这些问题归类？如何展开调研？应该提出哪些问题？按照什么样的顺序？迄今没有一个研究者或是研

究团队能针对色彩历史的研究，提供一套系统的、可供整个学术界使用的研究方法。因此，面对大量的疑问和大量的参数资料，任何一个研究者——恐怕首先就是我本人——总会倾向于过滤掉干扰他的那些信息，只保留有助于论证他的论点的那些资料。这显然是一种错误的研究方法，但也是最常见到的一种现象。

第三类则是认知方面的难点：我们今天对色彩的定义、概念和分类是无法原封不动地投射到历史之上的，在这一点上必须谨慎。我们今天对色彩的认知与过去的人们不一样（很可能未来的人类与我们也不一样）。人的感觉与知识总是密不可分的：例如在古代人和中世纪人眼中，对色彩与色彩对比的感觉就与21世纪的我们截然不同。无论在哪个时代，人的目光总带有强烈的文化性。因此，在历史文献的每个地方，都存在着可能诱导研究者犯错的陷阱，尤其是涉及光谱（17世纪末之前光谱还不为人知），原色与补色的理论（这属于自然科学而非人文科学），暖色与冷色之间的划分（纯粹是约定俗成而已），色彩即时对比定律以及所谓的色彩对人的生理、心理影响等课题时，犯错的陷阱会变得更多：我们今日的感受、知识、"科学真理"与过去的人类不一样，也与未来的人类不一样。

*

以上所述的这些难点，都突出了一个问题，那就是一切有关色彩的课

题都与文化相关。对于历史学家而言，色彩首先应定义为一种社会行为，而不是一种物质，更不是光线的组成部分或者人眼的感觉。是社会"造就"了色彩，社会规定了色彩的词语及其定义，社会确立了色彩的规则和用途，社会形成了有关色彩的惯例和禁忌。因此，色彩的历史首先就是社会的历史。如果不承认这一点，狭隘地把色彩当作一种生物神经现象，就会陷入片面的唯科学主义。

要为色彩立传，历史学家需要做两方面的工作。一方面，他必须对历史上不同社会阶段中的色彩世界进行巨细无遗的描述：色彩的命名词汇、颜料和染料的化学成分、绘画和染色的技法、着装习惯及其背后的社会规则、色彩在日常生活中的地位、政府当局有关色彩使用的法规、教会僧侣有关色彩的谕示、学者对色彩的思辨、艺术家对色彩的创作。值得探索和思考的领域有很多，也向研究者提出了各种复杂的问题。另一方面，在某一个特定的社会文化地域内，还要从一切角度出发，随着时代的演变，观察研究与色彩相关的创造、变迁、融合与消亡。

在着手进行这两方面工作的时候，不能忽视任何文献资料，因为从本质上说，对色彩的研究是一个跨文献并且跨学科的领域。但与其他学科相比，有几个学科对研究色彩更有用，也更可能取得成果。首先是词汇学，对于词汇历史的研究总是能够给我们带来大量有用的信息，增进对历史的了解；在色彩这个领域，词汇的首要功能就是对色彩进行分类、分级、联系或对比，在任何社会都不例外。其次，是织物、染料和服装的领域。在织物、染料

和服装的制造中,化学、技术、材料问题与经济、社会和符号象征观念更加紧密地交织在一起。制服,是在社会生活中树立起来的第一套色彩规则。

在色彩方面,诗人和染色工人能够教给我们许多东西,至少不逊色于画家、化学家和物理学家。红色在西方社会中的漫长历史,正是这方面的一个典型范例。

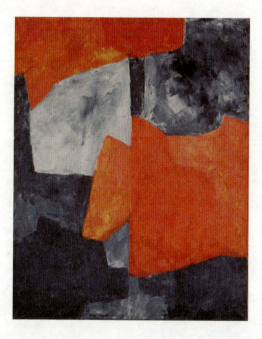

红色从不孤单……

任何一种色彩都不会单独呈现。只有当它们与一种或若干其他色彩搭配或对比时,色彩才具有其全部的意义。红色也不能脱离这条规律,尽管它凌驾于其他色彩之上。15世纪末的一位佚名作家,在一本介绍双色勋带的书籍里为每一种色彩搭配赋予了象征意义,他写道:"红灰搭配的勋带不仅美丽,而且象征着高贵的品格。"

谢尔盖·波利雅科夫《灰色与红色的构图》,1964年。蒙彼利埃,法布尔博物馆

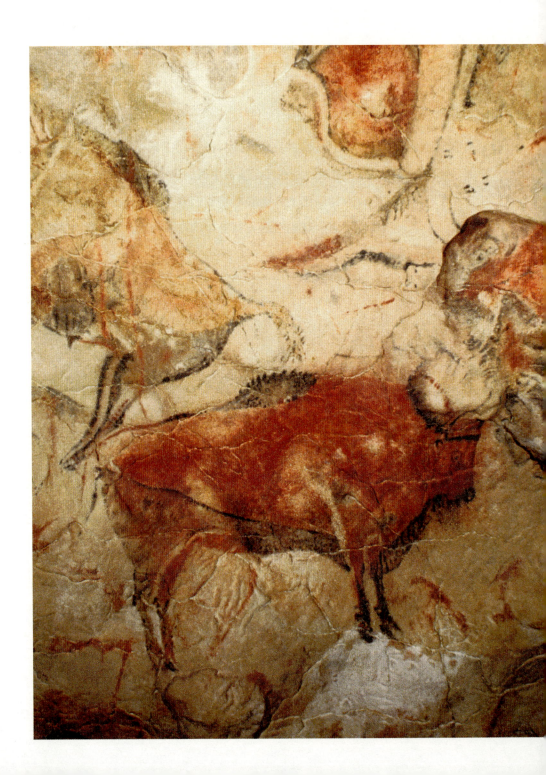

1...
初始之色
从远古到古典时代末期

< 阿尔塔米拉洞窟内的巨大野牛壁画

西班牙北部的阿尔塔米拉洞窟壁画于 1879 年被发现，当时在学术界引起了大规模的质疑。某些学者在很长一段时间里，一直怀疑这些壁画是伪造的，直到后来，类似的洞窟壁画陆续被发现，质疑的声音才平息下去。在阿尔塔米拉洞窟中，巨大石室的天花板上，绘有十六头野牛、若干野马、鹿和野猪。画家利用石壁的天然起伏，为这些动物制造出立体感。

约前 15500—前 13500 年，海边的散提亚拿（西班牙），阿尔塔米拉洞窟，野牛石室

在欧洲，漫长的数千年里，红色曾经是唯一的色彩，只有红色才配得上"色彩"这个称谓。无论从年代顺序上看，还是从等级观念上看，红色都高踞一切色彩之首。并不是说那时其他色彩并不存在，而是它们经历了很长时间才被认知，然后才能够在世俗文化、社会规则和思想体系中占据一席之地，那时它们才能与红色相提并论。

人类从红色出发，首次体验到色彩，首次制造出色彩，最终建立起一个色彩的世界。同样，人类很早就在红色系里区分出色调的变化，制造出具有细腻差异的各种红色。我们所知最古老的色彩词汇可以证实这一点，绘画与染色技术也能体现出这一点。在某些语言里，同一个词在不同语境下可以分别表示"红色的"或者"彩色的"，例如古典拉丁语中的 coloratus[1] 和现代西班牙语中的 colorado。在另一些语言里，"红色的"和"美丽的"这两个形容词具有共同的词根，例如俄语中的 krasnyy（红色的）与 krasivy（美丽的）就属于同族词语[2]。最后，还有一些语言里只存在三个表示色彩的词：白色、黑色与红色。但白色与黑色这两个词又未必真的当作色彩词使用：从本质上讲，它们其实分别表示光明与黑暗，所以只有红色才是真正用来表示色彩的词语[3]。

红色的这种优先地位在日常生活和世俗文化中也有所体现。在地中海周边，人们很早就在住宅、城市建设（砖石、瓦片）、器物（各种陶器和瓷器）、织物、服装、珠宝首饰乃至陪葬品上使用红色，不仅是为了美化，也为了起到趋吉避凶的作用。同样，在艺术表演和宗教仪式中，红色经常与权力和神圣联系在一起，包含丰富的符号象征意义，有时还拥有超自然的力量。

从很多方面看，古代社会的红色都占据色彩的首位，它既是最先被人们认知的色彩，也是地位最高的色彩。

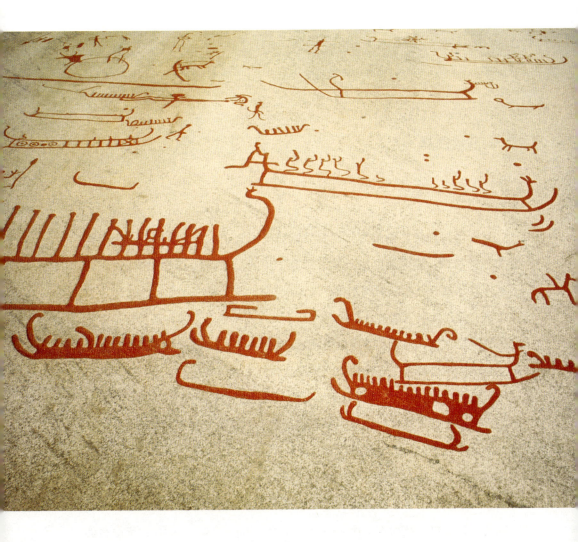

塔努姆的船 ……

在瑞典西南部海岸的塔努姆，发现了多处上古遗迹，这里共有约二百幅岩雕画，由上古人类在岩石上雕刻或锻打出来，然后再涂上红色。我们可以在这些画里看到大量船只，其中有些船上还能清晰地辨认出桨手划船的动作。这些船驶向何方？它们正在前往冥府吗？

约公元前 800—前 750 年，塔努姆斯海德（瑞典），维特里克岩雕博物馆

最早的调色板

　　早在懂得染色之前很多年，人类就懂得绘画了。现在已知的最大规模洞窟岩壁绘画，距今三万三千至三万两千年间，比染色工艺的出现要早两万五千年。这就是在法国阿尔代什（Ardèche）省发现的肖维（Chauvet）洞窟壁画，是已知最古老的动物绘画作品，而今后的新发现或许还能将这个年代推进得更久远。但这真的就是绘画的开端了吗？旧石器时代的人类，在岩壁上作画之前，是否还有其他的绘画作品呢？史前历史的研究者们还在争论这个问题。此外，绘画究竟是什么？我们可以在史前时期的某些卵石、骸骨、小雕像乃至某些工具上找到使用颜料的痕迹，然而我们可以称之为绘画吗？这方面的争议很大，而且这些物品所属的年代也难以确认。无论如何，对本书的主题而言，重要的是这些颜料的痕迹几乎都是红色的，这似乎显示出，红色在用于艺术创作之前，早已被用来作为标志和记号了。到了旧石器时代晚期的马格德林文化时期（距今一万五千至一万一千年），具有残留颜料的类似物品越来越多，其材质分为许多种（石质、骨质、象牙、鹿角），使用的颜料色彩也更加丰富，但红色依然在其中占据主要地位。此外，在岩壁、石头或骸骨上涂抹颜料之前，人类很可能已经将颜料涂抹在自己的身上，所以人体绘画出现的年代很可能比壁画或器物绘画更加久远。那么这是不是人

类艺术行为的起点呢？这个问题是无法回答的。我们最多只能推测，在人体绘画中红色同样占据主要位置，因为时至今日人们依然使用红色来美化面部，女性依然用红色来装点她们的颧颊和嘴唇，而且美容行业使用最多的依然是红色系的各种色调。

在早期人类的服饰习俗方面，红色也扮演了重要的角色。在旧石器时代的遗址里，可以找到许多涂成红色的石头、穿孔贝壳、骨片和牙齿，早期人类将它们制作成护身符、项链、手镯和耳坠。这类物品在墓穴中被大量发现，但是同样难以确认其年代，它们很可能与人体绘画有所关联，之所以使用红色，是因为当时的人们认为这种色彩具有驱邪护身的魔法力量。作为证据，我们在某些墓穴中看到，死者躺在一些红色赭石的碎片之上，那些碎片应该是为死者制作的一张"床"。这红色的"床"是做什么用的？是用来在最后的旅途中保佑死者吗？还是能够在彼岸世界令他重获新生？我们无法得知。但是毋庸置疑，史前时代人们涂抹或穿戴在身体上的红色发挥了三重作用：标识作用、美化作用、护身作用。在那个遥远的年代，人们已经开始使用红色自我保护、自我美化，也用红色吸引他人的注意，这项习俗延续了非常非常久的时间。

让我们离开墓穴，来到洞窟的石室和走廊里，在这里能看到欧洲最著名的洞窟壁画：肖维洞窟壁画、科斯奎（Cosquer）洞窟壁画、拉斯科（Lascaux）洞窟壁画、派许摩尔（Pech Merle）洞窟壁画、阿尔塔米拉（Altamira）洞窟壁画等。我们可以观察一下那时的画家所使用的调色板，与现代画家相比，他们所使用的色彩非常有限：黑色、红色、棕色，偶尔还能见到一些黄色，

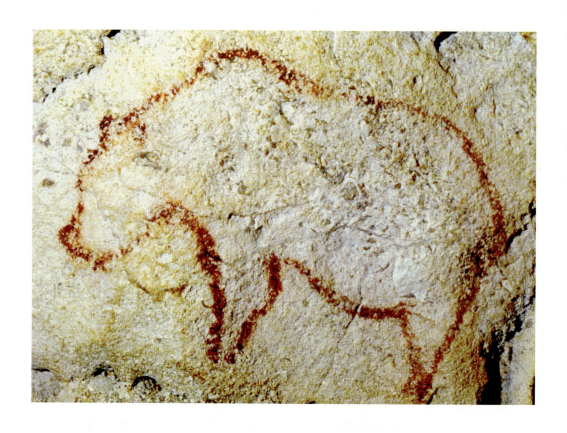

肖维洞窟的幼熊 ……

与其他洞窟相比，阿尔代什的肖维洞窟"熊的味道特别重"（让·克洛特语）。肖维洞窟中的多幅壁画都表现了洞熊和棕熊。在洞窟的最深处有一间石室，石室中央的石柱上摆放着一只熊的头骨，周围的地面上还有十二个其他动物的头骨呈半圆形环绕着石柱。这似乎是一个祭坛，在欧洲和西伯利亚还曾发现若干类似的祭坛，这令人猜想，旧石器时代的人类很可能曾经崇拜熊这种动物。但并不是所有史前历史的研究者都接受这一猜想。

约前 33000—前 29000 年，瓦龙虹桥（阿尔代什），肖维洞窟

更罕见一些的是白色（白色很可能年代较近），从未出现绿色和蓝色。黑色颜料通常用氧化锰或炭化的植物制造而成；黄色颜料来自富含赭石的黏土；红色颜料最常见的是从赤铁矿中提取的，这种矿物是在欧洲分布最广的铁矿石。所以，问题不在于如何获得，而在于如何加工：旧石器时代的人类是如何学会将一种天然矿物加工成为颜料，并且用于绘画的？我们可以将这种加工过程称为化学加工吗？

事实上，近年来的一些分析表明，早期人类曾将黄色的赭石矿物放在石质的坩埚内煅烧，让矿物失去水分，变成红色的赭石，留存至今的数个坩埚内还能见到残留的红色痕迹。同样，在某些颜料中添加了一些我们今天称之为填料的物质，以提高其遮盖性、改变其反光度或提高颜料在石壁上的附着能力，这些填料包括滑石粉、长石、云母和石英。毫无疑问，这些加工过程涉及化学。将木头煅烧炭化当作画笔使用，是一种相对简单的技术。但是从土壤中提取出片状的赤铁矿，将其清洗、过滤，用研钵和研杵研磨成细碎的暗红色粉末，然后将这种粉末与长石粉、植物油或动物油脂混合，得到能够良好地附着在岩壁表面、具有不同色调的颜料，这就是一项非常复杂的技术了。而我们看到，尼沃（Niaux）、阿尔塔米拉、拉斯科等洞窟壁画的作者，已经掌握了这项技术，或许还包括更加古老的科斯奎洞窟和肖维洞窟。

在绘画技术方面，谈论真正的颜料"配方"或许还为时过早，但我们在各地都观察到，流传至今的洞窟壁画中，红色系的各种色调是非常丰富多变的。这种丰富性是有意为之的吗？是画家做出的选择吗？画家是否借助了一系列的技术手段（混合、稀释、加入填料、选择特定的黏合剂）才得到这些

丰富的色调？这其中是否蕴含着某些具体的意图或者象征含义？抑或只是漫长岁月造成的结果？这个问题很难回答，因为我们无法见到这些颜料的原始形态，也见不到它们当初产生的着色效果，我们见到的只是它们经过岁月的洗礼变化之后变成的样子。无论怎么说，即便是在那些直到20世纪都未遭破坏的洞窟里，壁画的原始状态与现存状态之间，差别也是巨大的。此外，我们今天观察这些壁画时，使用的照明工具与史前画家所使用的截然不同。电灯发出的光线与火把不同，这个道理很浅显。但当专家们研究洞窟壁画时，有几个人还记得这一点呢？在这些史前壁画与我们现代人之间，还间隔着数百万张——或许是数十亿张？——彩色图片，这些图片在无形之中干扰着我们的目光，我们已经将这些图片吸收、"消化"，镌刻在某种集体潜意识之中。没有多少人真正意识到它们的存在，但它们对我们的目光和记忆的影响却不容忽视。经历了数万年的岁月，艺术本身也在不断变化。所以我们眼中看到的壁画，不可能与远祖们看到的一模一样，今后也绝不可能做到这一点。对于线条而言是这样，对于色彩而言更是如此。

我们现在暂时离开史前时代。在旧石器时代最晚期的壁画，与近东和古埃及最早期的绘画作品之间，又间隔了数万年之久。在这数万年中，绘画技术不断演进，新的颜料得到运用，尤其是在红色系中。例如在法老时代的古埃及，尽管赤铁矿依然被大规模地使用，但这时的画家已经开始使用其他种类的红色颜料了。例如朱砂，即汞的天然硫化物，还有相对罕见一些的雄黄，即砷的天然硫化物——这两种矿物价格昂贵，需要从远方购买运输而来，所以只能少量使用。此外，它们的毒性都很强。[4] 类似的还有虫胶颜料，它

需要发达的技术知识才能提取使用。我们经常提到，古埃及人在公元前大约三千年前，就发明了最古老的人工合成颜料——著名的"埃及蓝"，是用铜屑与沙子和天然钾盐混合，再经过加热制成的。[5] 通过这种工艺能得到灿烂的蓝色和蓝绿色，古埃及人认为这是一种吉祥的色彩，时至今日，"埃及蓝"依然为我们所赞叹。但在红色系方面，古埃及人并不落后，他们懂得利用植物性和动物性的原料——茜草、虫胭脂、骨螺——制造红色颜料。他们会收集染成红色的织物碎片，从中提取出残留的染料成分，用化学方法使这些成分沉淀在矿物粉末之上，这样得到的物质就成为一种颜料。而且，即便不提这么复杂精细的操作，只说将黄赭石经过简单煅烧变成红赭石的过程[6]，这难道不是将某种天然颜料加工，变成人工颜料的过程吗？我们看到，旧石器时代的画家早已掌握了这项技术。

　　古希腊人喜爱色彩，并且将色彩做成了一门生意。如同晚些时候的腓尼基一样，在古希腊，制造颜料、染料、胭脂、玻璃、肥皂以及某些药物的，是同一批手工艺人。在他们的产品之中，有些具有多重功效，例如赤铁粉，既是画家使用的红色颜料，也是一种染料，还是一种药品。人们认为它具有止血作用，还能治疗血液疾病。在公元前10世纪到公元前1世纪这一千年里，古埃及商人将这些产品销售到地中海沿岸的大部分地区；他们回程时则带回大量原材料，埃及的手工艺人再将这些原材料加工成产品。例如，红色颜料的原材料就包括产自西班牙的朱砂、产自比提尼亚（Bithynie）和黑海沿岸本都（Pont）地区的红赭石。

　　古埃及的墓穴绘画所使用的色彩至今仍然鲜明灿烂，有些甚至光洁如新。

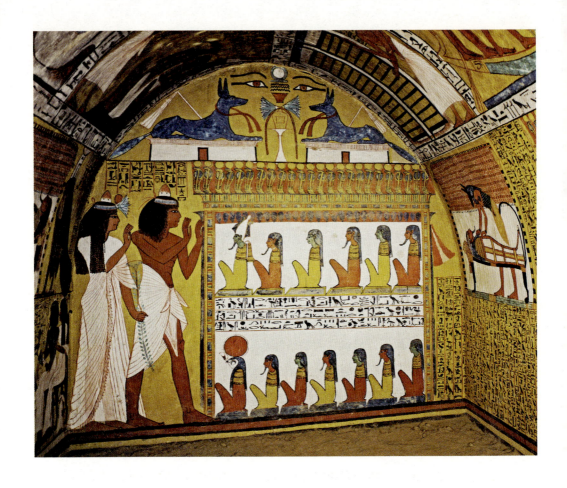

森尼杰姆墓 ……

在戴尔美迪纳（Deir el-Medineh）发现的森尼杰姆（Sennedjem）及其家人的墓穴，是底比斯（Thèbes）地区保存最好的墓穴之一。其中的壁画完好如新，我们在这些壁画里可以看到墓穴的主人森尼杰姆，他是一位富有的手工艺人，还有他的妻子，美丽的埃尼菲尔蒂（Iyneferti）。在这幅画里他们正在向诸神致敬，诸神坐成两行，为首的是欧西里斯，很容易通过他头上的冠冕辨认出来。

约公元前 1250 年，戴尔美迪纳（埃及），森尼杰姆墓，祭堂西侧墙

埃及人对这些色彩的使用有一套约定俗成的规则，例如其中的男性人物，肤色为红色或红棕色，而女性人物则不同，她们的肤色相对较浅，使用米色或浅黄色。神像的肤色是一种更加鲜亮的黄色，通常是从雌黄中提取的。雌黄是砷的一种天然硫化物，古埃及人专门用它来绘画神祇。同样，红色经常用来象征干旱的沙漠，与之对立的黑色则象征尼罗河谷肥沃的淤泥土地。可见，从这时起，红色增加了一种象征性的意义，而这种意义通常是负面大于正面的，它不仅象征受到太阳暴晒的沙漠，也象征着生活在沙漠里或者来自沙漠的民族。而沙漠民族都是古埃及人的敌人，所以红色又象征着暴力、战争和毁灭。红色也是属于塞特（Seth，战争、暴力与毁灭之神）的色彩，塞特是伊希斯（Isis，生育之神）和欧西里斯（Osiris，冥神）的兄弟，代表邪恶的力量。他的形象通常具有一头红发，或者身披红衣。他杀害了欧西里斯，与荷鲁斯（Horus，法老的守护神）为敌。他象征着残暴、毁灭与混沌，当人们书写他的名字时，通常也使用红笔。

　　事实上，古埃及的语言和文字也能显示出红色的负面象征意义。在不同的语境下，人们使用同一个词表示"变红"和"死亡"，有时还能表示"引起恐怖"。"有一颗红心"意味着"发怒"，"做出红色的行为"意味着"作恶"，这样的词语全部都是负面含义的。同样，古埃及人在书写表示"危险""不幸""死亡"意义的象形文字时，也经常使用红色。

　　但红色在古埃及也并非总是意味着凶恶不祥：有时候红色可以象征胜利，有时象征权力，在更多的情况下还能象征血液和生命力。有时候人们甚至用红色驱邪避凶。例如，人们使用红玉制作护身符，据说这种玉石是被伊

希斯的鲜血或眼泪染红的。伊希斯是繁殖生育之神，其形象经常是一只身披红袍的牝牛。总之，古埃及的符号象征体系在地域上并不是全国统一的，在时间上也不是一成不变的：在古王国时代与希腊化时代之间，在上埃及与下埃及之间，各种色彩的象征意义都有所不同。考古学家尚未完全揭示出其中全部的奥秘。

在古代的近东地区，情况也是类似的：在墙壁和器物的装饰方面，色彩发挥了重要的作用，但我们很难解读出其中的意义。在近东地区，红色的象征意义似乎是正面的，与创造、财富、权力相关，并且用于某些神祇的祭祀仪式，尤其是繁殖生育之神。例如，苏美尔人和亚述人惯于使用鲜艳的色彩为神像着色，无论神像是石质还是土质，红色在其中几乎总是占据主要地位。红色，既是宗教的色彩，也是世俗社会的色彩。

> 伊希斯迎接图特摩斯四世 ……

1903年在埃及帝王谷发现了图特摩斯四世法老（前1397—前1387年在位）的陵墓。这座陵墓的壁画里，并没有使用黄色和红色来区分神与人，而是使用不同的深浅色调来达到同样的效果：人类肤色较深，而神祇则肤色较浅。例如这幅画里的伊希斯女神，手持"生命之符"（ânkh），那是古埃及的一个著名符号，形状为有柄的十字架，象征生命。

约公元前1380年，卢克索（埃及），图特摩斯四世墓，大殿壁画

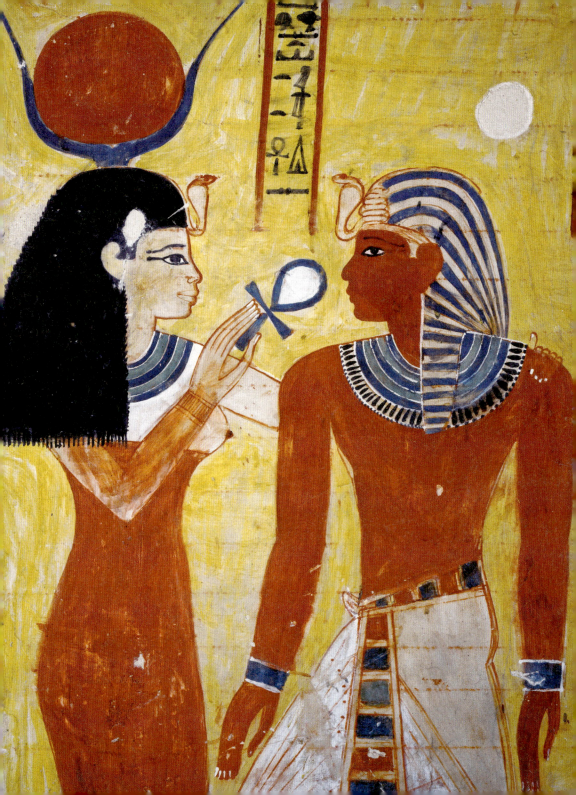

血与火

 在上一章里我们看到，红色的符号象征意义在古代社会里占据了统治性的地位。从旧石器时代早期一直到公元前10世纪至前1世纪期间，其地位始终牢不可破，甚至还能追溯到更久远的年代。然而，要探究其中的原因却并不容易。在数万年的历史中，古人对色彩的观念发生了演变，但他们为何对红色特别重视，超过其他一切色彩，这个问题吸引了一些学者的注意。在19世纪下半叶，有些文献学家、考古学家、神经科医生和眼科医生展开了激烈的论战，论战的主题在于古代民族是否对某种或某些色彩是色盲。在感知蓝色和绿色方面，日耳曼人是否比古希腊人和古罗马人更具优势？与其他色彩相比，《圣经》民族与古代近东各民族是否对红色感知得更加清楚？为了回答这些问题，学者们查询了大量资料，对词汇的含义进行了探索，将古代语言转换为某种代码系统，他们对这些代码进行研究，以分析古人感知色彩的机理。[7]

 如今，这些进化主义的理论——无论在语言学方面还是在生物学方面——已经被我们抛弃了。[8]语言不是代码，古人的视觉器官与我们相比也没有任何不同。但是，对色彩的认知并不仅仅是一个生物学或神经学现象，也是一个文化现象，涉及知识、记忆、想象力、情感、与他人的关系，更宽

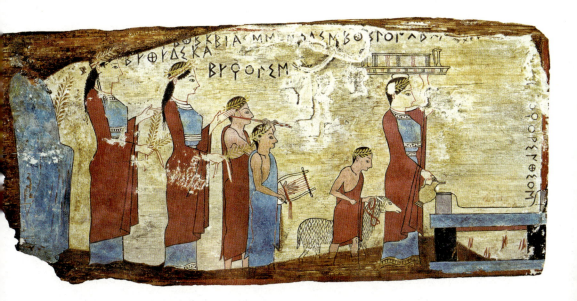

祭祀队伍……

在这块非同寻常的木板画之上,人们牵着一只绵羊前往祭坛献祭。这只绵羊拴在一条红色短绳上,红色象征它是奉献给神的祭品。

约公元前 530 年,雅典,国立考古博物馆

泛地讲,涉及社会生活。没有命名一种色彩,不见得就是因为人们看不见它,而是因为人们没有机会,或者很少有机会去称谓它。某个社会赋予某种色彩什么样的地位,不仅应该在世俗生活中、政治制度中、社会规则中观察,更应该在祭祀仪式中、宗教信仰中、符号象征体系中观察,这才是真的问题所在。在这些领域里,红色长久以来占据首位,这是无可辩驳的事实。这种色彩似乎拥有某些神奇的能力,而其他色彩都不具备,其原因何在?

很可能是因为这种色彩的两大"指涉物"——血与火——具有特别重要的地位。无论在历史上的哪个年代,在大多数社会中,这两种事物与红色之间的联系都是最紧密的。时至今日,几乎所有词典在定义"红色"时,都

使用类似"鲜血与火焰的色彩"这样的句子。诚然,其他色彩在现实中也对应着某种或某些重要的事物,但那些对应关系相比之下则没有那么普适,没有那么恒久。[9] 而红色,无论在何时何地,都令人想起血与火。但是,如果说红色与鲜血之间的联系是不言自明的——所有脊椎动物的血液都是红色的——那么红色与火焰之间的联系则没有那么明显。在自然界里,火焰很少是红色的,常常是橙色、黄色、蓝色,甚至是白色、无色或者多种色彩混杂的。即便是炭火,也偏向橙色更甚于红色。那么,在符号象征的世界里,为何人们总是使用红色代表火焰呢?

或许是因为,人们将火焰视为某种生物。至少我们知道,在古代社会里,红色是生命的色彩。火焰是光和热的来源,与太阳紧密相关,它似乎拥有自己的生命。人类何时学会使用火,这是一个很有争议的问题,大约在五万年前到三万五千年前之间,甚至有可能更早。[10] 这很可能是人类历史上最重大的事件,它彻底改变了人类的生存条件,并且形成了所谓"文明"的基础。所以,在诸多神话传说中,都有大量叙述人类如何获取火种的故事,最常见的是从神那里盗取的,例如希腊神话中的普罗米修斯(Prométhée)传说。[11]

作为一种超自然的生命,火焰在很久以前就成为祭祀仪式上人们崇拜的对象。这种火焰崇拜到了有历史记载的年代依然延续了下来,例如在印度和波斯,可以见到祭拜火焰的庙宇,而这样的庙宇都是红墙红瓦的。人们认为,火是人与神之间沟通的桥梁,有些民族认为火本身就是神祇之一。此外,在各地的宗教信仰中都有火神的存在,火神与红色关系紧密,而且,正如红色与火焰一样,火神也具有多重象征意义。例如希腊神话中的赫淮斯托斯

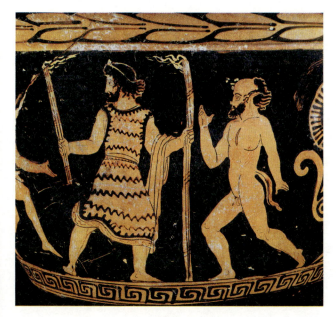

普罗米修斯将火种带给人类……

这是一只双耳爵红色人像画的局部细节，保存状况非常好。画中表现的可能是一出戏剧的场景，因为画面右侧有一只萨蒂尔（Satyre）正在模仿普罗米修斯的动作（译者注：萨蒂尔又称林神，是古希腊戏剧中的常见配角，通常充当合唱班的角色，此类戏剧即称为林神剧）。

约公元前450年，利帕里，伊奥利亚考古博物馆

[Héphaïstos，后来罗马神话称其为伏尔甘（Vulcain）]，他是火神，也是锻造之神，其形象有时是善良而技艺高超的发明家，有时又是脾气暴躁、睚眦必报的毁灭者。在最古老的传说中，赫淮斯托斯相貌丑陋，天生瘸腿，有一头红发，如同火焰与铁矿石的颜色一样。[12] 所以，在西方人心目中，所有的铁匠都与赫淮斯托斯一样具有心灵手巧而脾气暴躁的双重形象。这也是火的双重形象：它时而象征着繁衍化育，象征着涤罪净化，象征着涅槃重生；时而却截然相反，代表着暴力、毁灭，是人类和一切生命之敌。在某些故事里，人类需要小心翼翼地看护火种，维持其存续，不让它熄灭；在另一些故事里，又需要保护自己不被火焰伤害，逃离火灾，将火熄灭或控制火势。红色也获得了这样的形象，大多数情况下是吉祥的，偶尔也可能是不吉的，但红色的象征意义始终比任何其他色彩都来得强烈。

红色的另一项指涉物——鲜血——同样具有类似的双重意义。鲜血既能

象征生命，又能象征死亡，取决于它流动在生物的体内，还是流出生物的体外。鲜血同样是人与神沟通的桥梁，在古老的宗教仪式上，经常采用血祭的方式向神奉献。在基督教早期历史上，教会与奉行鲜血崇拜的异教进行了大规模的斗争。当时依然有大量的异教信仰、迷信习俗、故事传说与鲜血有关，例如将动物的鲜血奉献给神、在动物的鲜血中沐浴、饮用鲜血、与战友歃血为盟等。人们有时认为鲜血是纯洁的，有时又认为它是不洁的；有时认为它是神圣的，有时又当它是某种禁忌；鲜血既象征着救赎和生命，又象征着危险和死亡。[13]

有人认为神祇以鲜血为食，这种观点在很长一段时间里曾占据主流地位。所以人们才用流血的动物作为祭品，并且将动物的鲜血喷洒在神庙的墙壁上、祭坛上，乃至信徒的身上。这样做是为了涤除罪孽，为了取悦神祇，或者向神忏悔。有证据显示，这种血祭仪式在新石器时代已经出现，并且在《旧约》中还有多次提及，一直到公元1世纪，耶路撒冷经历了第二圣殿被毁之后，犹太人的血祭习俗才逐渐消亡。[14]有的时候，用于血祭的动物——大多数是牛——必须有一身红色的皮毛，否则就要披上一块红布。人们似乎认为，这是神祇最喜爱的色彩，或者说红色能显得动物流出来的血液更多、更鲜艳、更富有生命力。例如密特拉(Mithra)教，这是一个源自东方的教派，在公元1—3世纪的罗马帝国得到了广泛的传播。密特拉教最主要的祭祀仪式就以公牛作为祭品，而这头公牛总是红色的，或者身披红布。普鲁登修斯（Prudence）是4世纪的基督教作家，对密特拉教极度敌视，他给我们留下了这样一段触目惊心的描写：

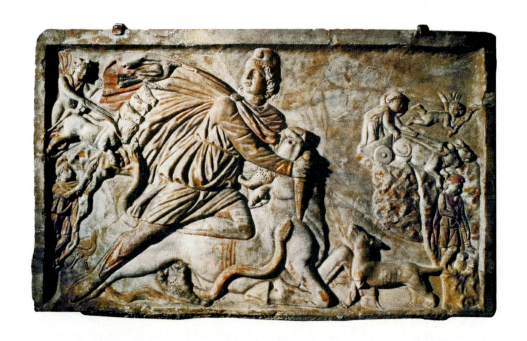

宰杀公牛的密特拉神……

这是一座大理石浅浮雕,上面保留着若干红色颜料的痕迹,它表现了密特拉教祭典的核心场景:公牛血祭仪式。

约260—280年,罗马,罗马国家博物馆

　　人们在地上挖了一个大坑,大祭司身着华丽的服装,就站在这个坑里。然后人们在这个坑上铺满木板,但木板之间留了很多空隙,人们还在木板上钻了许多孔,这就是献祭的场所。一头暴躁不安的公牛被牵到这里来,它身披一块红绸,双角戴上了红花制作的花环。当公牛被牵到木板上的时候,人们用一把祝圣过的利刃割开它的胸膛,于是热腾腾的鲜血从巨大的伤口里喷涌出来,翻涌着流满到木板之上。由于木板布满了孔隙,这鲜血又像雨水一样落到下面的坑里,落到坑

里的祭司头上、衣服上，落满他的全身。为了不浪费一滴鲜血，他将头向后仰，让血雨落到他的面颊上、耳朵上、嘴唇上、鼻孔里、眼睛上。他甚至张开嘴，让血雨落在舌头上……最后，他形容可怖地从坑里出来，祝圣仪式就完成了，这时大祭司全身血迹斑斑。人们认为这血迹代表赎罪，其他人纷纷向他跪拜，他们愚蠢地相信这样一头普通公牛的鲜血能够以祭司作为媒介，涤净他们的罪孽。[15]

在普鲁登修斯写下这段文字的时代，密特拉教已经逐渐衰落，到那时还相信牛血具有涤罪作用的信徒已经不多了。与此相反，据某些基督教作家回忆，古希腊人和古罗马人认为：牛血有剧毒。他们还列举了若干名人的例子，据说他们都是饮牛血自尽的：弥达斯（Midas）国王、伊阿宋（Jason）之父埃宋（Éson）、特米斯托克力（Thémistocle）、汉尼拔（Hannibal）等。

此外，在古希腊的某些祭祀仪式上，例如狄俄尼索斯（Dionysos）的祭典，用葡萄酒取代了鲜血作为祭品，这也使得用动物献祭的古老习俗缓慢地渐趋消亡。人们将葡萄酒洒在祭坛上、地上、火上、祭司和信徒的身上，正如在更遥远的过去用鲜血所做的一样。可见，葡萄酒是鲜血的替代品，是一种特殊的鲜血：葡萄的血。它是生命的饮品、长寿的饮品，是能量、健康、欢乐的源泉，象征着知识和启迪。它能抚慰心灵，带来快乐，还能令诗人获得灵感。葡萄本身就是神的恩赐，而葡萄酒在有些宗教里象征神之血，在另一些场合下又是献给神的祭品。无论葡萄酒实际上是什么颜色，它始终与红色联系在一起，时至今日也没有改变。"红酒"几乎就是"葡萄酒"的同义词，而白

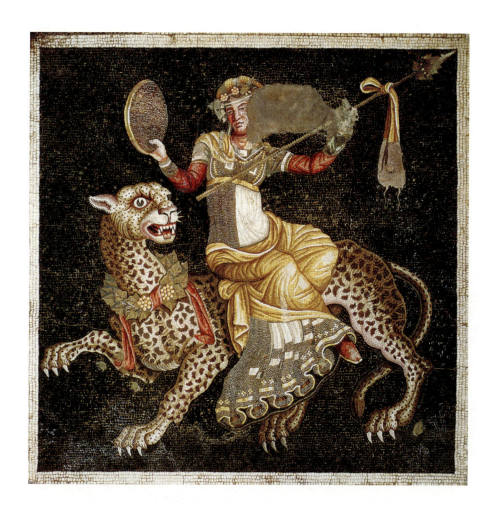

狄俄尼索斯骑豹图

狄俄尼索斯是酒神，掌管葡萄园以及与酿酒相关的一切。他的形象通常是红肤红脸，例如提洛岛上发现的这幅马赛克镶嵌画便是如此。但是在这幅画里，狄俄尼索斯没有身披常见的红色斗篷，而是穿了一件三色长袍，而且面上无须，这令他看起来显得颇为阴柔。尽管如此，还是有很多特征使我们可以毫不迟疑地辨认出狄俄尼索斯的身份。首先，豹是他专属的坐骑；其次，手持铃鼓和松果木神杖也是狄俄尼索斯的专属特征。

约公元前180—前170年，提洛岛（希腊），面具之家

葡萄酒则不被当成真正的葡萄酒。酒神狄俄尼索斯的形象通常是身披红袍、面色通红的，有时还有一头红发。如同所有神祇一样，他从不会醉倒，只有人类才会醉倒。所以，千杯不倒的人会受到神一样的尊敬。醉倒意味着虚弱和堕落，暴君和蛮族都是容易喝醉的人。

在大多数古代宗教里，红色与生命力之间都有着紧密的联系，这种联系在丧葬习俗里也有所体现。如同在史前时代一样，很多人相信，死者仍然生活在他的坟墓里，这种信仰传播得非常广泛。所以，无论是在近东、埃及、希腊、罗马还是在布列塔尼或日耳曼尼亚的蛮族地区，到处都能在墓穴里发掘出大量红色物品。如上文所提到的，在旧石器时代的墓穴里，死者经常躺在红赭石制成的床上。同样，在公元前数个世纪的墓穴或石棺里，死者周围通常摆放着许多红色的物品，用来在彼岸世界保佑他们，或者令他们恢复一些生命的力量。这些物品包括：赤铁块、朱砂块、红玉髓、鸡血石、石榴石；盛着葡萄酒或鲜血的容器；红色的织物、首饰和雕像；红色的水果和花瓣。[16] 可以作为例证的，是维吉尔（Virgile）的史诗作品《埃涅阿斯记》(*Énéide*)，在

> 齐特拉琴演奏者 ……

在意大利坎帕尼亚大区的博斯科雷亚莱（Boscoreale），人们发掘出一栋古罗马乡村别墅，这座别墅在公元 79 年维苏威火山喷发时被埋在了火山灰下。从残留的壁画判断，这栋别墅的主人应该是一位上流人士。首先，这幅画里大量使用了价格昂贵的朱砂颜料；其次，这幅画表现的是一名女性，她坐在奢华的扶手椅上，手持齐特拉琴，头上戴着华丽的冠冕。齐特拉琴是里拉琴的变种，是一种非常著名的乐器，音色低沉而柔和。

约公元前 40 年，纽约，大都会艺术博物馆

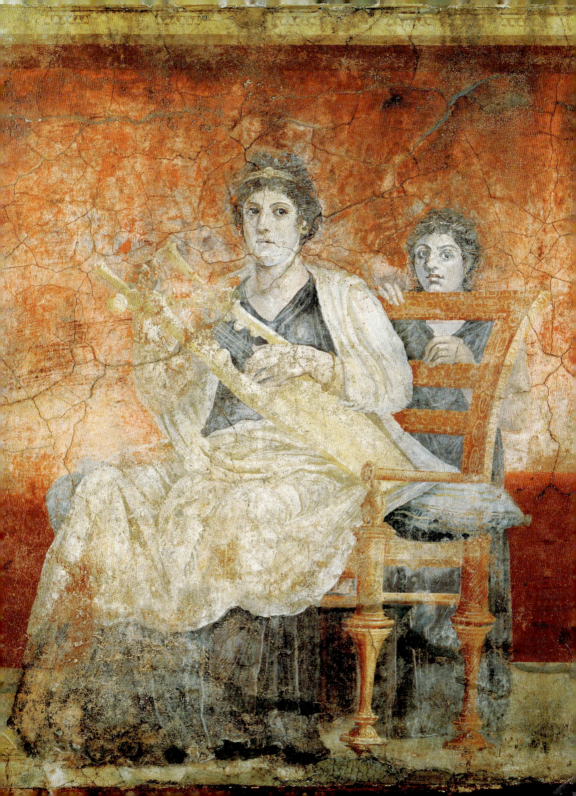

这部作品的第五卷中，描写了埃涅阿斯（Énée）回到父亲安奇塞斯（Anchise）的墓前祭奠父亲的场景：

 埃涅阿斯带领几千人离开了会场，大批人在周围簇拥着他，向他父亲的坟墓走去。在墓前，他按照礼节洒了两杯醇酒在地上，还有两杯鲜奶、两杯牺牲的血，然后又撒上鲜红的花朵，说道："祝福你，神圣的父亲，再一次祝福你，我白白将你救了出来，现在你已成为灰烬、鬼魂和幽灵。"[17]

 在古罗马，葬礼上经常摆放红色和紫色的花朵，尤其是那些开放后迅速凋零、容易掉落花瓣的花朵，例如罂粟花和紫罗兰，这些花象征着生命的转瞬即逝。即便是玫瑰，也蕴含着某种与丧葬有关的意义。古罗马的"玫瑰节"（Rosalia）包括一系列祭奠亡灵的仪式，从5月一直延续到7月。与此相反，鸡冠花虽然也是红色或者绛红色的，但它不会凋谢，所以它象征着长生不朽。诗人偶尔会用鸡冠花与玫瑰进行对比，以凸显玫瑰绽放得多么短暂。例如有一首佚名作者的短诗，其灵感或许来自一则伊索寓言，诗中写道：

 鸡冠花对玫瑰说道："你是如此美丽，你的芬芳与美貌令神祇和人类都痴迷不已。"玫瑰答道："诚然如此，但我只能存活数日，即便不被人摘下，也会迅速凋谢。而你，鸡冠花，你能永葆青春，你的花朵总是长盛不衰。"[18]

普林尼与画家

　　我们暂时离开花朵和丧葬习俗，重新回到绘画技术的主题上。与我们固有的观念相反，我们对古希腊绘画的了解程度还不如古埃及绘画。其实，与古埃及绘画相比，古希腊绘画更加复杂，风格更多变，但大多数古希腊绘画作品都不复存在了。[19]首先，古希腊建筑和雕塑上都有丰富的色彩，在很长一段时间里，历史学家和考古学家都不了解这一点，后来他们又否认这一点，或者认为这并不重要。直到近年来，人们才终于接受，古希腊雕塑全部是彩色雕塑这一事实，即便是最简陋的雕塑也有着色。同样，大部分建筑和建筑装饰物也都是彩色的。[20]那么，红色在其中占据了什么样的地位呢？很可能是首位。至少雕塑和建筑上残留的色彩痕迹是这样显示的，18—19世纪的青年建筑师们经过实地考察后做出的复制品也能说明这一点。[21]最近这些年，人们尝试利用日益先进的技术对古希腊建筑和雕塑进行模拟重建，他们的成果也可以作为证据。[22]但在这个问题上同样需要将不同的时代区分对待：如同我们在近东看到的一样，古希腊建筑和雕塑上的红色很可能在上古时代是最多的，到古典时代逐渐减少，到希腊化时代更少。随着时间的推移，画家的调色板上色彩更加丰富了。在这方面，要明确地纠正新古典主义历史学家

和艺术理论家带给我们的错误观念：他们认为古希腊是朴素的，以白色为主，这是一个大错而特错的观念。古希腊人钟爱鲜艳的、对比鲜明的色彩，在古希腊的石雕上，色彩本来是丰富而浓烈的。[23]

那么，在古希腊公共建筑和宗教建筑的壁画之上，红色也占据首位吗？这个问题很难回答，因为这些壁画几乎完全不存在了。近年来人们做出了一些重大的发现——例如马其顿国王墓穴壁画的发现，但我们对古希腊壁画的了解主要还是来自文字材料，主要是普林尼（Pline）《博物志》第三十五卷。这一卷编纂于大约公元60—70年，其内容完全以希腊和罗马绘画为主题。在《博物志》第三十五卷中，普林尼提及了若干伟大的画家，描写了若干著名的作品，介绍了这些作品的主题（神话、历史），但他很少提及这些画作使用的色彩，所以我们只能转而关注世俗物品的制造。手工艺人在制造世俗建筑和日常物品（私宅、装饰画、墓穴画、各种徽标）时，留下了更多使用色彩的痕迹，尤其是在陶瓷制品上。

事实上，陶器上的绘画作品成为古希腊历史研究者的主要研究资料。通过这些器皿，不仅可以研究古希腊的神话和宗教，还能研究动物、战争、服装和武器，研究古希腊的世俗文化和社会关系。在这些器皿上，色彩的重要性不言而喻。在最古老的陶器上，装饰图案大多为彩色的几何图形。后来，从公元前7世纪的科林斯（Corinthe）开始，出现了黑色的人像画：在无涂层的黏土基底上，先将人像刻在上面，然后涂成黑色。然后，大约在公元前530—前520年的雅典，又出现了带有红色人像画的器皿，其制造工艺与黑色人像画恰好相反：先将基底全部涂黑，然后将人像部分的黑色刮去，经过烧

古希腊陶器：红色与黑色的人像画……

带有黑色人像画（弓箭手）的酒杯是在一个过渡时期制造的。这个时期的陶器很有特点，内外的图案使用了不同的工艺：内侧为红底黑色人像画，外侧为黑底红色人像画。这一件陶器就是一个典型的例子，由雅典画家奥勒托斯（Oltos）制作。

公元前 6 世纪—前 4 世纪，巴黎，卢浮宫，古希腊、伊特鲁里亚和古罗马展品部

制之后，人像部分就会呈现出黏土的红色。这时的图画变得更加精细、更加写实，其主题也更加丰富。白色和其他色彩全都没有出现过，画家的调色板上仅有两种主要色彩：红色与黑色。[24]

对我们而言，古罗马绘画比古希腊绘画更加熟悉。不仅是因为古罗马绘画作品和装饰作品被大量保留了下来，也因为关于古罗马绘画的文字资料更多，虽然也未必描写得更详细。[25] 在这方面，普林尼的《博物志》依然是我们最主要的文献，但其文字并不总是清晰易懂的。首先，普林尼使用的词语经常是难以解读的，他总是将表示颜料的词语与表示该颜料产生的着色效果的词语混淆使用——其他拉丁语作家也是如此，而某些现代的艺术史研究者

也会这样做！²⁶ 他所使用的 color 一词，有时指具有着色功能的物质，也就是颜料，有时又指该物质产生的着色效果。再加上普林尼使用的语言非常简练，以至于读者无法确切地得知，他所叙述的是绘画过程的哪一个步骤。在研究古代绘画的现代历史学家中，有很大一部分误解和争执都是由这些词语的不确切性导致的。²⁷

时至今日，我们使用的词语依然不是那么确切。例如"朱砂红"，指的究竟是一种略微偏橙的鲜红色，还是一种将硫黄和汞合成而得到的人造颜料？遇到这样的词语难免会让人犹豫。但是与普林尼等古人相比，现代人更不应该犯这样的错误，因为从中世纪开始，我们就已懂得从实物和材质之上，将色彩抽象出来。当我们提及红色、绿色、蓝色、黄色时，我们所说的是一个绝对的、抽象的概念。而 1 世纪的拉丁语作家要做到这一点是很困难的：对他们而言，脱离其物质基础的色彩是没有意义的，是一种很难想象的事物。

除了源自词汇方面的困难之外，艺术史研究者也经常犯一些将今论古的错误。²⁸ 普林尼对绘画作品的评论，是从技术角度和历史角度出发的，但许多研究者却从审美角度去理解这些评论，与现代的艺术批评进行类比。这实际上是企图从普林尼的文字中理解出一些他自己都不知道的东西。普林尼（生于公元 23 年，卒于 79 年）属于他的时代，不属于我们的时代。他对绘画作品的评判是从意识形态出发的，是为了歌颂罗马和罗马的历史，与审美无关。此外，他反对新生事物，推崇古代绘画，不大看得起同时代——尼禄（Néron）时代和弗拉维（Flaviens）王朝早期——的绘画作品。在色彩方面，他鄙视同时代画家所追求的那些轻浮花俏的色调（拉丁语：colores floridi），怀念从

前人们所推崇的庄重朴素的色调（拉丁语：colores austeri）。[29] 同样，在颜料方面，他不遗余力地严厉批评，甚至是嘲笑那些从遥远的亚洲进口的红色颜料是"从印度的泥土中提取出来的……从巨龙或者大象的血液里提取出来的"[30]。这个典故来自一个传说，据说画家使用的某些暗红色树脂颜料是巨龙被大象杀死后，龙血凝结而成的，这样的传说一直流传到中世纪。如同在《博物志》每一卷中所显示的一样，普林尼在色彩方面也是非常保守的，或者说反潮流的。[31] 对他而言，古老，就意味着美，意味着道德高尚，意味着值得尊敬。

尽管如此，《博物志》还是向我们提供了大量关于古希腊和古罗马在颜料使用方面的信息，不仅在第三十五卷中，而且在其他涉及矿物、染料、脂粉乃至药材的章节中都能找到。除了《博物志》之外，在其他古罗马作家［主要是维特鲁威（Vitruve）和迪奥科里斯（Dioscoride）］的作品中也能找到关于颜料的内容，可以相互对照补充。[32] 再加上近年来对古罗马绘画作品进行的化学分析越来越多，大幅度增加了我们对古罗马绘画颜料的了解，尤其是从公元前1世纪到公元2世纪这个时间段。[33]

古罗马画家使用的红色系颜料比任何其他色系都更加丰富——这本身就是一项重要的证据，能证明红色系在整个罗马帝国时期位居其他色彩之上，也最受人们的喜爱。[34] 我们曾经提过，古埃及人和古希腊人已经学会了使用红赭石、赤铁矿和朱砂作为颜料。到了古罗马，赤铁矿的使用率似乎略有降低，至少在高档次的画作中使用得越来越少。而朱砂，尽管其价格昂贵，而且毒性很强，却非常流行。例如，在庞贝（Pompéi）的壁画中，朱砂无所不在，

经常作为绘画的底色,为绘画带来绚丽的效果。所以庞贝的许多别墅,都把整面墙壁刷成红色,而我们今天通常将这些别墅的主人归为"新贵"。普林尼告诉我们,朱砂的价格"是非洲红赭石的十五倍",与"亚历山大蓝"价格相当。"亚历山大蓝"就是我们上文提到的"埃及蓝",是当时最昂贵的颜料。在普林尼的年代,即公元1世纪,这种昂贵的朱砂是从位于西班牙内陆的阿尔马登(Almaden)矿区开采的。开采出来的天然朱砂矿石经过遥远的路途运送到罗马,然后在奎里纳莱山(Quirinal)脚下的工坊里进行加工。那是一片真正的工业区,繁华、喧闹、空气污浊、治安不好。还有另一种朱砂,相对普通一些,是从亚平宁山脉中几座火山脚下的矿区开采的,但庞贝

的画家似乎看不上这种朱砂：他们富有的雇主追求的是更美、更贵，就是为了炫富。

　　古罗马的朱砂是汞的天然硫化物，那时人们还不懂得用人工的方式合成朱砂。要等到中世纪早期，作为一种新颜料的人造朱砂才在欧洲出现，我们后面还会谈到这一点。但除了朱砂以外，古罗马的画家还使用了许多其他的红色颜料，主要是各种不同成分的赭石——普林尼将它们统称为 rubrica。这些赭石颜料经常用作朱砂的底料。有时候画家也会使用黄赭石，他们将黄赭石加热到不同的温度，令它变成橙色、红色、紫色或棕色的颜料。[35] 他们还使用天然赤铁矿，以及其他富含氧化铁的天然矿物，其中最受欢迎的，是从锡诺普（Sinope）地区进口的一种黏土。锡诺普是小亚细亚的一座城市，位于黑海岸边，那里出产的红色颜料非常著名，以至于人们将这种颜料命名为"锡诺普红"（拉丁语：sinopis 或 sinopia）。[36] 这种颜料通过海路，经过漫长的旅程才能运输到西罗马的主要港口，所以价格很高。

　　在古罗马画家和手工艺者加工并使用的红色矿物颜料中，值得一提的还有雄黄（砷的天然硫化物），我们在上一节关于古埃及绘画的部分也提到了

< 罗马的狮鹫之家 ……

狮鹫之家是一幢住宅，位于帕拉蒂尼山上。住宅内有一个大厅，厅内的墙壁上有一组运用了透视原理而具有立体感的壁画，属于庞贝第二风格。画中使用了许多不同种类的红色颜料：朱砂、赤铁矿、红铅。

约公元前 80 年，罗马，狮鹫之家

这种颜料[37],此外还有红铅,是将铅白高温煅烧后得到的人造颜料。[38] 但是,在拉丁语作家的文字中,"红铅"(minium)这个词的意思非常模糊。它有的时候指的就是红铅本身,也就是说,一种含铅的红色颜料,有时指朱砂(普林尼就用 minium 指朱砂),有时指的又是各种红色系矿物颜料混合而成的产物。事实上,古罗马的画家和手工艺者可以称得上是"化学家",因为他们经常将不同的颜料混合,而古埃及人则很少这样做。例如,他们会将铅白(碱

帕埃斯图姆的跳水者……

在墓葬画中出现这样一个人物实在是出人意料,他究竟跳向何处?跳向新生?跳向彼岸?跳向哈迪斯的冥界?抑或仅仅是因为死者生前爱好跳水?这幅画面用红色颜料画在一块石板的内侧,这块石板则用于覆盖墓穴,于1968年在帕埃斯图姆被发现。画中的树似乎是橄榄树。

约公元前480—前470年,帕埃斯图姆(意大利),国立考古博物馆

式碳酸铅)与赭石混合后煅烧,以得到一种美丽的桃红色调。[39] 同样,他们也会在赤铁矿中加入少许朱砂,让颜料变得富有光泽。总之,在古罗马,必须拥有相当高的科学知识才能成为画家。

除了上文所列的矿物颜料之外,还有些颜料是来自植物或动物的。例如某些本地树种(崖柏、柏木)和外来树种(龙血树)产生的树脂,还有所谓的"虫胶",那本来是一些染料(茜草、虫胭脂、骨螺),但人们用它们将白色的矿

物粉末（高岭土、矾土）染色，然后当作颜料使用。[40] 如同古埃及人和古希腊人一样，古罗马人使用的虫胶主要也是属于红色系的（虽然维特鲁威提到过神秘的黄色和绿色虫胶[41]）；画家非常欣赏这种颜料，因为它特别能够抗日晒而不变色。

> 用虫胭脂染色的斗篷残片 ……

这份残片的年代很难确定。它本来属于一件由锦缎裁剪而成的华丽斗篷，具有西班牙穆斯林风格。在中世纪和近代初期，这件斗篷披在鲁西永（Roussillon）地区蒂伊（Thuir）镇的一座据说展现了神迹的圣母像身上。虫胭脂作为一种牢固的红色染料，完美地经历了岁月的考验。

11 世纪？蒂伊（东比利牛斯省），圣母教堂珍宝库

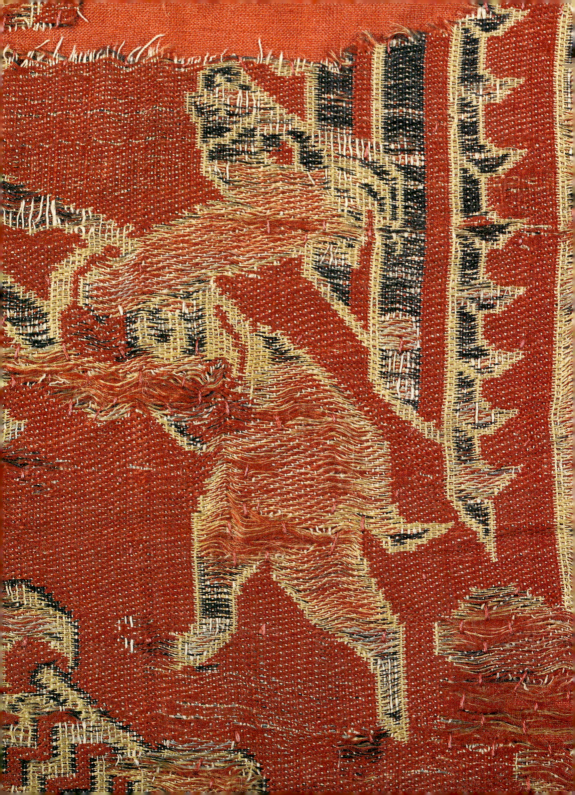

染成红色

　　我们暂时离开画家，去拜访一下染色工人，色彩历史的研究者能从他们身上学到许多东西。遗憾的是，染色业的起源已经不可考了。人类是从什么时候开始学会染色的？是否比游牧部落定居下来更加久远？在我们现在拥有的知识范围里，这些问题是无法找到确切答案的。但是，我们可以很有把握地推测，如同在绘画领域一样，人类也是从红色系开始掌握染色技术的。流传至今的最古老的织物残片可以证明这一点：它们的出现不早于公元前3000年，但全部带有红色染料的痕迹，而且只有红色，没有其他色系染料的痕迹。诚然，在年代更久远的画像里，可以看到身着不同颜色衣服的人物，但这些图像在多大程度上体现了当时的现实状况呢？如果一幅图画向我们显示，某位国王或者某位英雄穿着红色的衣服，这未必就能证明，他真的曾经穿过这样的衣服，但是他也未必就没穿过这样的衣服。无论这幅图画是属于哪个时代的，问题的重点并不在于画中的衣服呈现了什么样的颜色。

　　我们通过许多文字资料得知，古埃及人已经拥有了发达的染色技术。普林尼甚至认为，媒染技术正是埃及人发明的。所谓媒染，指的是借助某种媒介物质（明矾、水垢、石灰）使得色彩更深入、更牢固地渗透到织物的纤维里。[42] 此外，在墓穴的陪葬物中也找到了若干织物和服装的残片，其中属于

古王国时期的残片当然是很罕见的，但属于托勒密王朝时期的残片则为数较多。在红色系中，古埃及人使用的两种主要染料分别是茜草和虫胭脂，但我们也找到了骨螺、红花、散沫花等其他染料。在公元前10世纪到公元1世纪这一千年里，在近东地区和地中海沿岸的大部分地区都能见到这些染料的踪迹。

散沫花是热带地区生长的一种灌木植物，将它的叶片晒干并研磨成粉末后，可以得到一种红色或红棕色的染料。散沫花不仅能够给织物染色，也能用来给皮革、木头、头发、指甲染色，甚至能够给身体不同部位的皮肤着色，古代妇女曾将它当作胭脂敷在面部（面颊、嘴唇、眼皮）。红花这种植物的花朵同样也具有染色效果，从中也能提取一种黄色或红色的染料，古希腊和古罗马的染色工人常利用这种染料将织物染成橙色。在红色系中，他们更多地使用茜草、虫胭脂和骨螺。他们还在其中加入石蕊，那是岩石上生长的一种地衣的提取物（所以其拉丁语名为 rocella）。据普林尼的说法，最受欢迎的石蕊产自加那利群岛（Canarias）。石蕊是一种相对昂贵的染料，因为地衣的采集不易，而提取操作又很复杂，但石蕊的色调优美，红中偏紫，并且不需要很强的媒染剂就能紧密附着在织物上。

茜草是一种高大的多年生草本植物。野生茜草分布广泛，尤其是在沼泽或潮湿的地面上。它的根部具有强大的染色能力。我们不知道染色技术发源于何时（公元前五六千年甚至更早？）何地（印度？埃及？欧洲？），但我们基本上可以确信，最早的染色技术是发源于红色系的。从这一点出发，我们可以假设，茜草是人类最早使用的染色剂。[43] 茜草的染色效果鲜艳而持久，

人类很早就学会了利用不同的媒染剂（最早是石灰和经过发酵的尿液，后来用醋、水垢和明矾），用茜草染出不同色调的红色。随着时间的推移，染色技术逐渐进步，到了公元前10世纪的时候，地中海沿岸的染色工人完全掌握了使用茜草的染色技术，能够染出红色系的各种色调，而他们在其他色系中完全做不到这一点。茜草的根深埋在土地里，人类需要将它挖出来，剥掉外面的一层外皮，将暗红色的内芯采集起来，捣碎后才能当作染料使用。现在依然存在的问题是，早在新石器时代，人类是如何想到这样做的？经过了多少失败的试验、无果的尝试、各种错误和意外，才成功地进行了第一次染色？这依然是个谜。

在古罗马帝国，用茜草（拉丁语：rubia）染色逐渐成为一门真正的工业活动。罗讷（Rhône）河谷、波河（Pô）平原、西班牙北部、叙利亚、亚美尼亚、波斯湾这些地区都有专门的茜草种植园。许多作家详细地描写了茜草的种植：土壤必须是新鲜的，富含钙质，并且受到良好的灌溉；人们在3月播种；十八个月后，茜草就生长得相当高大了，这时其叶片可以用作饲料（牛羊吃了茜草之后，产出的奶会略带红色），但需要等到三年之后才能挖掘茜草的根；挖出后将根晒干、剥皮、捣碎，最后得到的粉状物才能用来染色。[44]茜草种植不难，但需要严防鼠害。因为茜草结出的浅黑色浆果是老鼠非常喜爱的食物。人们也将这些浆果采集起来，盖伦（Galien）认为，它们具有最强的利尿效果，古代的医生经常将这种浆果当作药物使用。

作为染色剂，茜草具有多项优点，它美丽、深邃、色调多变。但它的缺点是光泽度不够。所以古希腊和古罗马的染色工人有时更加偏爱另一种染料，

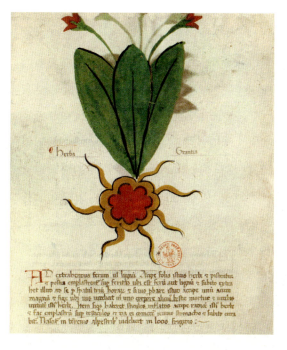

茜草……

这是一本植物图册中的一页，作于 15 世纪中叶的意大利北部，用象征的手法表现了茜草的根部。从新石器时代以来，人们就学会了从茜草的根部提取一种牢固的红色染料。

约 1450 年，巴黎，法国国立图书馆，拉丁文手稿 17848，8 页正面

它比茜草昂贵许多，也更难制造，但产生的红色效果更加绚丽——虫胭脂（拉丁语：coccum）。虫胭脂是一种动物染料，是将地中海沿岸某些树木和灌木上生长的昆虫采集起来，晒干之后提取的物质。大部分用来提取虫胭脂的昆虫都生长在橡树上，只有雌性昆虫才能提取出染料，而且必须在它即将产卵时捕捉，然后用醋熏蒸，在太阳下晒干，这时昆虫会变成一种浅褐色的颗粒（拉丁语：granum），碾碎后能流出一点点汁液，这种汁液就能作为染料使用。虫胭脂染料的色彩鲜艳亮泽，色牢度高，但需要捕捉大量的昆虫才能提取出少量染料。所以虫胭脂价格昂贵，只有在为高档织物染色时才会使用。

这些制造和使用染料的知识，是古罗马的手工艺人从古埃及人、腓尼基人、古希腊人和伊特鲁里亚人那里继承而来并且发扬光大的。很久以前他们就按照不同颜色和不同类型的染料进行了分工。例如，在罗马共和国末期，历史非常悠久的染色工人行会（拉丁语：collegium tinctorum）[45]仅在红色系里就区分了六类不同的手工艺人：用茜草染色的称为sandicinii；用虫胭脂染色的称为coccinarii；用骨螺染紫红色的称为purpurarii；用各种木制染料染棕红色的称为spadicarii；用红花染橙红色的称为flammarii；用番红花染黄色和橙色的称为crocotarii。[46]

在整个古罗马的历史上，染色工人在红色系、紫色系、橙色系和黄色系的染色上技艺始终娴熟；在黑色系、棕色系、粉色系和灰色系上稍弱一点，而在蓝色系和绿色系上则乏善可陈。[47]对于蓝色和绿色，凯尔特和日耳曼的手工艺人掌握的技术更加高超，但他们的技术很晚才传播到罗马。那是在1世纪，尼禄时代和弗拉维王朝早期，当时古罗马兴起了短暂的"蛮族时尚"，后来到了3世纪，女性服装中又流行起了绿色和蓝色。

罗马的骨螺染料

在古罗马,更值得关注的还有另一种染料,它比虫胭脂更加著名,也是古罗马染色业的骄傲,那就是骨螺。坦率地讲,将骨螺用于染色并不是古罗马人的发明,这同样是从古希腊人、古埃及人,尤其是腓尼基人那里继承而来的知识。早在古罗马统治整个地中海沿岸之前,用骨螺染色的织物就已经是最受欢迎,也是最昂贵的一种织物了。它是财富和权力的象征,像宝贝一样被人们珍藏,国王、酋长、祭司乃至神像,都身披骨螺染色的衣物。[48] 骨螺之所以受到这么高的评价,有两个主要原因:一方面是因为这种略显神秘的染料能够产生无与伦比的光泽效果;另一方面是因为它的色牢度非常高,能够耐光照且不褪色。与其他染料相反,随着时间的推移,骨螺染料的色泽并不会逐渐变淡,而是在光照之下越来越浓郁,越来越鲜艳,无论是日光、月光还是火光都能达到这样的效果。用骨螺染色的织物色泽会逐渐变化,产生新的色调和光泽,与织物原本的样子有很大的不同。织物的色泽会由红变紫,由紫变黑,有时途中还经过粉、淡紫、蓝色等阶段,最后还会重新变红。人们认为,骨螺似乎是一种有生命的、有魔力的染料。此外,关于它的起源也有许多传说。在希腊,流传最广的说法是一只狗发现了骨螺的染色功效——有人说那是赫拉克勒斯(Héraclès)的狗,有人说那是克里特之王米

诺斯（Minos）的狗，有人说那是一个普通牧羊人的狗。这只狗在海边的沙子里翻找贝壳玩耍，结果它口鼻处的皮毛被染上了红色。在另一个版本的故事里，是一些腓尼基水手从海里捞起了几个硕大的骨螺，他们想掏出其中的螺肉吃，结果发现自己的手指变成了鲜红色，好像沾满了鲜血一般。[49]

事实上，古代的骨螺染料，是地中海东部海岸生长的一些贝类动物分泌的黏液。能够提取昂贵染料的贝类动物分为两大主要种类：一类叫罗螺（拉丁语：purpura），骨螺染料就是以这种动物为名的；另一类就叫骨螺（拉丁语：murex），骨螺又分两种，外观细长的称为染料骨螺（拉丁语：murex brandaris），外观呈圆锥体的称为环带骨螺（拉丁语：murex trunculus）。最后这种环带骨螺提取的染料是最受欢迎的，这种动物在巴勒斯坦的海岸上能够大量采集到，尤其是泰尔（Tyr）和西顿（Sidon）地区。在这些地区的古代染料工坊遗址，我们至今仍能见到堆积如山的贝壳碎片。除了上述贝类之外，还有许多其他种类的软体动物都能分泌具有染色效果的黏液，它们分布在地中海沿岸的塞浦路斯、希腊、爱琴海诸岛、西西里岛乃至更靠北方一些的亚得里亚海的广大地区。很难将这些动物清楚地分类，因为无论在希腊语还是拉丁语中，指向它们的词语都特别多变、不确定，而且经常相互混淆。[50]

这些贝类，尤其是骨螺和罗螺，它们的采集条件是很苛刻的，只有在秋季和冬季才能进行采集。因为春天是它们繁殖的季节，这时它们的黏液是没有染色效果的；而夏季它们会深藏在水底、沙底和礁石缝隙中避暑，这时也不好采集。所以，人们总在秋季和初冬出海。采集罗螺需要前往外海，使用诱饵和藤篓，而骨螺大多生长在近海海面以下的礁石上。重要的是，采集

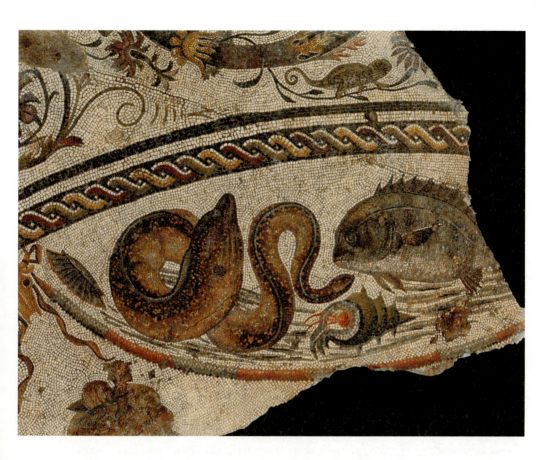

环带骨螺……

> 这是一块环形花坛的残片,在这块残片上,一条海鳝和一条刺鱼之间,我们可以辨认出一个圆锥形的贝类动物。这就是环带骨螺,从它身上提取的骨螺染料是最昂贵的。这块残片是一幅奢华的马赛克镶嵌画的一部分,来自古罗马某位富人的别墅。这座别墅位于利比亚的大莱普提斯(Leptis Magna),那曾经是罗马帝国最繁荣的行省之一。
>
> 3世纪中叶,的黎波里,考古博物馆

和储存的过程中不能将它们弄死,因为一旦死了就不能分泌黏液了。这种黏液是从动物的某条腺体分泌出来的——古代人认为那是它们的肝。人们需要非

常小心翼翼地操作,才能将这条腺体完好无损地从螺壳里摘取出来。摘取出来之后,还需要对黏液进行各种加工(在盐水中浸泡、煮沸、浓缩、过滤),然后才能当作染料使用。这个漫长的加工过程导致骨螺染料的价格非常昂贵。而且,人们需要采集大量贝类,才能得到少量黏液,在将黏液加工为染料的过程中又会损失其中的80%。按照普林尼和其他作家的说法,需要十五至十六古斤(1古斤=324克)黏液才能加工出一古斤可用于染色的染料![51]

尽管人们对骨螺染料进行了科学分析,也写下了大量的相关文献,但我们尚未发掘出其中的全部奥秘。古代的工坊保护着他们的秘方,我们不知道他们具体是通过什么样的化学操作和技术操作,将贝类变成染料,再用染料给织物染色的。而且这些操作在不同的地区也不一样,甚至每家工坊都可能拥有自己的独门秘方,随着时间的推移和时尚潮流的变化还会有所演变。虽然腓尼基人是最早发明骨螺染料并将其商业化的,但古罗马人制造的骨螺染料已经有所不同。人们的品位也在发生变化,越来越推崇暗红、深红、偏蓝偏紫的红色,这样的色调在光线照射下会泛起金色的光泽。骨螺染料产生的效果变化多端,原料的种类、采集的时间、加工的过程、染坊的配方、织物的性质以及媒染剂的使用都会对最终染出的色调和光泽效果造成影响。[52]染出的织物可以是红色的、玫红色的、淡紫色的、紫色的、黑色的,一切皆有可能。[53]

相比之下我们更加了解的是染料工坊的组织模式,以及染料行业的商业运作。在罗马帝国时期,染料工坊需要建造复杂的设施,需要有经验的工人,还需要投入大量资金,所以只有非常富裕的"资本家"和大商人才有能力开

设这样的工坊。骨螺染料是一种奢侈品，也是大宗的贸易商品，通过批发商运输到罗马帝国的各大城市，然后在专卖店里销售。这些专卖店既销售骨螺染料，也销售用骨螺染料染好的羊毛和丝绸，甚至包括成衣，而这些商品的价格都堪比黄金。[54] 在公元 2 世纪的罗马，使用真正产自泰尔的骨螺染料染色的羊毛——这是最昂贵的骨螺染料——的价格是未染色羊毛的十五至二十倍。尽管造假售假会受到严惩，但假货还是泛滥起来，某些染色工坊会谎报骨螺染料的原产地和品质等级，还会在第一次染色浸泡时偷偷使用石蕊或茜草染料，以便降低染色的成本。

在罗马帝国晚期，多数的大规模工坊都被收归皇家所有，皇室垄断了捕鱼业、制造业、运输业和商业大宗交易。于是私营的染料工坊越来越少，销售范围仅限当地，产品质量也大不如前。这时的数位皇帝企图限制平民在奢侈品方面的消费——他们认为这些消费是无益的——并且规定高质量的骨螺染色织物仅供皇帝使用。此外，在整个罗马帝国时期，对穿着骨螺染色衣物的限制越来越严格，最后只有司铎、法官和军队将领有权穿，而且他们只能穿一件而已。成语"纡朱曳紫"（拉丁语：purpuram induere）意味着取得了显贵的地位，同时适用于文官和武官。但是，穿着整套全部由骨螺染色的服装，始终是皇帝的特权，象征着他至高无上的权威，象征着君权神授。如果触犯了这种特权，则会按照叛国罪论处。[55] 苏埃托尼乌斯（Suétone）曾经讲述，在卡利古拉（Caligula）皇帝统治时期（37—41 年），马其顿国王尤巴二世（Juba Ⅱ）有一个胆大妄为的儿子，他从头到脚穿了一身骨螺染色服装来到罗马，结果被逮捕并处以死刑。[56]（译者注：经核实，尤巴二世是毛里塔尼

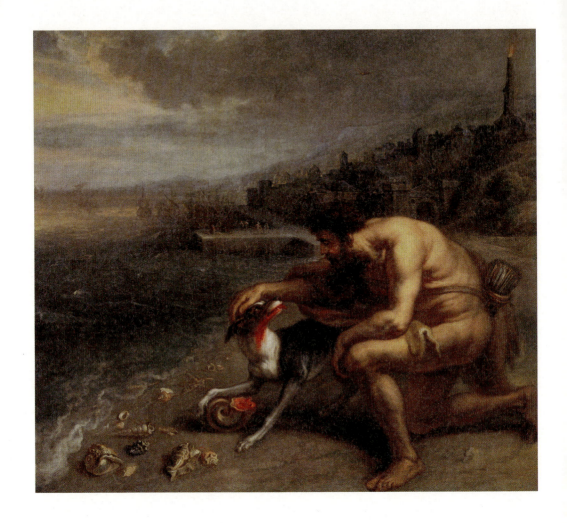

骨螺染料的发现 ……

在古希腊,流传着许多关于骨螺染料的起源及其首位发现者的故事。但是,只有一个说法通过文学艺术作品流传到了近代:那就是赫拉克勒斯的狗。这只狗在海边的沙子里翻找贝壳玩耍,结果主人发现它口鼻处的皮毛被染上了红色。西奥多·范·图尔登(Theodoor van Tulden)的这幅画表现的就是这个场景,这位画家与鲁本斯合作,为西班牙国王腓力四世创作了一系列神话题材的油画。

西奥多·范·图尔登,《骨螺染料的发现》,1636 年。马德里,普拉多博物馆

亚国王,并非马其顿国王。)

但是,平民还是可以在礼服上增加一点骨螺染色织物的配饰。最常见的形式是佩戴一条绶带,或者给衣服加一条镶边。在很长一段时间里,佩戴这样的绶带是罗马青年贵族的专利,他们将绶带佩戴在白色托加长袍的外面,称为"钉子"(拉丁语:clavus),绶带的宽度和颜色能体现出这个人的社会地位、年龄和富有程度。平民还可以将骨螺染色织物用作室内装潢:被单、帷幔、窗帘、地毯、靠垫等。有钱人不可一日无骨螺,在贺拉斯(Horace)于公元前1世纪写下的《讽刺诗集》中,他嘲讽了一位名叫纳西德尼乌斯(Nasidenius)的新富,这个人为了炫富,就连吃完饭用来擦桌子的抹布,都是用骨螺染色的(拉丁语:gausape purpureo)。[57]

日常生活中的红色

当然，古罗马人在日常生活中使用的多种纺织品，不可能全是用骨螺染色的。但这些纺织品通常都具有鲜艳的色彩。如同古希腊人和大多数古代民族一样，古罗马人喜爱丰富而鲜艳的色彩，喜爱强烈的反差对比。我们曾经说过，在所有的雕塑和大部分建筑上，都有着丰富的着色。18 世纪末的新古典主义研究向我们展示的古希腊和古罗马呈现出一片白色，后来的文学作品、绘画作品、影视作品乃至动画片都重现了这样的画面。以至于在我们的脑海

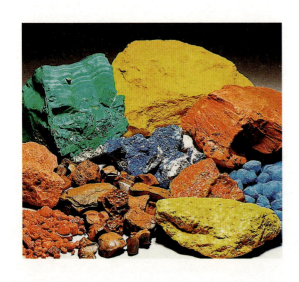

> 对彩色雕塑的模拟还原 ……

这是著名雕塑作品"第一门的奥古斯都像"（Auguste de Prima Porta，约公元前 20 年）的复制品，人们根据雕塑上残留的色彩痕迹以及与同时代的作品比较对照，在复制品上还原了雕塑的本来面貌。

左页图中是古希腊和古罗马人使用的主要矿物颜料：孔雀石、黄赭石、红赭石、赤铁矿、蓝铜、埃及蓝、雄黄、雌黄。

右图：雕塑复制品，2004 年，罗马，梵蒂冈博物馆

左图：哥本哈根，新嘉士伯美术馆

中，古希腊和古罗马的形象都是一片白色，这是完全错误的。[58] 无论是服装还是公众场所，色彩无所不在。大部分的宗教和民用建筑都有着色，包括内部和外部，其中有些是色彩缤纷的装饰画，也有大面积的单一色彩粉刷。而在各种色彩之中，红色占据了最主要的地位。在大城市里，我们今天称为"房屋粉刷"的行业养活了大量的工人和包工头。只有大理石等价格昂贵的石材保持了天然的原色，但建筑师经常巧妙地利用它们的天然色泽制造图案效果。奥古斯都（Auguste）是一位热爱建造的皇帝，他号称自己继承了一座用石头建造的罗马城，而留给后人的则是一座用大理石建造的罗马城。这话并没有错，但多少有些夸张，而且他所使用的也绝不是纯白色的大理石。在建造大片的平民住宅房屋（拉丁语：insulae，又译因苏拉）时，最主要的建筑材料既不是石头，也不是大理石，而是烧制的方砖。这些方砖色调多变，但基本上都在红色系之中。这些红砖以及红瓦（拉丁语：tegula）使罗

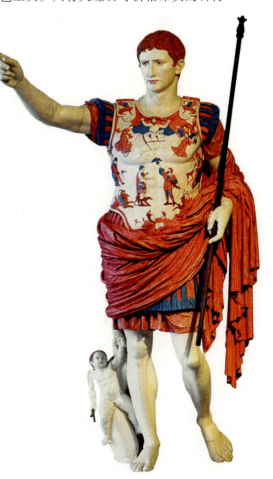

马成为一座红色的城市，而不是白色的城市。罗马帝国的其他主要城市也是如此。

木材也是古罗马广泛使用的一种建筑材料，并且造成了很多起火灾。其中最著名的，是公元64年发生的罗马大火，尼禄皇帝将引起火灾的责任嫁祸给无辜的基督徒。除了这场大火之外，还有许多起烧毁整个街区的大规模火灾。说实话，火灾在罗马几乎是司空见惯了，尤维纳利斯（Juvénal）在1世纪末写道："我什么时候能搬到另一个地方生活，不必每天见到火灾的场面，不必每夜听到火灾的警报？"[59] 这样的哀叹不仅仅是一种文学修辞，它在某种程度上反映了当时的现实状况。这些大火更加使得罗马成为一座"红色的城市"，许多作家都着重描写了大火是如何在居民区迅速蔓延的。此外，在家家户户的炉灶里，火苗终日不熄。古罗马家庭的炉灶同时也是祭坛，不仅用于烹饪，也用于祭祀。人们通过火焰与祖先沟通，祈求祖先保佑家族的繁荣和延续。如果炉灶里的火苗熄灭了，会被认为是一种不吉利的征兆，而观察火苗的形状和色彩，则能够对未来进行占卜。炉中的火焰很少变成纯正的红色，但如果出现这样的情况，则预示着将有重大的事件发生。[60]

古罗马贵族宅邸的内部，并不像19世纪考古学家们想象的那样朴素。这些房屋内的家具是很简陋的，物品陈设也相对较少，但座椅类的家具很多，并且各有不同的功能。这些座椅上都铺着各色织物，织物的色彩随时尚潮流而改变，但与墙壁和整体装饰风格一样，其中最主要的还是红色，至少到2世纪末一直如此。

那么，古罗马人的服装也以红色为主吗？这个问题不容易回答。对于包

括古罗马在内的每一个古代时期而言，对服装颜色的研究都很罕见。历史学家们都把目光投向服装的款式、套装的件数、布料和配饰的材质，但很少有人关注服装的颜色。此外，描写服装颜色的文字资料也很少，图片资料又经常与现实不符。古代作家详细描写的，都是他们眼中的奇装异服，但从来不提人们日常是怎么穿的。同样，图片资料着重表现的，也是一些特殊场合或重大事件，而不是人们的日常生活。尽管如此，我们估计，古罗马人的服装主要由四种颜色组成：白色、红色、黄色和黑色，其中每一种又包含若干不同的色调。黄色和橙色主要由妇女穿着，黑色由官员和服丧者穿着，但那时所谓的黑色其实往往是深灰或者深棕，而不是真正的黑色。在罗马帝国时期，新

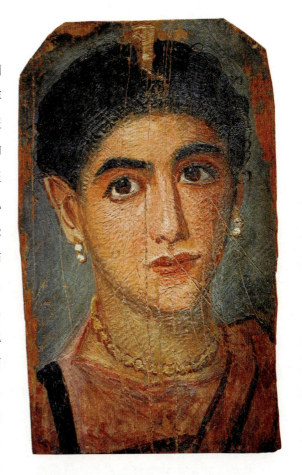

墓葬人像蜡画……

这是一幅古罗马时代的埃及墓葬画，镶嵌在木乃伊的面部。在此类画作之中，有些画得非常粗糙，千篇一律，也有一些相对写实，近似死者的面容，本作属于比较写实的一类。对于女性而言，她们所使用的脂粉和首饰尤其值得关注。

约160年，巴黎，卢浮宫，古埃及展品部

晋贵族往往爱穿红衣，而"老派的"古罗马人则依然忠实于白色或羊毛的原色。[61] 随着时间的推移，来自东方和蛮族的时尚逐渐兴起，也改变了古罗马人的着装习惯。在尼禄统治的时代，有些贵族穿上了绿衣，甚至皇帝本人也这样穿过，这在当时引起了轩然大波。但是，率先打破古罗马白—红—黄三色着装传统的，主要还是女性。从 1 世纪末开始，她们的服装上就出现了蓝色、紫色和绿色，服装的款式也发生了变化，从凯尔特人和日耳曼人那里学到了丘尼卡长袍（拉丁语：tunicae）、斯托拉长裙（拉丁语：stolae）和帕拉斗篷（拉丁语：pallae），衣服的图案有条纹、棋盘格、交织纹、斑点纹等。

其实，与古罗马女性的服装颜色相比，我们对她们使用的化妆品颜色了解得更多。从罗马帝国初期开始，女性的妆容有着日益夸张的趋势：前额、面颊、手臂要用白色（白垩、铅白）；颧颊、嘴唇要用红色（rubrica, fucus）[62]；睫毛和眼影要用黑色（各种烟灰、煤粉、锑粉）。许多作家对此不以为然，认为这都是美容师"画出来的面庞"，他们还透露，每一位古罗马女性都拥有成套的大量瓶瓶罐罐，用来美化她们的容貌。此外，作为描写美女的专家，奥维德（Ovide）提到，如果脂粉用得太多，女性反而会变丑。他写道："化妆的艺术能美化女性的皮肤，前提是不要浓妆艳抹。"[63] 数十年后，马提亚尔（Martial）在文章中批评某位叫加拉（Galla）的女子，她过度地使用美容用品，以至于白天和夜晚相比就像是换了一张脸。马提亚尔写道："哦，加拉，你用一百多种脂粉制造出你的面容，但你白天示人的这张面庞却不能在夜里伴你入睡。"[64]

作为服饰的补充，古罗马妇女还拥有各式各样的首饰、护身符和挂坠。在

这些饰品中，红色依然是主流，不仅因为它美丽诱人，也因为人们认为红色能带来好运。古罗马人佩戴的红色饰品包括：宝石（红宝石、石榴石、红玉、红玉髓）、经过切割琢磨的红玻璃块、用贵金属镶嵌的天然朱砂块或红珊瑚。某些男性，尤其是罗马帝国晚期的男性，也模仿女性佩戴这些红色的饰品或者护身符。有人低调地将饰品戴在衣服里面，也有人直接戴在外面。他们认为这些饰品有护身辟邪的作用，正如旧石器时代的观念一样。饰品和护身符的红色越是纯正浓烈，它的护身效果就越好。在这方面，红宝石是最受欢迎

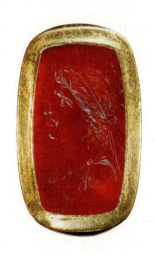

黄金、石榴石和红宝石首饰……

左侧的圆形别针（黄金、石榴石）是在圣德尼的阿恩贡德（Arégonde）墓中发现的。阿恩贡德是墨洛温王朝的一位王后，约570年逝世。右侧的红宝石戒指属于一位公元前1世纪的古罗马贵族。

6世纪，布鲁塞尔，王家艺术历史博物馆；公元前50年，私人藏品

的，它是最高级的红色宝石，人们常把它切割成血滴的形状佩戴，认为它具有暖身、壮阳、安神、驱蛇蝎等功效。红珊瑚的作用则是趋吉避凶，尤其能保佑主人不受雷电的伤害，许多水手在桅杆顶端安放一块"珊瑚石"（古罗马人以为珊瑚是一种矿物）以保佑船只避开风暴。

在描写红色的宝石和纺织品时，古罗马作家创造了很多词语和比喻，用来形容红色的不同色调，夸赞红色的美丽。[65] 然而，在这些形容红色的词语之中，档次最高的却是"鸡冠红"（拉丁语：rubrum cristatum）。这在我们现代人看来很奇怪，但古罗马人却觉得很正常，因为他们对雄鸡非常喜爱，甚至到了崇拜的程度。雄鸡是数位神祇的化身（阿波罗、玛斯、色列斯、墨丘利），在占卜中具有重要的地位。古罗马人研究雄鸡的鸣声、步伐、跳跃、振翅、面对食物的行为，从中得出的结论能影响人们做出的决定和选择。在军队里，人们经常用雄鸡占卜来决定是否投入战斗。许多将领把他们的胜利归功于雄鸡，普林尼本人也曾担任军官，他写下了这样一个惊世骇俗的句子："雄鸡是世界之主。"[66]

雄鸡之所以享有这么大的荣耀，很大一部分原因是它头顶上的鲜红色鸡冠。古罗马人认为，将冠冕戴在头上的这种鸟类，会受到众神的喜爱，成为众神的使者。总之，普遍来讲，罗马人为红色赋予了非常强烈的符号象征意义，并且对一切体现这些象征意义的事物倍加关注，在这一点上，红色超过了其他任何色彩。对于雄鸡而言，这种象征意义完全是积极正面的，但在其他地方却可能是负面或令人不安的。蒂托·李维（Tite-Live）曾经讲过，在公元前217—前216年的冬天，罗马正与迦太基作战（史称布匿战争）。在迦太基

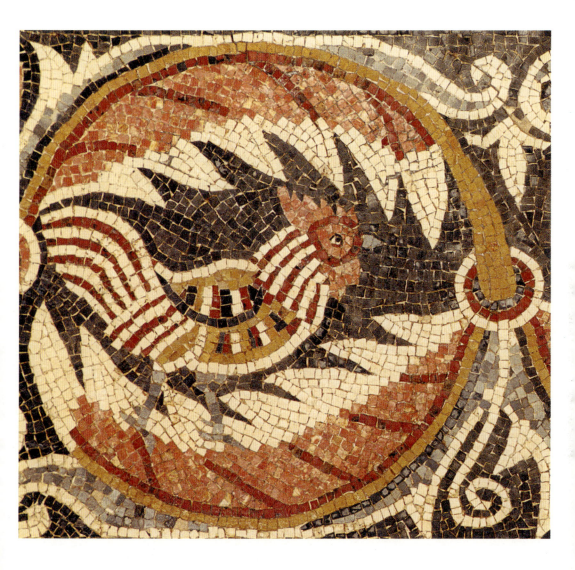

马赛克镶嵌雄鸡图 ……

古罗马人崇拜雄鸡,认为它是数位神祇的化身,并且在占卜中具有重要的地位。古罗马人认为鸡冠的颜色是红色系中最美丽的色调,象征着光荣和胜利。基督教虽然没有那么崇拜雄鸡,但也对它相当看重,将它视为勇气和警觉的象征。

5—6世纪,米底巴(约旦),考古公园,圣乔治教堂遗址

统帅汉尼拔进攻罗马军队的前夜，有一头红色皮毛的牛从屠牛广场（拉丁语：forum boarium）逃脱了，它爬上了一座因苏拉的楼梯，一直爬到四楼，然后从楼顶跳了下去。人们将这件神奇的事情解读为流血和战败的征兆，认为它带来了特拉西美诺湖（Trasimène）战役和坎尼（Cannes）会战这两次罗马历史上最惨痛的战败。[67]

在动物身上，红色的鸡冠、皮毛或羽毛会引起重视，无论是欣赏还是担忧，然而人类身上如果带有红色却会被他人所厌弃。在古罗马，红色头发是不祥的：对于女性而言，红头发意味着悲惨的人生；而红头发的男性会被耻笑，因为这标志着日耳曼人的血统。在戏剧舞台上，日耳曼蛮族总是被塑造成丑角，其特点是体型庞大（拉丁语：procerus）、肥胖（拉丁语：crassus）、头发卷曲（拉丁语：crispus）、红光满面（拉丁语：rubicundus）、一头红发（拉丁语：rufus）。在日常生活中，rufus（红发鬼）是辱骂他人时最常用的词语之一，直到进入中世纪后很久，教士群体中还在使用这个词。[68]

词汇方面的考据

我们现在关注一下词汇领域,考察一下不同的色彩词语在各种古代语言中的使用频率、分类和演变。甚至不需要太深入地研究就能发现,红、白、黑这三种色彩出现的频率远高于其他色彩。具体到古希腊和古罗马这个时代,无论怎样排列,无论查询哪一本词典,无论是希伯来语、希腊语还是拉丁语,其中关于红色的词语总是最丰富的。诚然,我们只能对书面语进行统计,但我们有理由相信,在口语中情况也是如此。

我们用《圣经》作为第一个例子。弗朗索瓦·雅克松(François Jacquesson)基于《圣经》最古老的希伯来语和亚兰语版本做了一些分析统计,有很高的学术价值。[69]《圣经》很长,但其中关于色彩的词语却使用得非常非常少。在《圣经》的某些卷里,从头到尾都未曾使用过色彩方面的词语(例如《申命记》);另一些卷里,色彩词语仅仅用来修饰织物而已;此外,表示材质和表示色彩的词语经常相互混淆,很难区分(骨螺与绛红色;象牙与白色;乌木与黑色;宝石、贵金属与相应的色彩)。此外,希伯来语《圣经》中从未使用过普遍意义上的"颜色"一词,而亚兰语《圣经》中 tseva'(颜色)一词指的往往是染料而不是颜色本身。尽管遇到了这些困难和限制,但统计研究还是得出了一个清楚的事实:红色高居色彩词语的榜首。在《圣经》中找

到的色彩词语中，有四分之三都属于红色系，这个色系范围很广，从橙红到紫红，还包括各种浅红、正红和深红。排在红色之后的是白色和黑色，但它们与红色之间的差距已经很大了。更后面的是棕色，黄色与绿色就要罕见得多，而蓝色则完全没有在《圣经》中登场。让我们引用弗朗索瓦·雅克松为这项统计研究做出的总结：

> 在《圣经》文本中，色彩词语出现得不多，而且范围也非常局限。它们有时用于描写牲畜（与"斑点"或"条纹"这样的形容词一同使用），有时描写病人的皮肤（主要是白色），有时描写包裹圣器的织物（主要是红色和紫红色），还有一些用来形容庆典上的奢华场面，极少数色彩词语用于构成一个处于起步阶段的符号象征系统。《圣经》对圣物、圣器十分重视，着重叙述了圣器的流传过程，因此在统计数据上，红色和紫红色的占比非常高。所以，红色受重视的程度最高；白色跟随其后但差距已经不小，而且意义主要是负面的；黑色被提及不多，但并非负面意义。总之，在《圣经》的世界里，存在着各种各样的色彩。但后世的人们常常将红色与险恶的地狱、黑色与恐怖的深渊、白色与纯洁的天使联系在一起，并且认为这种联系源自《圣经》，这种观念是非常错误的。[70]

从很久以前开始，语言学家和民族语言学家就发现了红色——更宽泛地讲，是红—白—黑三色体系——在色彩词语中占据的主要地位。1969年，有

两名美国研究者布伦特·伯林（Brent Berlin）和保罗·凯（Paul Kay）发表了名为《基本色彩词语》(Basic Color Terms)的著作[71]，他们认为，红—白—黑三色体系未必在所有语言中都是主流，但肯定在很大一部分语言中都是如此。伯林和凯对一百多种语言的词汇进行了研究，他们强调，色彩词语是按照一个相对固定的顺序逐渐出现在语言中的。他们认为，在每一种语言里，都至少有两个表示色彩的词语，一个表示白色，另一个表示黑色；如果还有第三个，那必然是红色；第四个可能是绿色，也可能是黄色；如果第四个是绿色，那么第五个则是黄色，反之亦然；第六个通常是蓝色。他们认为，这个顺序是全世界普遍适用的，并且与社会的技术发展阶段相关：一个社会的技术越发达，那么它使用的色彩词语就越丰富，越多元。最后这一条论点引起了许多批评的声音。[72] 从一方面讲，在词汇学领域并没有什么全世界普遍适用的规则：某些语言中完全不存在任何色彩词语，甚至没有一个专门表示"颜色"的词；另一些语言中没有白色和黑色，或者并不将这两个词视为表示色彩的词。另一方面，也是更重要的一点，没有任何证据显示，词汇的丰富度与技术发展水平之间存在联系：例如现代的欧洲语言，日常使用的色彩词语还不如某些非洲、中亚和大洋洲的土著语言丰富，尽管后者只在很小的人群范围里使用。

尽管如此，在大部分古代语言（以及许多现代语言的古代前身）里，红色、白色和黑色的使用频率的确高于绿色、黄色和蓝色。而且，与红色、白色和黑色相关的词语也更加丰富。古典拉丁语就是一个例子，在古典拉丁语的常用词汇中，白色和黑色各由两个词来表示：白色可以是albus（苍白、亚光白）

或candidus（亮白，纯白）；黑色可以是ater（亚光黑，危险的黑色）或niger（亮黑，高贵的黑色）——而表示绿色的则只有一个词（viridis）；表示黄色的词有好几个，但其词义相近不容易区分（croceus, flavus, galbinus）；而表示蓝色的几个词甚至在语义方面都非常不确定（caeruleus, caesius, lividus），用拉丁语表示蓝色一直是很不容易的。相反，表示红色的有一个非常稳定的基础词ruber，与之对应的是更加常用的同源双式词rubeus（译者注：同源双式词指的是词源相同、词形相近、词义相关的两个词，在拉丁语中，同源双式词通常一个属于古典拉丁语，另一个则属于通俗拉丁语），然后还有一系列丰富而多变的词语作为补充，共同组成了红色系中范围宽广的各种色调。优秀的拉丁语作家能够熟练地使用这些词语，绝不会将它们混淆。例如，在形容人的面色时，他会选择roseus[73]（玫瑰色）来形容美丽女性；选择coloratus（赤褐色）来形容水手；选择rubidus（红润色）来形容农夫；用rubicundus（血红色）来形容可怕的日耳曼蛮族。[74]古罗马的历史学家、诗人和演说家在区分红色的各种色调方面非常讲究，而对黄色、绿色就没那么在意，对蓝色更是几乎不提。

他们对词汇的历史也十分关注，并且知道形容词ruber（红色的）与名词robur（本义为树中之王橡树，引申义为坚固、健壮、力量）在词源上具有联系。所以红色也能作为力量、活力、胜利和权力的象征。在符号象征方面，红色有时与黄色组合成对——对于罗马人而言，黄色象征着希腊，很少与绿色和黑色组合，从不与蓝色组合——蓝色是属于蛮族的色彩。但是，在古罗马，最经常与红色相联系的还是白色。红色与白色相互对立，而且这种对立

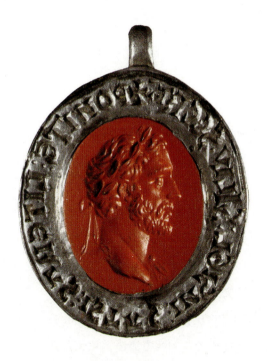

安东尼·庇护宝石浮雕头像……

安东尼·庇护（Antonin le Pieux）是整个古罗马时代最受尊敬的皇帝。他的这个头像由红玉雕成，在13世纪被镶在一个银制底座上，作为一位英国男爵的印章使用。这位男爵名叫罗伯特·菲茨沃尔特（Robert Fitzwalter），是无地王约翰（Jean sans Terre）的著名反对者。

2世纪制造，13世纪二次加工，伦敦，大英博物馆

关系将一直持续数百年之久。在西方，从古罗马时代直到公元1000年之后，白色的真正对立面并不是黑色，而是红色。

红—白—黑三色体系一直占据着主要地位，而且不仅是在日常语言中，也不仅涉及形容词。我们在专有名词中也能观察到这个三色体系：例如许多人都以 Rufus、Niger 作为绰号，还有一些复合名词或地名由 ruber、ater 衍生而来。一个以 Rufus 为绰号的人，或许有一头红发，或许总是面色发红，但也可能是因为他性格暴躁易怒、残忍嗜血。同样，如果一个地名中包含 ruber 或者其衍生形式，或许是当地有红色的河流、红色的山脉、红色的土壤，但也可能是因为当地经常发生危险、发生冲突，或者这个地方禁止进入。

例如，在公元前49年1月，恺撒在追击庞培的行军途中，渡过了卢比孔河，那是意大利北部近海的一条小河，因为其附近土质的关系，河水略带红色，所以才叫卢比孔河（法语：Rubicon，拉丁语：Rubico，是从形容词 ruber 衍

生的专有名词），恺撒越过的不仅仅是这条"红河"而已，他越过的是一条"红线"，触犯了罗马的禁忌。事实上，卢比孔河标志着意大利本土与山南高卢（Gaule cisalpine）的分界线，任何罗马将领不得在没有元老院许可的情况下带领军队越过这条河，否则将被指控为叛国者。恺撒长驱直入意大利本土，完全无视这条禁忌，与庞培展开旷日持久的内战，对罗马的未来造成了深远的影响。

 从很多角度看，这条"红线"的象征意义远大于其地理意义，它对罗马的政局和命运起到了决定性的作用。而"渡过卢比孔河"（法语：franchir le Rubicon，拉丁语：Rubiconem transisse）从此成为一句西方谚语，意味着打破禁忌，自断退路，赌上一切去赢得命运的垂青（译者注：大约相当于汉语中的"破釜沉舟"）。据说，恺撒在渡河之时，留下了"Alea jacta est"（拉丁语：骰子已然掷下）这样的名句。[75] 与卢比孔河的红色河水相呼应的，还有在更加古老的时代背景之下的另一个典故，那就是《圣经》中的红海，它同样也是一道具有极强象征意义的天堑，而以色列人在出埃及之时越过了这条天堑，才得以抵达应许之地。[76] 在这个故事里，红色又一次意味着危险和障碍，而跨越这道红色的界线，标志着义无反顾的巨大决心，这决心则成为推动历史前进的真实力量。

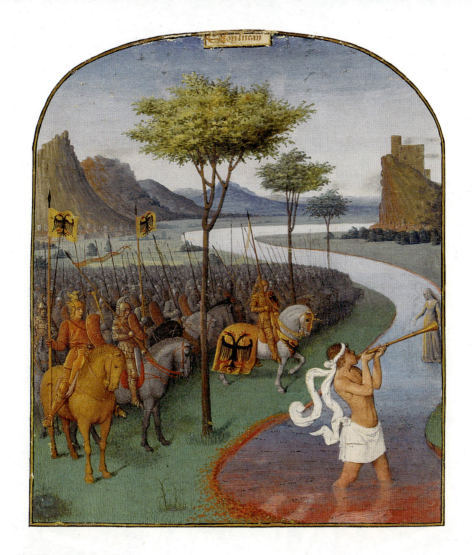

恺撒决心渡过卢比孔河……

卢比孔河是海边的一条小河，得名于其河水的淡红色。它是山南高卢与意大利本土之间的一道地理分界线。不仅如此，它也是一道象征性的边界，任何罗马将领不得在没有元老院许可的情况下带领军队越过这条河。恺撒在追击庞培途中，完全无视这项禁忌，悍然越过了这条"红线"。画家让·富盖（Jean Fouquet）在这幅著名的细密画中，着重表现了这个场景。

散佚手稿《罗马功业录》（*Li Fet des Romains*）残篇，约 1475 年。
巴黎，卢浮宫，图形艺术部

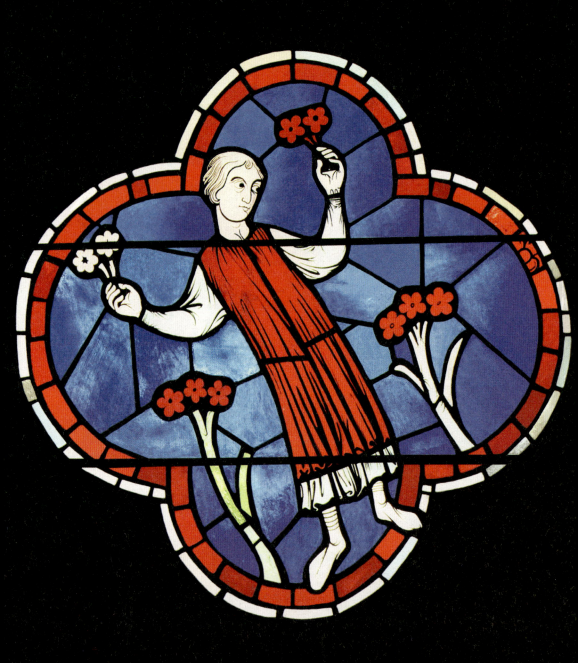

2...
备受偏爱的色彩
6—14世纪

< 玫瑰,爱与美之花
如同在古典时代一样,中世纪艺术作品中的玫瑰并不是玫红色的,而是红色或白色的,这两种色彩搭配在一起时特别受到人们的欣赏。这样的搭配象征春天,人们最喜爱的季节。

年历装饰图,约 1260 年。巴黎,圣母院大教堂,西侧圆形玻璃彩窗

对于古希腊和古罗马人而言，红色是最受重视的色彩，在所有色彩之中列于首位。但是，我们是否可以说，红色是古希腊人和古罗马人最偏爱的色彩呢？恐怕不能这样说。并不是因为红色在古希腊和古罗马不受喜爱、不受欢迎、不受赞美，而是因为"偏爱"这个词本身，就意味着将色彩从实物中抽象出来，将色彩概念化，而古希腊人和古罗马人是几乎无法做到这一点的。如今我们可以毫无困难地说："我喜欢红色……我不喜欢蓝色。"无论在法语里还是在任何欧洲语言里都没有问题。这是因为色彩词语既是形容词，也是名词，它们在绝对意义上对应现实中的某一个色系范畴，如同一切表示抽象概念的名词一样。然而在古代则并非如此，色彩并不是一种天然存在的事物，不是一个独立的抽象概念，它必须用来描写、修饰、辨别某件物品、某种自然元素或者某个生物，并且与该物品、该元素、该生物密不可分。古罗马人可以毫无困难地说："我喜欢红色的托加长袍，我讨厌蓝色的花。"但他很难声称"我喜欢红色，我不喜欢蓝色"而不说清楚他所指的是哪件物品。而对于古希腊人、古埃及人和以色列人而言，困难就更加严重了。

那么，变化出现在哪个时代？也就是说，从何时起，色彩从物质变成了概念呢？这个问题很难回答，因为这个变化是缓慢进行的，而且在不同的领域其进程速度也不一样。但我们认为，中世纪早期在这一进程中发挥了决定性的作用，尤其是在语言和词汇方面。例如，在教父们（译者注：这里的教父为早期基督教会历史上的宗教作家及宣教师的统称。拉丁语：Patres Ecclesiae；法语：les Pères de l'Église。）的著作中，色彩词语不仅作为形容词，也作为名词使用。诚然，在古典拉丁语中也曾出现这一现象，但并不常见，而且涉及的更多是色彩词语的引申意义，而不是其本义。在某些教父的著作中，情况已有所不同：他们能够使用名词来直接表示色彩，其中有一些是真正的普通名词，例如 rubor（拉丁语：红色）或者是 viriditas（拉丁语：绿色），也有一些本来是形容词的中性形式，被当作名词使用：rubrum（红色）、viride（绿色）、nigrum（黑色）。这说明，色彩不再依附于物质，开始被视为一种独立存在的事物。[1]

巴比伦大淫妇……

根据《启示录》，巴比伦大淫妇"穿着紫色和朱红色的衣服"，"地上的君王与她行淫，住在地上的人喝醉了她淫乱的酒"。在这幅画里，她穿了一件华丽的菱格斗篷，内衬为灰白条纹。她骑乘的七头怪兽通体为鲜红色，因为《启示录》说："那女人喝醉了圣徒的血。"

法文版《启示录》插画（局部，抄录于 1313 年）。巴黎，法国国立图书馆，法文手稿 13096 号，56 页正面

在 12 世纪，礼拜仪式的色彩体系传播到整个欧洲，随后广为传播的则是最早的纹章语言。这时似乎已经有所定论：色彩从此脱离了一切物质的束缚，可以被视为抽象的、笼统的范畴；红色、绿色、蓝色、黄色这些概念可以独立于与其相关的载体、光泽、色调、颜料和染料，成为某种意义上的绝对存在。在这些成为独立存在的色彩之中，最受偏爱的就是红色了。

教父们的四种红色

我们曾经讲过,《圣经》中很少提及色彩。至少在希伯来语《圣经》以及七十士译本(Septante)中是这样的。七十士译本是《圣经》的希腊语译本,其翻译工作于公元前 270 年前后在亚历山大港启动。在《圣经》拉丁语译本中,情况已有所不同。《圣经》的第一批拉丁语翻译者倾向于引入一些原文中并不存在的色彩形容词,随后,在 4—5 世纪接手翻译工作的圣哲罗姆(saint Jérôme)又增加了一些。圣哲罗姆是《圣经》的著名译者,他修订了《新约》的拉丁语译本,并且根据希伯来语《圣经》和希腊语《圣经》重译了《旧约》。数个世纪过去,随着一次又一次的翻译,《圣经》文本愈发显得"色彩缤纷"。然后到了近代,在近代语言译本中,增加色彩形容词的现象变得更加严重。我们可以在红色系中举两个例子:希伯来语中所说的"一块华丽的布料",在拉丁语中会变成"pannus rubeus"(一块红色的布料),然后到了 17 世纪的法语中则变成"一块鲜红色的布料";希腊语中所说的"一件奢华的衣服",在拉丁语中翻译成"一件绛红色的衣服",现代法语又翻译成"一件绯红色的斗篷"[2]。此外,在翻译中增加色彩词语的现象涉及的并不仅仅是红色系。在希伯来语或希腊语中表示"纯洁""洁净""崭新""亮泽"的形容词,在拉丁语中会被翻译成 candidus(白色的);"阴暗""黑暗""危险""凶恶""不

祥"这样的词，会被翻译成 ater（亚黑色）或 niger（亮黑色）。正是因为这样的缘故，从 5 世纪到公元 1000 年之后，教父及其后继者们，一直在为一本色彩越来越丰富的《圣经》做出注解，于是他们自己也越来越爱在色彩方面做出评论。与此同时，他们围绕着色彩概念建立起一套宏大的符号象征体系，该体系造成的影响持续了近一千年之久，涉及宗教生活（礼拜仪式、宗教服装）、社会习俗（服装、纹章、徽标、典礼）以及文学艺术创作等诸多领域。[3]

具体到红色，在这个自教父时代继承而来的基督教符号象征体系中，红色被赋予四层意义，因为红色的两大主要指涉物——血与火——之中的每一个都可以具有正面和负面两层意义。[4]

作为火焰的象征，红色的负面意义与地狱之火和《启示录》中的恶龙联系在一起。这恶龙是撒旦的化身，躯体通红如火焰（《启示录》XII，3-4）。[5] 这种红色是蛊惑人心的，是毁灭世界的，它能带来光，但这红光比黑暗更加可怖，正如地狱之火，焚尽一切却不曾照亮世界。从本质上讲，这种红色是属于魔鬼，属于恶魔的，在罗曼时代的各种绘画和壁画作品中，恶魔的头部通常都被画成红色。到了稍晚一些的时代，红色又成为叛徒和奸人的色彩，例如该隐（Caïn）、犹大（Judas）和狡猾的列那狐（Renart）。这些叛徒和奸

> 圣灵降临节 ……
> 　在圣灵降临之日，使徒们聚集在圣母周围，接受圣灵的恩赐。圣灵化为舌头似的火焰降临在使徒们的身上，所以圣灵降临节的礼拜仪式以红色为主，如同纪念殉教者和十字军的节日一样。前者的红色象征火，后者的红色象征血。

《圣咏诗集》(约 1165—1170 年)，格拉斯哥大学图书馆，229 号手稿，12 页反面

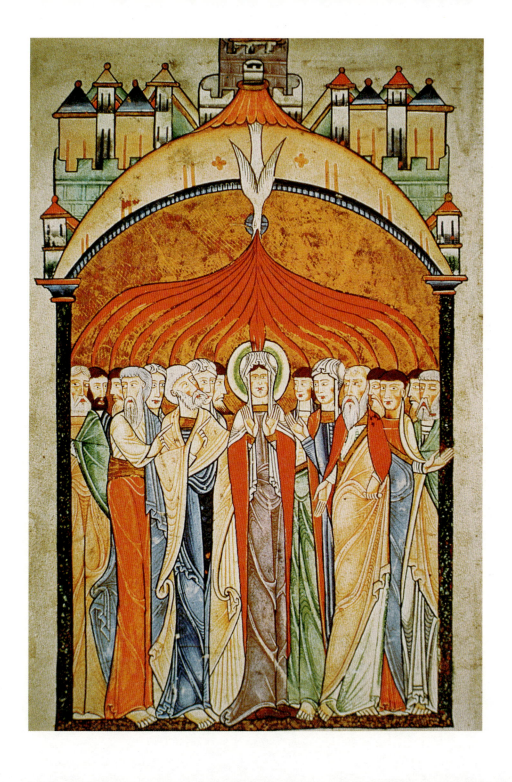

人通常都有一头红发，或是一身火红的皮毛，如同火焰一般危险可怕。我们以后还会回到这个问题上来。

同样作为火焰的象征，红色也可以具有正面的意义，这时它象征上帝在尘世间的降临。在《旧约》中，耶和华就经常以火焰作为媒介现身于世人面前。例如"从荆棘丛里的火焰中向摩西显现"（《出埃及记》Ⅲ，2），还有当以色列人离开埃及时，耶和华"夜间用火柱光照他们，使他们日夜都可以行走"（《出埃及记》XⅢ，21）。在《新约》中，这来自神的红色火焰象征圣灵，根据基督教信条，圣灵"使我得生"。圣灵既是光明，又是强大而炽烈的生命气息。在圣灵降临之日，圣灵化为"舌头似的火焰"降临在使徒们的身上（《使徒行传》Ⅱ，1-4）。属于圣灵的红色是耀眼的、强大的、生机勃勃的，能起到凝聚、净化和更新的作用。这种红色象征着神之爱，也叫圣爱（拉丁语：Caritas），这个词在中古拉丁语中非常重要，一方面指耶稣带给世人的爱（"我来要把火丢在地上，倘若已经着起来，不也是我所愿意的吗？"[6]），另一方面也指虔诚的基督徒对同类的爱。

但在教父们的著作里，红色不只与火焰相联，也与鲜血相联。作为鲜血的象征，红色的负面意义包括一切暴力和不洁的事物。它象征着《圣经》中

> 撒旦夺走约伯的牲畜 ……

在图片资料中，撒旦的形象并不总是红色的，但它经常有一个红色的头颅，令人想起地狱的火焰，还有以撒旦之名犯下的罪孽。

巴黎，克吕尼博物馆，圣礼拜堂的玻璃彩窗，始作于13世纪，复原于15世纪末

073 备受偏爱的色彩

圣希尔殉难图 ……

这是一幅圣坛帷幔画,来自加泰罗尼亚的圣奇克·德·都罗隐修院。这幅画中表现了两种不同性质的红色:一种是殉教圣徒流出的红色鲜血,另一种则是刽子手的红色服装。直到近代,刽子手都穿着红色服装,或佩戴红色标志物,作为他们职业的标记。

约 1140 年,巴塞罗那,国立加泰罗尼亚艺术博物馆

的罪人之血、血腥的罪恶、对上帝的反叛。鲜血是生命的象征,而生命属于神,所以对人类而言,令他人流血即是对神的某种违抗。神会宽恕人,但人必须表现出悔过和对神的服从。先知以赛亚(Isaïe)对好战的、崇拜偶像的耶路撒冷人这样说:"你们的手都满了杀人的血。你们要洗濯、自洁,从我眼前除掉你们的恶行;……你们的罪虽像朱红,必变成雪白;虽红如丹颜,必白如羊毛。"(《以赛亚书》,I,16-18)但是,红色象征罪恶之血的这种观念并不仅仅来自《圣经》,也来自更古老的异教,尤其是对经血的观念。在古代

社会里，经血并不被视为赋予生命的神秘能力，而是人类堕落的最明显的标志之一。经血与许多迷信观念有关。我们在这里再一次引用普林尼的文字，他写下的《博物志》是中世纪基督教作家们阅读、抄写、引用和评论最多的著作之一：

> 很难找到像经血一样邪恶的事物。经期的女性哪怕接近一杯美酒，那酒便会变酸。若她触碰谷种，谷种便种不出粮食；若她为作物接穗，接穗便会失败；若她背靠果树而坐，果实皆会掉落在地。她的目光会令银镜蒙尘，令钢铁受到腐蚀，令象牙失去光泽。当她走近时，恶臭随之而来，蜜蜂会在蜂巢中死去，青铜和铁器会生锈。若狗沾了这不洁的血，会变成狂犬，狂犬咬人会令人中毒，无药可救……这毒液每三十天便从妇女的身体里产生，每三个月会有流量特别大的一次。[7]

在评论这段文字时，有数位神学家将女性的月经与人类的原罪进行类比，认为月经是神对夏娃进行的惩罚。夏娃在魔鬼的诱惑之下摘下了禁果，并与亚当分食而堕落。神因此而惩罚她和她的女儿们，即所有的妇女，令她们每月流血以偿还这项过错。另一些作家，尤其是修士僧侣，利用这段文字来说明女性的身体是多么地污秽不洁，在美丽的外表之下，充满了腐败、肮脏、污秽之物。[8]

与此相反，在教父们及其追随者的心目中，除了他们凭空想象出来的这种污秽肮脏的经血之外，还有一种至善的、圣洁的、赋予生命的血红色，那

就是流到十字架上的基督之血。从 12 世纪和 13 世纪开始，我们在十字军的旗帜上、在十字弥撒和殉教者弥撒所使用的织物上，都能见到这种红色。正是由于殉教者的牺牲，教会才得以"换了颜色"。正如 3 世纪的圣居普良（saint Cyprien de Carthage）所说的："我们的教会是幸运的：它从早期圣徒的著作中得到了白色，如今，又从殉教者的鲜血里得到了光荣的绛红色。"⁹

这光荣的"绛红色"属于救世主基督，也属于所有为信仰而牺牲的圣徒，这就是基督教所崇尚的红色，我们有必要在这一点上详述一下。

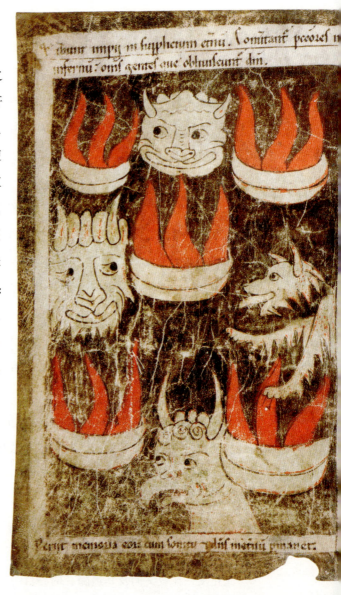

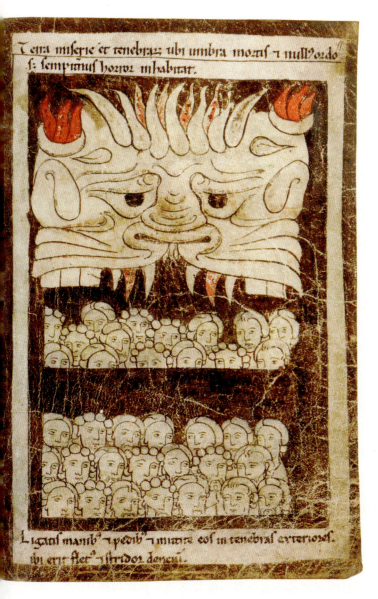

地狱 ……

地狱是一个黑暗的所在,那里的火焰永远不灭,却不能把地狱照亮。地狱的主色调是红与黑,正如这幅《圣经》大型插画所表现的那样。这本《圣经》作于潘普洛纳(Pampelune),献给纳瓦尔国王桑奇一世。

《圣经故事》,又名《潘普洛纳圣经》,1197年。亚眠,市立图书馆,108号手稿,254—255页反面

基督之血

圣居普良所说的话，反映了基督教会早期的现实，那是教会受到严酷迫害的年代。但这句话也具有很强的前瞻性：随着时间的流逝，基督教逐渐成为属于红色和鲜血的宗教。其中主要的原因，是教会对基督受难的歌颂越来越多，耶稣被钉在十字架上的形象越来越常见，于是对圣血的崇拜日益发展起来。

在中世纪基督教的教义中，作为化身为人的上帝之子，耶稣的血与凡人的血是有所不同的。那是救世之血、赎罪之血，为救赎人类犯下的罪孽而流。有些教父将基督之血描写为一种比凡人之血更加明亮、更加澄澈的红色，因为凡人之血因罪孽而被玷污了。在图片资料中，画家也尽力突出基督之血与凡人之血的不同。他们使用不同的色调，来区分救世主和殉教圣徒的鲜血与普通人流出的鲜血：前者是纯净亮泽的红色，后者是浑浊深暗的红色。我们主要在中世纪末期的油画作品中能够观察到这一现象。

从 12 世纪起，基督之血被视为极为珍贵的圣物，有若干教堂拥有圣血并引以为荣：诺曼底的费康圣三一修道院、英格兰的诺里奇座堂、意大利的曼托瓦圣安德肋圣殿、比利时的布鲁日圣血圣殿，以及其他分布在西班牙、葡萄牙、德国的若干教堂。时间过得越久，这圣物就显得越珍贵。这些珍藏

着圣血的教堂，都标榜自己收藏圣物的历史是最悠久的，都为自己编造了耸人听闻的传奇故事，来说明圣物的来历。其中大多数故事都称，圣血是在耶稣受难后从十字架上放下来时，由尼哥德慕（Nicodème）或亚利马太的约瑟（Joseph d'Arimathie）收集的；而另一些则声称，圣血是当耶稣还被钉在十字架上的时候，由百夫长朗基努斯（Longin）、斯特法顿（Stéphaton）或抹大拉的马利亚（Marie Madeleine）（在绘画作品中通常身着红衣）收集的。然后，圣血被封存在某个细颈瓶、球形瓶、瓷罐甚至铅盒里，再经历种种波折，才被护送到某某教堂。[10]

在12—13世纪前后，基督之血是极为珍贵的事物，受到人们无比的虔敬，以至于在基督教的礼拜仪式中出现了一个重大的变化：在此之前，在圣餐礼中，教徒领圣体时通常领到两样圣体，而从这时起，普通教徒只能领到无酵饼这一样圣体了。在圣餐礼中代表基督之血的葡萄酒，只有主祭者和教堂中在场的神职人员才有资格领到。普通教徒失去了领圣血的权利，除非遇到某些节日和重大庆典的场合。这一规定在1418年的康斯坦斯公会议（le concile de Constance）上正式确立下来，但遭到了一些抵制和反抗，有一部分人依然主张让普通教徒领到两样圣体。其中最著名的，也是使用暴力进行反抗的，是15世纪初波希米亚王国的胡斯派，他们的标志就是一个巨大的红色圣餐酒杯。此外还有一些影响较小，但时代更早的教派。事实上，在圣餐礼中做出这样的限制是违背基督教诲的。在《马太福音》《马可福音》和《路加福音》中，都对耶稣基督在最后的晚餐上所说的话进行了转述——耶稣又拿起杯来，祝谢了，递给他们，说："你们都喝这个，因为这是我立约的血，为多人流出来，

使罪得赦。"(《马太福音》，XXVI，27-28）

　　圣血与葡萄酒之间的这种联系，令人对葡萄酒的颜色产生疑问。在最后的晚餐上，耶稣祝谢的究竟是什么样的葡萄酒？为了纪念最后的晚餐，神甫在弥撒礼上进行祝圣，化成基督之血的葡萄酒，又应该是什么颜色？在这个问题上，各位教父和礼拜仪式专家的回答是一致的：那只能是红葡萄酒。事实上，在古罗马人和中世纪人的心目中，典型的葡萄酒都应该是红色的，尽管直到中世纪晚期，人们饮用的白葡萄酒比红葡萄酒更多，而且在现实中，弥撒仪式上所使用的葡萄酒都是在圣餐杯里掺了水的，颜色已经很淡了。在现实的仪式中，普通教徒是看不到葡萄酒的颜色的，即便是主祭者，见到的机会也不多，所以葡萄酒的颜色并不很重要。但在象征意义上，它只能是红色的，否则，所谓的圣餐变体（transsubstantiation）如何进行？葡萄酒如何能变成圣血？此外，在中世纪的图片资料里，只要是葡萄酒，无论产自哪里，无论用于世俗场合还是宗教场合，总是表现为红色的液体。只有红葡萄酒，才是真正的葡萄酒。

　　在中世纪末到近代初期非常流行的一个绘画题材深刻地加强了葡萄酒与

> **榨汁机上的耶稣基督** ……

　　在这幅画里，救世主耶稣如同一串葡萄，被放在巨大的榨汁机上。他的鲜血像葡萄汁一样被榨出来，并且流进一个木桶里。这项绘画题材与圣血崇拜密切相关，出现于12世纪。但到了中世纪末才大范围传播开来，主要在一些宗教团体内流行。这项题材起源于《旧约》里的数段文字，根据记载，神赐予犹太人的应许之地，就是一片繁荣富饶的葡萄园。

　　插图版《圣经》，作于14—15世纪。巴黎，法国国立图书馆，法文手稿166号，123页反面

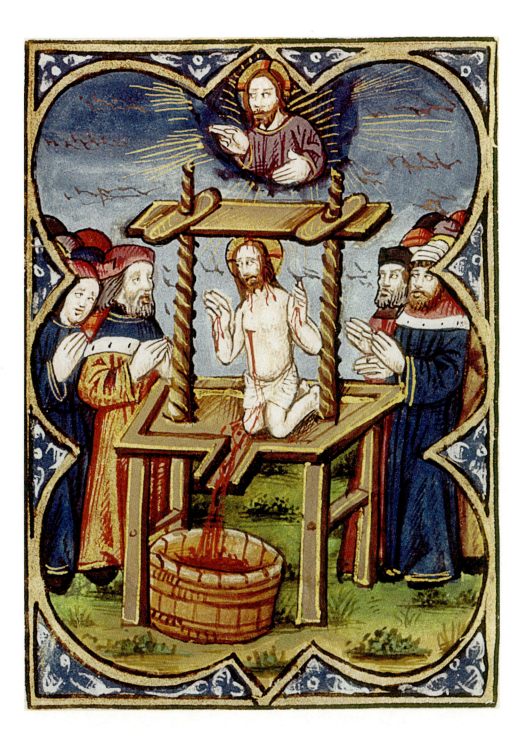

基督之血的联系，那就是"榨汁机上的耶稣基督"。为了阐释这个题材，画家和艺术家必定要在画面上展现大量的红色液体。这一绘画题材的起源，一方面是《旧约》里的数段文字，根据记载，神赐予犹太人的应许之地，就是一片繁荣富饶的葡萄园；另一方面是圣奥古斯丁的两篇布道词，其中将受刑的耶稣躯体与一串葡萄进行了类比。中世纪的画家完全是从字面意义理解这个比喻的，从 12 世纪末开始，他们以此为基础创作出了一幅惊人的画面：耶稣戴着十字架坐或跪在一个巨大的葡萄榨汁机上，榨汁机如同榨葡萄一样榨取耶稣的鲜血，他的鲜血从四面八方流下来，而一群信徒——甚至包括使徒们在内——饮下耶稣的鲜血，或者浸泡在鲜血里，以洗净自己的罪孽。以此为题材的绘画作品画面非常血腥，甫一问世并未立刻流行起来，很可能是因为该题材已经试探到了渎圣的边缘。但到了 14 世纪，这个题材已经变得非常普及，圣血兄弟会以这个画面作为他们的旗帜，葡萄园主和葡萄酒商也将这个画面制作成彩窗，捐献给他们的教堂。以这个题材创作绘画或玻璃艺术品的画家和工匠，则竞相使用最美丽、最鲜艳、最明亮的红色，来表现那象征救赎的基督之血。[11]

我们回到略早一点的时代，关注一下另一面旗帜：十字军的白底红十字旗。这面旗帜的性质与圣血兄弟会的旗帜有所不同，它通过其图形和颜色，突出象征的同样是基督之血，但它同时也象征着十字军战士们的鲜血，象征他们为了收复圣地而不惜抛洒热血的勇气。多项证据显示，在第三次十字军东征（1189—1192 年），即狮心王理查与腓力二世（Philippe Auguste）率领的十字军东征期间，使用了这面旗帜，而占领了耶路撒冷的第一次十字军东

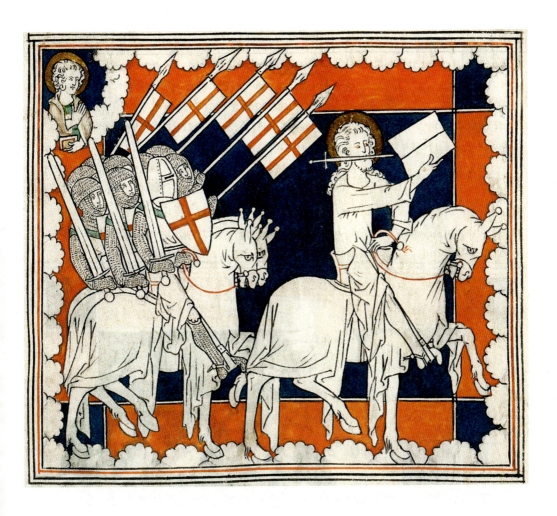

教廷的军旗和武器 ……

在中世纪的神学著作和宗教绘画中,经常用《启示录》中的白马骑士及其军队来比喻教廷的武装部队,认为二者都是邪恶力量的克星。教廷部队的军旗为白底红十字旗,与第三次十字军东征开始使用的十字军军旗一致。

法文版《启示录》,抄录并绘制于巴黎,约1310—1315年。伦敦,不列颠图书馆,王家手稿19B. XV,37页正面

征（1095—1099年）和彻底失败的第二次十字军东征（1147—1149年）似乎并没有统一的军旗。那时人们还不会将一个真正具有纹章性质的图案展示在旗帜上。但是，有文献记载，从1095年起，十字军战士就会将织物裁剪成十字形状，缝在衣服上作为标志。就在这一年，教宗乌尔班二世（Urbain Ⅱ）在克莱芒公会议上发表演讲，号召基督教徒东征。他在演讲中说道："今天，耶稣基督踏出坟墓，将他的十字架交到你们手上……请将这十字标志佩戴在肩上，愿它在你们的旗帜上闪耀光芒。它将保佑你们的胜利，它也是殉教战士的荣誉勋章。"[12] 起初，这个十字标志的模样五花八门，其形状、大小、颜色以及缝在身上的位置都不统一，后来则逐渐形成一套惯例和制度。到了第二次十字军东征时，圣伯纳德（saint Bernard）在布道中将这套制度确立下来。圣伯纳德在布道时向十字军战士颁发的十字标志尺寸不大，是从一块红色织物上裁剪下来的，它一定要缝在斗篷或短衫的左肩之上，以纪念背负十字架的耶稣基督。在19世纪的浪漫主义绘画作品中，我们经常见到这个十字标志出现在十字军战士的胸前，但这纯粹是画家的虚构，即便在第一次十字军东征时也从未发生过。[13]

在13世纪中叶，另一批基督教战士也开始使用红色作为自己的标志，那就是教廷的枢机（cardinal）（译者注：在许多翻译作品中，将cardinal译为"红衣主教"，然而根据《天主教法典》第三百五十条，cardinal分为主教级枢机、司铎级枢机和执事级枢机三个等级，在1918年之前，执事级枢机甚至可以由俗人担任，因此将cardinal不加区分地翻译为"红衣主教"或"枢机主教"都是不妥的）。如同十字军战士一样，他们也将自己的生命奉献出来（理论

上而已），捍卫信仰和基督教会。枢机的数量起初非常少，通常从罗马教区的神职人员中选出。到了11世纪，枢机的重要性才得以加强，因为从这时起，他们获得了选举教宗的特权，或者至少是选举教宗的优先权。两个世纪之后，在1245年的里昂公会议上，英诺森四世（Innocent Ⅳ）赐予枢机一个特别的标志，以将他们区别于普通教士，那是一顶红色的礼帽。这红色是为了纪念基督为救世而抛洒的鲜血，激励枢机们成为"捍卫信仰的头号战士"，并为此而抛洒他们的鲜血。但这红色也令人想起古罗马的元老院，因为元老们都身穿骨螺染色的绛红色托加长袍，这是他们的标志，也是他们的特权。事实上，枢机们也组成了一个以教宗为首的团体，称为枢机团，与元老院非常相似。后来，在礼帽的基础上又增加了红色小瓜帽、红色长袍和红色斗篷。这样一来枢机们就从头到脚披上了红装，成为神职人员中与众不同的一个群体。这套极为醒目的服装并不是枢机的日常穿着，而是他们在基督教会的盛大节日以及公会议、教宗选举等重要场合的礼服。从16世纪开始，当某位主教或大主教晋升枢机时，人们恭贺他"披上红衣"，这里所说的红色，指的不仅是这种色彩本身，也蕴含着自古以来红色所象征的权力与地位的意义。

权力之红色

如同枢机一样,在教宗本人的服装中,红色也有不可或缺的地位,或者说教宗的服装以红白两色为主。直到中世纪末甚至更晚一些时候,教宗在重大典礼上还都身着红色长袍和饰以十字架图案的白色披带,此外根据场合的不同还会穿戴红色小瓜帽(如果他不佩戴三重冕的话)、红色斗篷(在旅途中的穿着)和红色平底鞋。这里的红色同样具有基督之血、大公教会(其最早期的旗帜为红底白十字图)和古罗马绛红色元老服这三重象征意义。尽管如此,随着时间的推移,教宗服装中的红色逐渐被白色所取代。在16世纪和17世纪的油画上展示的教宗形象,通常身穿白色长袍,饰以白色披带,头戴白色镶金的三重冕,只有斗篷依然还是红色的。

如今,红色几乎被完全从教宗服饰中剔除出去了,只有平底鞋还是红色的,但多数时候藏在白袍之下,很少露出来。这是什么原因呢?是因为教宗希望保持谦逊、远离奢华吗?还是因为红色具有太强的政治和意识形态意义,所以被摒弃了?抑或恰好相反,是为了用白色充分显示出宗座在公会议上的崇高地位,因为作为公会议成员的教会高层服色众多,包括身穿红袍、紫袍、黑袍甚至是绿袍的各国主教?这个问题很难回答,因为每位教宗都有自己的动机、自己的习惯、自己的偏好、自己的性格。[14]

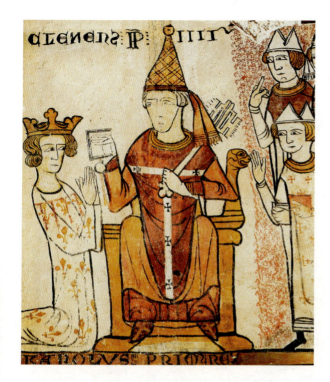

教宗克雷芒四世……

在卡庞特拉（Carpentras）附近的佩尔讷雷枫丹（Pernes-les-Fontaines）有一座费朗德（Ferrande）城楼。城楼内有大量壁画，其中有一幅画的是教宗克雷芒四世为圣路易的幼弟，安茹伯爵查理（Charles d'Anjou）加冕为西西里国王的场景。在画面上，教宗身穿一件红色长袍，头戴冠冕；查理头戴王冠，衣服上布满象征卡佩王朝的百合花图案，外加三齿耙形图案代表他的幼子身份。教宗手持象征教权的天堂之匙和用来签署加冕谕旨的铅质印玺，这两样东西的比例被画家故意放大了，以加强其存在感。

约1270—1275年，佩尔讷雷枫丹（沃克吕兹省），费朗德城楼四层

我们再回到中世纪时代。根据文字和图片资料，从加洛林王朝开始，与教宗相比，神圣罗马帝国皇帝与红色之间的联系更为紧密，至少从符号象征的角度来看是这样的。他的地位与拜占庭皇帝相当，都是古罗马皇帝的继承者，也是骨螺染色服装的继承者。在艾因哈德（Éginhard）的《查理大帝传》（Vita Karoli）中，我们得知查理大帝的日常穿着：法兰克式的短衬衣和短外套、简单的系带便鞋和绑腿。查理大帝"拒绝一切外国服装，无论是什么款式"。尽管艾因哈德几乎完全没有提起这些衣服的颜色，但是他特别提到了，在800年圣诞节当天，查理大帝在罗马接受教宗利奥三世（Léon Ⅲ）加冕时，从头到脚穿了一身红衣——红色衬衣、红色短披风、红鞋，而且都是罗马式的——教宗则交给他一面红底饰以蓝色和金色花形图案的罗马军旗。[15]

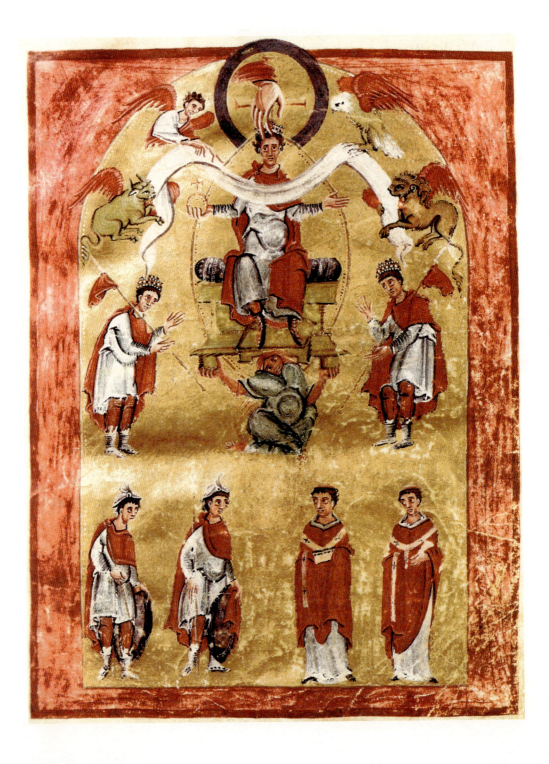

《查理大帝传》是艾因哈德在查理大帝逝世约十年后写下的,他曾在亚琛的宫廷里长期陪伴查理大帝,并且是查理的知心密友,所以我们没有理由去怀疑艾因哈德记载的真实性。

查理大帝在加冕时所穿的红色短披风后来变成了厚重的斗篷,作为尊贵皇权必不可少的象征。他的孙子秃头查理(Charles le Chauve)于 875 年在加冕仪式上,从教宗若望八世(Jean Ⅷ)手中接过这件红色斗篷,以及其他的皇权象征物,继承了神圣罗马帝国的帝位。后续的帝位继承者也都经历了同样的仪式,首先是加洛林王朝的帝王们,然后是奥托王朝(Ottoniens)、萨利安王朝(Saliens)、斯陶芬王朝(Staufen)、哈布斯堡王朝(Habsbourg)和卢森堡王朝(Luxembourg)。从公元 1000 年开始,红色斗篷成为皇权标志(拉丁语:insignia imperialia)之一,与宝球、佩剑、权杖和圣矛地位相当。它的颜色与神圣罗马帝国的红色军旗完全相同,起初是纯色的,后来增加了白色十字图案作为装饰。[16]

在封建时代的欧洲,神圣罗马帝国皇帝并不是唯一一位以红色作为标志的君主。许多国王在加冕时,同样继承了一件红衣,或者一面红色的军

< 奥托三世 ……

这是赖兴瑙(Reichenau)修道院僧侣柳塔尔(Liuthar)抄录并绘图的《福音书》中的一页,红色在画面中占据了主导地位。神圣罗马帝国皇帝自称为古罗马帝国的继承者,也继承了古罗马人对红色的喜爱。在这幅画里,奥托三世像基督一样坐在椭圆形光圈之中,身边围绕着四位侍臣。当时奥托三世已经于 983 年成为东法兰克国王,但尚未登上皇帝之位。

《柳塔尔福音书》,抄录并绘制于赖兴瑙,约 983—990 年。亚琛,主教座堂藏品

西西里国王鲁杰罗二世的斗篷……

> 根据中世纪传说,这件双狮骑驼图案的红色斗篷是查理大帝留下来的,后来成为帝国皇帝的传承之宝。但其实它并没有那么古老,是在巴勒莫为西西里国王鲁杰罗二世制作的,制作时间应该在 1130 年鲁杰罗二世即位后不久。
>
> 1133—1134 年,维也纳,艺术史博物馆珍宝馆

旗。流传至今的有这样一件华丽的红色半圆形斗篷,很可能属于鲁杰罗二世(Roger II de Sicile),他于 1130 年 12 月在巴勒莫加冕为西西里国王。这件斗篷用红色蚕丝织成,饰以金线和银线刺绣,以及近五千颗珍珠,这些贵重的装饰品在斗篷上组成了令人惊叹的背向双狮图案。在 1194 年,神圣罗马帝国皇帝亨利六世(Henri VI)命人将这件斗篷送往德意志,从此这件斗篷成为帝国皇帝在加冕仪式上的传承之宝,直到 18 世纪末。[17]

伊比利亚半岛诸王、苏格兰诸王、波兰诸王以及英格兰诸王,都曾在不同历史时期拥有红色的加冕斗篷,以象征他们的权力,象征他们是古罗马帝国的高贵继承者。只有法国国王,总要在君王之中特立独行,始终没有穿过这样一件红色斗篷。我们不知道卡佩王朝早期的国王都是穿着何种服装加冕

的，但从于 1179 年其父亲在世时便登基为王的腓力二世开始，直到 1825 年举办盛极一时的加冕仪式的查理十世（Charles X）为止，根据旧制度下的礼仪传统，法国国王在仪式上总是身披饰以金色百合花图案的蓝色斗篷。在 12 世纪和 13 世纪，这件斗篷上的蓝色相对较浅，但随着时间的推移逐渐倾向于变深，有时还会略带绛紫或青紫色调。[18]

尽管法国国王从未像神圣罗马帝国皇帝和大多数君王那样，身披红色长袍或红色斗篷，但他们在三百多年期间都使用了一面红色旗帜作为王室的标志。这面红旗的起源有若干传说，有人说它本来是查理大帝的军旗，按照《罗兰之歌》（La Chanson de Roland）的说法："朱红色的军旗，像黄金一样闪亮。"[19] 另一种相对朴素的说法，称这面红旗本来属于圣德尼修道院。修道院是不能参加战争的，所以它授权韦克桑（Vexin）伯爵作为"代理人"，代表修道院参战。韦克桑伯爵每次召集军队后，首先前往修道院领取这面旗帜，然后才奔赴战场。1077 年，法国国王腓力一世（Philippe Ier）继承了韦克桑伯爵领，此后代表圣德尼修道院高举红旗作战的荣誉就落到了法国历任国王的肩上。腓力一世的儿子路易六世（Louis VI）是第一位真正在战场上使用这面红旗的法国国王（1124 年），路易十一则是最后一位，1465 年的蒙雷里战役是这面红旗的最后一次登场。在封建时代早期，这面红旗只是一面简单的纯色方形军旗而已，后来人们为它增加了迎风飘扬的长长燕尾，到了百年战争期间，还增加了花形、圆形、火焰形和十字形等装饰图案。[20]

这些与红色相关的服装、物品和习俗惯例，都充分说明在中世纪的欧洲，红色与权力之间存在着紧密的联系。这权力包括王权，也包括封建权力和代

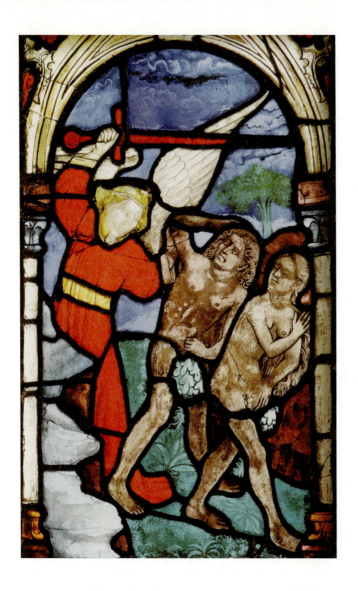

被逐出伊甸园的亚当和夏娃 ……

在中世纪的图片资料中,将吃下禁果的亚当和夏娃逐出伊甸园的天使,通常都是身穿红衣的。这红色象征审判,所以它也出现在法官的长袍和刽子手的短衫上。

玻璃彩窗,汉斯·阿克作品。乌尔姆,大教堂礼拜堂

表权力。使用红色突出自己重要地位的,不止公爵、伯爵、男爵这些大领主而已,也包括皇帝或国王的代表,以及总是模仿大贵族行为的那些小贵族。为神圣罗马帝国守御边境的总督们,使用的军旗和纹章都以红色为主色调。到了中世纪末,帝国甚至下令禁止普通民众穿红色服装以及使用红色火漆印章,因为据称红色是专属于皇帝及其封臣和代表的,但这样的禁令并未取得什么效果。在东方还发生过更加耸人听闻的事情,波兰的大领主们要求治下的家臣和领民缴纳"红色赋税",包括红色织物、红色玻璃、胭脂虫卵、红色水果和浆果、红色皮毛的牲畜,乃至"鸡冠鲜红似火的肥公鸡"[21]。

在中世纪,无论以任何形式展示红色、征收红色、限制红色、禁止红色,都是为了显示自己的权力,或者代表他人行使的权力。例如在中世纪手稿插画中看到的法官形象,一定是身穿红衣的,这红色象征他们被授予的权力和职责:代表国王、领主、城邦或国家,宣读法律并做出判决。从更宽泛的意义上讲,红色也象征正义,象征神对人的审判。[22] 在表现亚当和夏娃因违背神的意志吃下禁果,而被逐出伊甸园的绘画作品中,驱逐他们的便是一位红衣天使,换言之,一位执掌审判之权的天使。在世俗社会中,刽子手总是头戴一顶红帽,或者身穿一件红衣,这代表他执掌行刑的职责。

红色象征权力,红色象征过错,红色象征惩罚,红色象征流血。这些象征意义作为红色的内涵,一直延续下来,在近代到来之后还有所体现。

纹章的首选色彩

红色不仅属于教宗，属于皇帝，属于国王，属于国家，也属于整个贵族阶级。它是贵族最偏爱的色彩，无论大小贵族，都极度追捧一切红色的事物，包括织物、服装、首饰、宝石、花卉、装饰品和纹章。在封建时代，纹章或许是最明显体现出这种偏好的领域，因为在这个领域我们可以对数据进行统计。[23] 在西欧范围内，从12世纪中叶到14世纪初这个时期，为我们所知的、带有色彩的、图案各异的纹章共计约七千个。[24] 这些纹章几乎全部属于贵族，而其中超过60%都带有红色。到了晚一些的时期，这个比例有所降低：1400年前后为45%，1600年前后为35%，18世纪下半叶则只有30%。[25] 当然，随着时间的推移，纹章的总数在不断增加（属于16—18世纪的已知纹章超过

> 纹章中无所不在的红色……

在法国的纹章学术语中，红色称为"gueules"，在中世纪的纹章中，它是最常见的色彩。这是1435年在里尔抄录并绘制的一本纹章图集中的一页，这一页上共有二十五个纹章，其中只有一个纹章上没有出现红色。按照使用频率，排在红色之后的是白色、黄色、蓝色和黑色。绿色总是最罕见的，在这张图里没有出现。

《欧洲与金羊毛骑士团纹章图集》（荷兰纹章部分），抄录并绘制于里尔，约1435年。巴黎，兵工厂图书馆，4790号手稿，80页正面

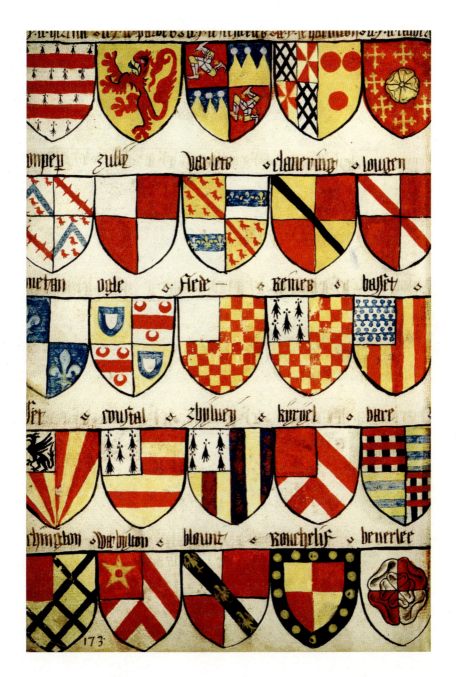

095 备受偏爱的色彩

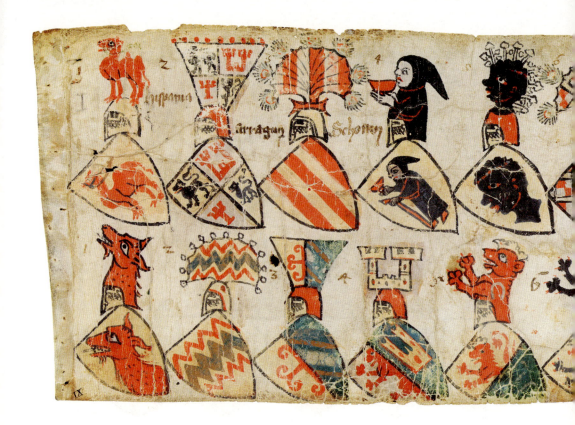

苏黎世纹章图集 ……

这是中世纪纹章学领域的一件杰作。在这张狭长的羊皮纸卷轴（长四米，宽仅十三厘米）的正反两面，绘有四百五十个纹章。其中红色占据统治地位，出现在大约三分之二的纹章之上。排在第一位的，也就是第一行最左侧的纹章就是一个以红色为主的例子，在黄色的底色上画了一只骆驼图案，这是人们为祭司王约翰虚构出来的纹章。

苏黎世纹章图集，约 1335—1340 年。苏黎世，瑞士国立博物馆，AG 2760

两千万个），其使用范围也扩大到所有社会阶层。纹章既是身份的标志——如同姓氏一样在家族里传承——也标志着物品的归属，有时仅仅是一种装饰图案。它出现在众多器物、图片、艺术品、家具和建筑物等载体之上。

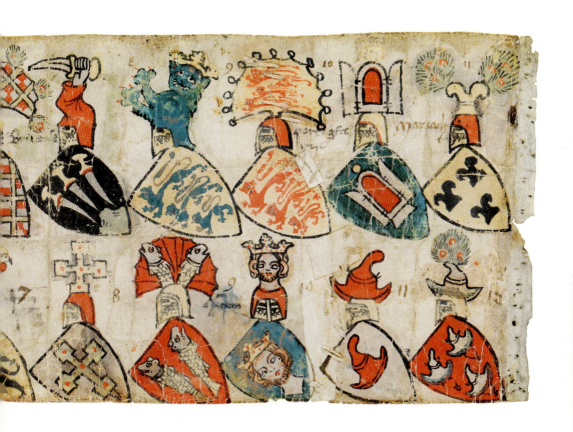

　　在 12 世纪和 13 世纪,早期的纹章由两个元素组成:图案与色彩,二者以一个外框为限。这个外框通常是盾形的,因为纹章实际上诞生于战场和比武场之上。纹章图案的种类没有上限,可以是动物、植物、器物和各种几何图形。与此相反,色彩的数量限定为六种,并且在法语中有专门的纹章学术语指代每一种色彩:argent(白)、or(黄)、gueules(红)、azur(蓝)、sable(黑)、sinople(绿)。[26] 在纹章学中,这六种色彩是纯粹的、抽象的,几乎可以说是非物质的,而色系中微小的色调差异是忽略不计的。例如,从狮心王理查时代开始,英国王室使用红底三金豹图案作为纹章,其中的红色可以是浅红、

深红、正红、偏橙或偏紫的红色,这些不同色调的红色用在纹章上没有任何区别,也没有任何特殊含义。唯一重要的是红色的概念而不是其在现实中和视觉上的表现。与其他涉及色彩的领域和资料相比,这是一个重大的优势:面对中世纪流传至今的纹章,历史学家不需要考虑漫长岁月造成的影响(颜料的化学成分变化导致色调的变化),从而可以进行各种统计,以了解这六种色彩在不同时期、不同地域的使用情况。

在贵族阶层中,直到 14 世纪中叶,红色一直是纹章中最常用的,远超其他色彩,这说明当时的封建贵族对红色的事物有着明显的偏好。在法国,尽管王室使用的是蓝底纹章——这是全欧洲唯一使用蓝底纹章的王室[27]——但在法国贵族的纹章中使用红色的比例还是远超蓝色。纹章上的红色起源于若干传奇故事,从旧制度直到 19 世纪,人们一直相信,如果某个家族的纹章上带有红色,就说明这个家族曾有某位祖先在十字军东征中牺牲,为基督而英勇地抛洒了鲜血。十字军对纹章的诞生以及纹章色彩和图案的构成其实没有发挥任何影响,但公众和纹章爱好者却总爱将十字军与纹章扯上关系,并发表一些不知所云的见解。

另一些不知所云的见解来自文献学家,他们想方设法解释为什么从 12 世纪起,法语的纹章学术语会使用 gueules 一词来表示红色。大多数文献学家不愿承认这个词的词源与某种动物的红色口部或咽喉有关(译者注:法语 gueule 一词指动物口部),而是舍近求远地从高卢语、波斯语、阿拉伯语和法兰克语中寻找词源。结果他们找到的线索要么十分脆弱,要么毫无根据。[28] 从拉丁语中寻找这个词的词源或许更加合理一些,但目前来讲,最明智的做

圣杯骑士加拉哈德……

加拉哈德（Galaad）是兰斯洛特之子，在圆桌骑士之中，他是品德最高尚的一位。他与博奥特（Bohort）和珀西瓦里一起找到了圣杯，成为"圣杯三骑士"中的一员，而他的父亲兰斯洛特却因与桂妮薇儿（Guenièvre）王后出轨而被圣杯拒绝。作为完美的基督教骑士，加拉哈德的纹章是一个白底红十字图，与教廷和十字军的军旗完全一样。

《散文体圆桌骑士故事集》(《兰斯洛特》《寻找圣杯》等），抄录并绘制于米兰，约 1380—1385 年。巴黎，法国国立图书馆，法文手稿 343 号，25 页反面

法还是承认 gueules 一词的词源是不明确的。正是因此，这个词才更具诗意，更令人遐想。其他表示色彩的纹章学术语同样如此，尽管它们的词源不像 gueules 那么晦涩难明。[29] 这些术语的词义都是很强烈的，其语义范围既包括色彩本身，也突出了色彩的符号象征意义。

我们以珀西瓦里（Perceval）的纹章为例，他是中世纪文学中最受欢迎的英雄人物之一，大约于 1180—1185 年首次出现于特鲁瓦的克雷蒂安（Chrétien de Troyes）的作品《圣杯的故事》（*Le Conte du Graal*）之中，后来成为寻找圣杯的三位胜利者之一。他也是圆桌骑士的主要成员，与兰斯洛特（Lancelot）、高文（Gauvain）、崔斯坦（Tristan）等骑士齐名。在 13 世纪的文学作品和 14 世纪的插画作品中，人们为珀西瓦里设计了一面与众不同的纹

章——纯红色毫无图案的盾形纹章。如果我们说，珀西瓦里的纹章是"纯红色的"，这并没有错，但缺乏诗意。如果我们说，珀西瓦里"身佩一块朱红色的盾形纹章"，如同亚瑟王传说中那些时隐时现的"朱红骑士"，那么隐喻和梦幻的效果就比较强一些。但是，如果我们使用纹章学术语，将珀西瓦里的纹章比喻为"一块无瑕的红宝石"，那么这面纹章和这个人物就会带有更强烈的象征意义。从对这面纹章的描写中，我们就能隐约猜测，珀西瓦里应该是一个出身高贵的年轻人，具有完美无瑕的品德，他的人生必将绽放出夺目的光彩。[30]

在14世纪和15世纪的纹章学论著中，都突出强调了红色的重要地位。在这些论著中，用大量的篇幅阐述了每种色彩的象征意义和品阶等级，不仅针对纹章学本身，也涉及更广泛的层面，例如服装习俗。这些论著成为我们了解中世纪末期色彩价值体系的重要来源和依据。这些论著的作者通常将红色列于纹章色彩的首位，因为它象征庄严高贵，象征美和英勇。例如，有一位诺曼底纹章学家在1430年前后写道：

> 第一种色彩是朱红色，按照纹章学术语称为gueules。它象征火焰，是最耀眼最高贵的元素。在矿物中，它代表最鲜艳珍稀的红宝石。所以非贵族，非大领主，非英勇的战士，不得佩戴此色。有资格佩戴红色纹章的，只有战功煊赫的高门子弟，这时红色就成了一切美德的标志。[31]

半个世纪后，一位或许来自里尔或布鲁塞尔的佚名作者，为一本非常著名的纹章学著作续写了后半部，这本书叫作《纹章的色彩、勋带与题铭》(*Le Blason des couleurs en armes, livrées et devises*)，其中的观点与前者相似。但在前者的基础上，他补充了一些关于服装色彩的细节：

> 亚里士多德说过，红色位居黑与白之间，与二者的距离相等。但我们看到它与白色搭配更加和谐，因为它熠熠生光，宛如火焰……红色象征高贵的出身，象征荣誉、英勇、宽容和果断。它也象征正义和慈悲，用来纪念我们的救世主耶稣基督。从人的气质上讲，他属于多血质的人；从年龄上讲，它属于壮年男子；从星球上讲，它属于火星；从星座上讲，它属于狮子座……当红色与其他色彩搭配时，会令后者显得更加高贵。穿上红色的衣服，能带给人勇气。红绿搭配很美，象征青春和生命的愉悦。红蓝搭配象征智慧和忠诚。红黄搭配象征吝啬和贪财。红黑搭配并不合适，但红灰搭配象征远大的希望。红白两色搭配在一起也很美，象征至高的美德。[32]

这本名为《纹章的色彩、勋带与题铭》的纹章学小手册获得了巨大的成功，以手稿和印刷品的形式流传了下来。其前半部分由让·古图瓦（Jean Courtois）编著，他是一位著名的纹章学家，笔名叫"西西里传令官"。这本书于1495年在巴黎首次印刷，1501年重印，后来又重印了六次，最后一次是在1614年。它被翻译成许多种语言：首先是意大利语，然后是德语、荷兰

语和西班牙语。³³ 它的影响遍及诸多领域，尤其是文学和艺术领域。这本书的内容在拉伯雷（Rabelais）的《巨人传》（*Gargantua*）中被引用了四次，16世纪的数位威尼斯派画家也曾以这本书的一部分内容为依据，来设计肖像画中人物的服色。³⁴

直到中世纪结束很多年之后，红色仍然是欧洲贵族最偏爱的色彩。在贵族女性心目中，红色是美貌与爱情的色彩，而贵族男性则认为红色象征着英勇、权力和光荣。从很多方面看，红色是属于女性的色彩，但它也可以具有强烈的男子气概。要在战场、比武场和狩猎场上展现雄姿，没有什么比身披红色战袍更加合适的了。事实上，从古罗马时代起，红色就是属于战神玛斯的色彩。在很长一段时间里，红色都是军人制服的颜色，这样的制服可以让士兵在远处就被辨认出来，但有时会反受其害，例如1914年秋天的法军以及他们著名的"红裤子"。

尽管如此，狩猎场上的红色或许才是地位最重要、历史最悠久的。从中世纪到近代之初，狩猎是每一位国王、亲王和大领主必不可少的活动，如果不打猎，就配不上他的身份地位。而当贵族率领其扈从前往狩猎时，几乎每个人都身穿红衣。他们带领猎犬驱赶、追逐、屠杀的动物包括黄褐色皮毛的野鹿、黄鹿、狍子；红棕色皮毛的狐狸、小野猪以及黑色皮毛的熊和老野猪。狩猎场上的这种红色既是光荣的、喧嚣的，也是暴力的、野蛮的、血腥的。

爱、光辉与美

让猎犬去追逐猎物吧，我们且回到宫廷里的贵妇人身边。上文强调了中世纪红色的特点，它既属于男性，也属于女性，既充满阳刚气概，又充满阴柔气质。每一位美丽的女子都与红色密不可分，都用红色装点她们的身体、她们的衣着、她们的首饰乃至她们的心绪。红色，就是爱，就是光辉，就是美。

我们在12世纪和13世纪的骑士文学中，可以得到一些当时的贵族阶层对女性美貌的观念。一位美女应该具有白皙的肤色、椭圆形的脸庞、金色的头发、蓝色的眼睛、棕色弧形细长的眉毛、高耸而坚挺的胸部、苗条的身材、窄小的胯骨和纤细的腰肢。少女（达到育龄妇女的年龄下限）的身姿是最理想的，这样的美女在亚瑟王传说中被无数次地描写和赞美。[35] 当然，这些都是陈词滥调而已，而且到了中世纪末，人们的审美便发生了改变。但这些陈词滥调或多或少还是能够反映出当时的现状。中世纪的骑士文学，是当时封建社会的反射和缩影。只要我们没有忘记，文学作品从不会直接地、如实地反映社会现实这一原则，那么这些文学作品就可以成为研究该历史时期价值观体系和社会习俗观念的重要资料来源。

诗人和小说作者最关注的，是女性的面部。他们非常重视眼睛的颜色——当然是蓝色，但不是任何一种蓝色都可以，必须区分蓝色的色调：天蓝、湖蓝、

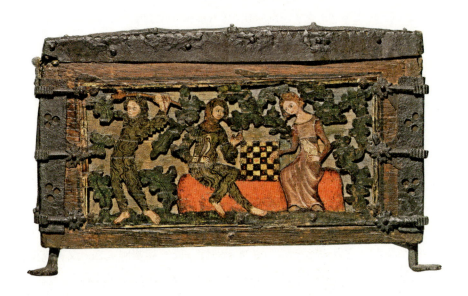

红与绿，两种风雅之色……

这件浮雕作品表现的是崔斯坦与伊索德从宫廷里逃出，藏身于莫华森林期间下象棋的场景，这个画面经常出现在 13—14 世纪日耳曼地区的珠宝盒上。

14 世纪中叶，科隆，应用艺术博物馆

银蓝、靛蓝还是墨蓝[36]——还很重视面色，重视白皙皮肤与红润嘴唇和颧颊的对比。如果有需要的话，女性会用各种胭脂为自己的嘴唇和面颊着色。我们知道，尽管受到教会和道学家的反复谴责，但胭脂的使用在上流社会的女性中还是十分普遍。教会认为，涂脂抹粉是一种欺骗行为，是罪孽，有损于造物主作品的本来面貌。只有在颧颊上扑些红粉偶尔是允许的，因为那被视为"廉耻心的标志"。相反，口红是极受教会厌憎的，一旦涂了口红，女人就变成了女巫或妓女。尽管如此，还是有若干口红配方从中世纪流传至今，其主要原料是蜂蜡或鹅油，用虫胭脂或茜草染色，然后用蜂蜜、玫瑰、迷迭香

抹大拉的马利亚……

在中世纪末到近代之初的图像资料里,抹大拉的马利亚经常身穿一件红色长袍或者红色斗篷。这里的红色具有双重含义,一方面影射她曾经的妓女身份,另一方面也为了突出她对基督的热爱。

利波·梅米和费德里克·梅米,《抹大拉的马利亚》,锡耶纳,约1325年。阿维尼翁,小宫博物馆

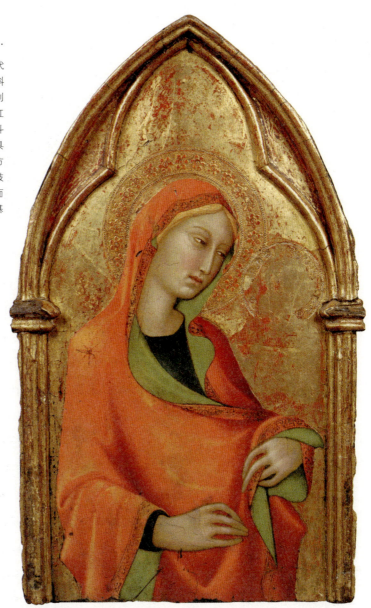

或苹果调节香味。那时流行的唇色是鲜艳的浅红色，腮颊则扑上白铅粉，二者形成反差。罗马帝国晚期女性大量使用的偏黑偏紫的深红色口红，到了中世纪则被视为太庸俗而遭到抛弃。为了美丽，贵族女性将头发染成金色，将眉毛染成棕色。尽管她们不太注重修饰眼皮和睫毛，但她们会精心地拔掉颈背、太阳穴和眉心的毛发，因为这些区域必须光滑开阔，才能显示出前额的白皙。大体上讲，毛发是兽性的象征，因此应该尽量除去。而如果肤色过于红润，即便是公主看起来也像村姑，因此也不可取。[37]

对美貌而言最重要的是光泽：面色的光泽、眼睛的光泽、嘴唇的光泽。在文学作品中，经常把美女的嘴唇比喻为珠宝，因为那时流行的是丰满的朱红色小嘴唇。大嘴令人想起野兽或魔鬼；纤细而苍白的嘴唇往往是病人或奸诈之人的标志。嘴唇越圆、越饱满、越富有光泽，就越有魅力。这样的嘴唇被比喻为红宝石，而红宝石是中世纪最受欢迎的宝石。人们将体积大到超乎寻常的红宝石称为"龙之赤瞳"（escarboucle，古法语为 escarboche）[译者注：其实大多数 escarboucle 属于石榴石或红色尖晶石，只有极少数是现代人所说的红宝石（红刚玉），但中世纪人并不能区分这三种红色宝石，经常将它们混淆]，在古法语里，"嘴"（boche）一词恰好与 escarboche 押韵，因此许多诗人喜欢使用这种宝石来比喻美女的嘴唇。传奇故事的作者在为他们笔下品德高尚的骑士设计形象时，则常将"龙之赤瞳"镶嵌在盾牌的中央，或者头盔的顶部。这颗宝石形似炽烈燃烧的火炭［其拉丁语词源 carbunculus 就来自 carbo（火炭）］，它能在黑暗中为骑士指引方向，保佑他逢凶化吉，为他带来不可战胜的力量。在动物图册中，有若干可怕的巨兽，尤其是巨龙，其头颅

上也长了一颗类似的宝石，将它们杀死就能得到这颗宝石作为战利品。

在传说中，有一件神秘的物品也能放出红色的光芒，那就是圣杯。如同珀西瓦里一样，圣杯同样是在特鲁瓦的克雷蒂安的未完结叙事诗《圣杯的故事》中首次出现的。这部作品诞生于1180年前后，从此圣杯成为传奇文学的一个热门题材，其影响远远超出了中世纪的范围。但是，要确定圣杯究竟为何物，并不是很容易的事情。即便我们将研究范围限定在克雷蒂安之后的两三代作家以及评论家之内，他们的观点也五花八门。这些作家笔下的圣杯，可以是一个大圆盘、一个酒杯、一个圣体盒、一口锅、一只丰裕之角乃至一块宝石［这是德国诗人沃尔夫拉姆·冯·埃申巴赫（Wolfram von Eschenbach）的意见］。[38] 圣杯最常见的形象，还是一个容器，据说当耶稣基督被钉在十字架上受难时，亚利马太的约瑟用这个容器收集了一部分耶稣流下来的鲜血。这个容器用金银制成，镶嵌了多块宝石，其中最主要的就是红宝石。所以它光芒四射，散发出红色、金色和银色的光芒。圣杯既是象征耶稣受难的重要圣物，也是圣餐上使用过的容器；既是礼拜仪式上的象征器具，也是具有魔力的护身法宝。在寻找圣杯的旅程中，只有加拉哈德、博奥特和珀西瓦里三位骑士能接近它、看到它。这标志着他们三人得到了圣宠，因无可指摘的高尚品德而受到神的赐福。而像兰斯洛特那样的骑士即便武艺再高也会被圣杯拒绝，因为他与桂妮薇儿王后犯下了出轨的罪孽。在12世纪和13世纪，即便是"世界上最强大的骑士"，也会因品德有瑕疵而无法接近圣杯一步。[39]

红色不仅是代表美貌与光辉的色彩，它也代表爱，包括精神之爱和肉体

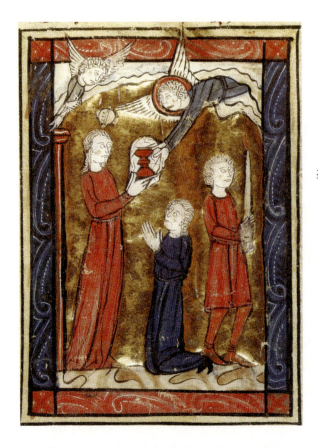

圣杯……

圣杯是一件带有神秘气息的物品,首次出现于特鲁瓦的克雷蒂安的未完结叙事诗《圣杯的故事》之中(约 1180—1185 年)。随后圣杯便成为骑士文学的热门题材,有些作者称它是耶稣在"最后的晚餐"上使用的酒盏,另一些作者将它描写为耶稣受难时亚利马太的约瑟收集圣血的容器。所以在绘画作品中,圣杯的形象通常是一个杯盏形的红色容器。

马内西耶,《圣杯的故事续集第三部》,约 1270 年作于法国北部。巴黎,法国国立图书馆,法文手稿 12576 号,261 页正面

之爱。在文字和图像资料中,红色经常用来表现基督对人的圣爱(拉丁语:caritas)、夫妻之爱(dilectio)、情人之间的私通(luxuria),乃至极度荒淫放荡的行为(fornicatio)。红色,在中世纪覆盖的象征意义非常广,包括各种形式的爱在内。

我们已经强调过,红色常被用来颂扬基督之血,颂扬基督对人类的爱与慈悲(十字军的战旗、枢机的礼帽、对圣血的崇拜)。与之对立的是荒淫之

罪，其同样用红色来表现，甚至与红色的关系更加紧密，尤其是涉及性交易时。当然，中世纪的妓院还没有开始用红灯作为招牌——红灯区是19世纪才出现的，但从中世纪末起，某些城邦规定妓女必须穿戴一件艳丽醒目的衣服或配饰（长裙、兜帽、腰带），以便与良家妇女区分开。这件衣饰的颜色是官方指定的，最常见的就是艳红色，有时搭配黄色（德国莱茵河流域）或黑色（意大利北部）。[40] 红色与性交易之间的这种联系起源于《圣经》：在《启示录》第十七章，一位天使将巴比伦大淫妇指给圣约翰看，"那女人穿着紫色和朱红色的衣服，用金子宝石珍珠为妆饰，手拿金杯""骑在朱红色的兽上，那兽有七头十角"。[41] 这是圣约翰目睹的场景，在中世纪的图片资料中经常见到反映这个场景的画作，其中的巴比伦大淫妇都是身着红袍的形象。情况类似的还有抹大拉的马利亚，当然，抹大拉的马利亚是一位圣女，甚至是耶稣复活之后的第一位见证人，但在皈依基督之前她也曾是放荡的妓女，因此她在绘画中的形象通常是红衣红发、浓妆艳抹的。

除了暗示荒淫放纵之外，13—14世纪的手稿插画也经常选用红色来表现青年男女之间的爱情。画家有时让情人相会在一株盛放的红色玫瑰之旁，例如著名的《马内塞古抄本》(*Codex Manesse*)（苏黎世，约1300—1310年）中就有几幅插画可以作为例证；[42] 也可以是身穿红色或红绿配色（绿色象征青春）衣服的情侣温柔地接吻，在记载亚瑟王传奇故事的手稿里，这样的插画为数众多；还有的插画描绘的是性爱场景，通常都在一张红色的床上。通常来讲，画家让画中人物穿上红裙，绝不是无原因的，这条红裙几乎总是为了突出人物的魅惑力，或者表达其内心的冲动。在骑士比武时，有时候贵族女性会将长裙的

袖子裁剪下来,送给她钟情的骑士,为他祈祷胜利,而这只袖子通常总是红色的。骑士会将它系在矛杆上,或者围在头盔四周,让它迎风飘扬。这只红色的袖子具有重大的意义,它不仅是胜利的象征,也是爱情的象征,当一位贵族女性送出了她的袖子,就等于送出了她的爱情。在体育场上,我们至今仍将"赢了一局比赛"称为"赢了一只袖子"(remporter la manche,译者注:法语中 la manche 有"袖子"和"一局比赛"两个含义)。[43]

在中世纪末到近代之初,红色的果实也可以作为爱情的象征,尤其是红色的樱桃。对于腼腆的人而言,赠送樱桃是无须言辞而表露爱意的一种方式。樱桃象征春天,也象征青春,"樱桃的季节"就是恋爱的季节。苹果是属于秋天的水果,它并不都是红色的,但有时也扮演同样的角色,尤其是男性将它送给女性时。但女性送给男性的苹果则被视为有毒的礼物,因为那令人想起夏娃给亚当吃的禁果。无花果的外皮是紫色而非红色的,它具有强烈的性暗示作用,令人直接想到女性生殖器。同样,梨子,无论是什么颜色的,都能够象征男性生殖器。这样的暗喻一直到 19 世纪中叶还能在日常语言和词汇中找到例证:对于有暴露癖的男人,人们说他"露出了梨子"。[44]

总之,在中世纪,红色与肉欲之间的联系未必那么密切。而且与蓝色一样——蓝色象征夫妻之间的柔情和忠诚——红色可以表现爱情的温柔一面,甚至可以说是浪漫的一面,尽管浪漫这个形容词不太适合用于封建时代。在发挥这项作用的时候,红色经常与白色搭配。特鲁瓦的克雷蒂安的作品《圣杯的故事》再一次给我们提供了一个非常好的例证,那是中世纪文学最著名的篇章之一。有一天,忧郁而孤单的珀西瓦里穿过一片白雪覆盖的平原,他

红袖子，爱的象征……

在骑士比武时，贵族女性会将长裙的袖子裁剪下来，送给她钟情的骑士。这样的桥段并不是浪漫主义文学的发明，早在中世纪的叙事诗里就出现过了。这只袖子通常都是红色的，因为红色象征爱情，也因为贵妇人观看比武时常穿高贵的红色长裙。骑士可以将它系在长矛上，或者如图那样围在头盔上。

杜尔纳（来自施瓦本的骑士诗人，生平不详），《马内塞古抄本》，苏黎世，约 1300—1310 年。海德堡，海德堡大学图书馆，巴拉丁德语古本 848 号，397 页反面

在雪地上看到三滴血迹，这血迹是一只鹅流出来的，它被隼鹰啄伤了脖颈。这雪地上的血迹令珀西瓦里久久凝视，令他想起他的爱人白花（Blanchefleur）小姐的白皙面庞和红润颧颊。但珀西瓦里却离开了白花，只身踏上冒险之路。这回忆令他陷入深深的忧愁之中，任何一位同伴都无法开解。[45]

这幅画面是由红色与白色共同构成的，在中世纪人的认知中，这两种色彩的对比是最强烈、最令人印象深刻的。

红与蓝

在数百年乃至数千年中，红色一直受到人们的喜爱、欢迎和赞美，没有任何色彩能与之相提并论。然而出人意料的是，到了12世纪，突然出现了一名挑战者，那就是蓝色。古罗马人并不喜欢蓝色，认为它是属于蛮族的色彩，在中世纪早期，蓝色也没有得到重视。当然，总是有人偶尔使用蓝色，尤其是在纺织品上，但是无论从社会角度、艺术角度，还是宗教角度、符号象征角度看，蓝色都不具有很重要的地位。

然而一切都开始改变了：在12世纪中叶到13世纪头几十年里，蓝色的地位从质和量两方面得到了显著的提升。蓝色成为一种时尚的色彩，首先是在艺术品和绘画上流行起来，随后蔓延到贵族服装和宫廷生活中。蓝色的珐琅制品和彩窗作品得到了人们的欣赏，手稿中的蓝色插画也越来越常见，现实中的法国国王和文学作品中虚构的亚瑟王都以蓝色作为纹章的底色。在罗曼语族的词汇中，表示蓝色的词语的演变是非常值得关注的：在古典拉丁语中，为蓝色命名是一件非常困难的事情，没有一个词语能够准确地表达蓝色，而到了中世纪，随着蓝色地位的提升，引进了两个非拉丁语词源的单词：一个是来自日耳曼语的 blau，在法语中演变为 bleu（蓝色）；另一个是来自阿拉伯语的 lāzurd，在法语中演变为 azur（天蓝色）。在社会生活、艺术和宗教

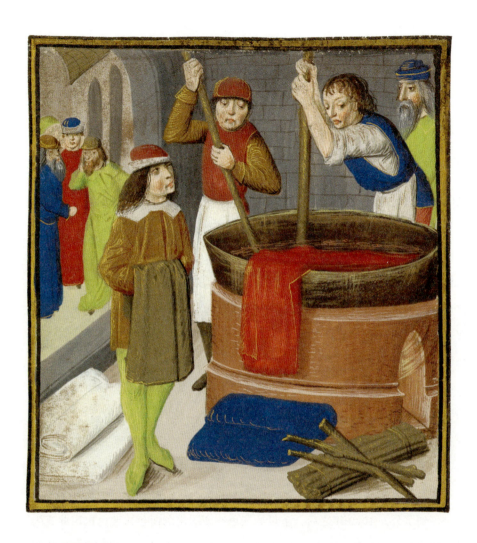

工作中的染色工人 ……

若要将织物染红,无论使用茜草、巴西苏木、石蕊还是虫胭脂,染缸内的水都必须保持沸腾,还要投入大量的媒染剂。

英国修士巴特勒密与让·克伯雄,《事物的本质》手稿,抄录并绘制于布鲁日,1482年完成。伦敦,不列颠图书馆,王家手稿15E. III, 269 页正面

各方面，蓝色逐渐受到重视，并且开始挑战红色的地位。尽管在此之前红色一直被视为最美的色彩，位居所有色彩之首。

对于历史研究者而言，值得研究的问题在于这些变化究竟是什么导致的，是因为在颜料和染料方面取得了技术进步，还是意识形态和思想观念的变革导致了蓝色地位的显著上升？举例来讲，在过去的数百年中，欧洲的染色工人没有足够的技术水平来制造纯正、浓郁、富有光泽的蓝色染料，也无法令蓝色染料牢固地附着在织物的纤维上。而在12世纪，经过两三代工人的研究，就在蓝色染料方面取得了巨大的进步。这项技术变革的根源在何处呢？是因为在染料和颜料的化学提取方面取得了进步，还是因为蓝色获得了新的社会地位和新的符号象征意义？蓝色地位的提升究竟是从哪个领域开始的？

经过深入调查后我们发现，在宗教神学领域和意识形态领域，蓝色地位的变化要早于化学领域和经济领域。圣母马利亚是西方绘画中第一个经常穿蓝衣的人物形象，这可以作为一个重要的例证。直到11世纪，圣母的衣着颜色还不固定，但几乎总是黑、灰、棕、紫、蓝、深绿等深暗色系。因为深暗色系象征悲伤，象征丧葬，因为圣母为耶稣在十字架上遭受的苦难感到哀伤。[46]但是，到了公元1000年之后，圣母的服色逐渐固定为蓝色，蓝色也由此成为唯一代表哀伤的色彩。此外，圣母长袍上的蓝色色调也逐渐发生变化，从阴沉黯淡的蓝色变成了一种更加纯正、更加富有光泽、饱和度更高的蓝色。正是在这个时期，玻璃工匠发明了著名的钴蓝玻璃，苏杰尔（Suger）在主持重建圣德尼修道院时，斥巨资使用这种蓝色玻璃制作了教堂的彩绘玻璃窗，数年后沙特尔的圣母主教座堂也大量使用了钴蓝玻璃彩窗。[47]同样，在手稿插

画上，从这个时期开始，天空的颜色才固定为蓝色，而在此之前却未必如此。

在这方面，圣母马利亚又发挥了作用，因为她是天界之后，所以她穿上蓝袍对蓝色地位的提升具有很大的象征意义。各国君王都开始模仿她，这个苗头首先从法国国王腓力二世开始，然后是圣路易（saint Louis，又称路易九世），他在统治末期（1254—1270 年）几乎只穿蓝衣，然后其他西方基督教国家的王室纷纷效仿。逐渐地，在法国，在英格兰，在伊比利亚半岛，蓝色传播到大领主和富有的贵族阶层之中。只有德国和意大利的贵族暂时抵抗住了这股新兴的潮流。

我在另一本书里曾经长篇论述过 12—13 世纪的这场"蓝色革命"，所以这本书不打算就此问题进行展开了。[48] 但还是要强调，人们对蓝色的需求和品位发生的变化，导致染色业这个行业发生了巨大的变化。在纺织业发达的城市里，染色工坊从此分成两类，一类是红色染坊，除了染红色之外也染黄色；另一类是蓝色染坊，也染黑色和绿色。这两类染坊之间是相互竞争、相互敌对的关系。同理，从事茜草和虫胭脂生意的富商也忧心忡忡，因为菘蓝的销路越来越好。菘蓝是一种在许多地区都能生长的植物，其叶片具有染蓝的功能。在某些地区（庇卡底、图林根以及后来的朗格多克），菘蓝的种植规模越来越大，成为一种真正的经济作物。[49] 在庇卡底当地有一种传说，称亚眠（Amiens）大教堂 1220 年起动工重建的全部经费，都是由菘蓝商人提供的。这个说法有些夸张，但能够说明当时的蓝色染料贸易能够带来多么巨大的财富。

有一份资料特别能够说明红色与蓝色之间的这场经济战争：那是 1256

年在斯特拉斯堡签订的一份合同，合同双方分别是茜草经销商和两位来自法国的玻璃工匠。其中有一位工匠即将负责为斯特拉斯堡大教堂的一座小圣堂设计彩窗。茜草商人要求在彩窗上表现僧侣泰奥菲尔（Théophile）的教化故事——泰奥菲尔曾将自己的灵魂出卖给魔鬼，但圣母又将他的灵魂救赎回来，并且要求工匠使用蓝色玻璃表现魔鬼，以贬低蓝色在公众心目中的形象。工匠们实现了这项要求，但这并不足以重振茜草的销量，也不足以遏制逐渐蔓延到阿尔萨斯的蓝色潮流（译者注：斯特拉斯堡是阿尔萨斯地区第一大城市）。

在同一时代，略微偏东一些的图林根，因为染色业对蓝色染料的需求越来越大，所以菘蓝的种植面积不断扩张。在各地，菘蓝商人都获得了大量利润，而茜草商人的收入则一落千丈。于是茜草商人企图贬低蓝色的地位，以遏制这股新兴的时尚潮流。例如在 1265 年的埃尔福特，他们为教堂订制了一幅巨大的壁画，壁画的主题是魔鬼企图引诱基督堕落，在他们的要求之下，魔鬼再一次被画成了蓝色。[50] 直到马丁·路德的时代为止，魔鬼一直以蓝色形象示人，但对蓝色而言这似乎利大于弊。而到了路德时代之后，蓝色的魔鬼则不再那么令人恐惧，逐渐让位于红色、黑色和绿色的魔鬼。

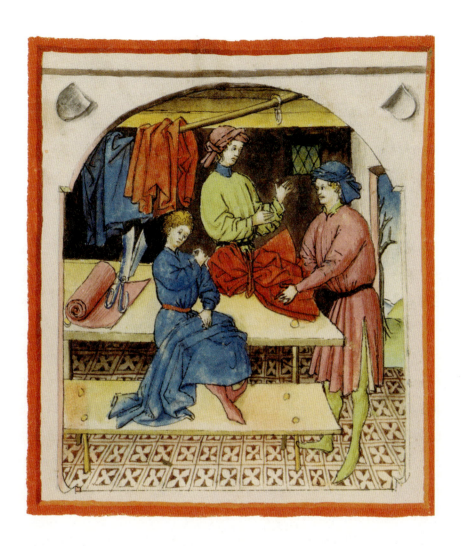

裁缝店 ……

在 15 世纪的德国,最受大小贵族们欢迎的依然是红色服装。但是,如同在意大利、法国和勃艮第一样,蓝色和黑色的时尚潮流正在涌现。

《健康全书》,抄录并绘制于莱茵河地区,约 1445—1450 年。巴黎,法国国立图书馆,拉丁文手稿 9333 号,104 页正面

佛罗伦萨美女们的衣橱

尽管在 13 世纪，王侯贵族的服装中蓝色系的地位大大提升，但无论是在法国、英格兰还是其他国家，人们依然喜爱高质量的红色纺织品，红色与蓝色之间的竞争反而刺激了红色服装的生产和需求。在德国和意大利北部，贵族阶层依然偏爱红色，而且这种偏爱一直持续到近代之初。

在花卉、宝石和胭脂等领域，最美丽的红色被称为"朱红色"（vermeil），而在纺织品领域，最美丽的则是"绯红色"（écarlate 或 escarlate）。这种红色并非来自茜草，而是来自昂贵的虫胭脂染料，这种染料我们在上文介绍古代染色业时已经提到过了。这是一种从动物身上提取的昂贵产品，但中世纪的大多数染色工人以及他们的顾客都不了解这一点，以为它是一种植物染料。[51] 所以它的别名叫作"籽粒"（法语：graine；拉丁语：grana 或 granum），因为用于提取染料的昆虫晒干后的样子很像麦粒或谷粒。

écarlate 这个词的词源一直有争议。有人认为它来自波斯语，通过西班牙的阿拉伯人传播到欧洲语言中，在阿拉伯语中的词形为 saquirlāt。另一种相对简单的观点认为它源自拉丁语单词 sigillatus（盖上印章的），首先演变为 sagilatus，然后又演变为 scarlatus，指的是奢华的羊毛织物，其纺织和染色过程受到严格的监督，并且由官方机构盖上印章担保其质量。我们很难判

断这两种观点孰是孰非，况且阿拉伯语单词本身也可能是向拉丁语借用的。但我们能够确定的是，escarlate 这个词最早指的是所有价格昂贵、质地精良、经过数次修剪的羊毛织物，而不论是何种颜色。[52] 但这样的羊毛织物几乎全部都是红色的，于是到了 13 世纪，escarlate 就成为红色的同义词。这一现象首先在法语里出现，然后蔓延到其他欧洲语言中（西班牙语和葡萄牙语为 escarlat；意大利语为 scarlatto；德语为 scharlach）。écarlate 成为一个表示颜色的形容词，专门用来形容纯正、鲜艳、光泽、牢固、饱和度高的红色纺织品。这种纺织品是最美也是最昂贵的，在中世纪，只有虫胭脂染料能够达到这样的效果，茜草和石蕊尽管染色效果也不错，也深受人们欢迎，但是与虫胭脂相比还有差距。[53]

为了说明意大利上层社会对红色的持久偏好，我们以佛罗伦萨作为例证。这座城市是当时的纺织业之都，大量使用各种染料生产纺织品。佛罗伦萨的染坊专业化程度非常高，按照颜色、材质和染料的不同严格地分类。红色染坊需要大量使用媒染工艺，它们不被允许制造蓝色或黑色的纺织品。此外，通常来讲，使用茜草的染坊就不会使用虫胭脂，反之亦然；而丝绸和羊毛也不会在同一间染坊里染色。染色业拥有严格的分类制度和职业规定，尽管如此，造假售假以及染坊之间的纠纷并不罕见，尤其是涉及阿尔诺河（Arno）河水的纠纷。如果红色染坊先将废水排入阿尔诺河，那么它们排出的废水会令河水变脏变红，蓝色染坊就无法工作了。但是反过来也一样，蓝色染坊先排水又会损害红色工坊的利益。结果城邦当局只好制订一个日历和时间表，以安排双方使用河水的时间段。而鞣革、洗衣、捕鱼等其他行业也需要使用

河水，并且要求河水保持清洁不受污染，但清洁的河水太罕见了。

在中世纪的佛罗伦萨和托斯卡纳，人们最常穿的是什么颜色的衣服呢？当然是红色和蓝色，但红色还是排在首位，至少对女性而言是这样。我们很幸运地保存了一份珍贵的资料，它能"如实地"反映出1343—1345年佛罗伦萨妇女的衣着习惯，恰好就在黑死病大流行之前，而这场瘟疫令这座城邦的十万人口减少了四分之三。这份资料抄录于一本手稿之中，在1966年阿尔诺河暴发洪水时受到了一些损害，其标题为《着装规定实施情况》(*Prammatica del vestire*)。[54]这是一份什么样的资料呢？在这份资料里，对佛罗伦萨女性，至少是贵族女性和富裕家庭女性衣橱里的所有服装列了一个清单。这份清单是在多名公证员的监督下建立起来的，以便真正地实施城邦新颁布的限奢法令，并且对超过标准的服装征税。[55]当时的城邦当局企图限制人们在奢侈品方面的消费（服装、纺织品、首饰、餐具、家具、马车等），因为当局认为这些消费是不能带来收益的。具体到服装方面，他们还企图遏制新的时尚潮流，因为他们认为这些潮流都是不得体的奇装异服（五颜六色的裙子、低胸装、破洞装以及各种过于贴身的服装）。不仅如此，他们还企图在不同的社会阶层之间建立起坚实的藩篱：每个人应该各安其位，并且根据其身份、社会地位、财产和名望选择适合自己的衣着。这种限奢法令，如同其他时代的类似法令一样，是保守的、反动的，带有强烈的种族歧视、性别歧视和年龄歧视的色彩。[56]

从1343年秋季到1345年春季，每一个佛罗伦萨中上阶层的女性都必须向本街区的公证员展示自己的衣橱。公证员对衣橱内的衣服进行记录、统计

穿红衣的优雅女子……

尽管蓝色系和黑色系相继流行起来,但是在 14 世纪的意大利,最美丽的长裙依然应该是红色的。对于年轻的少女,红色象征优雅、爱情和美貌。每当节日喜庆的场合,她们都会身穿红衣,红色也是新娘出嫁的服色。

《健康全书》,抄录并绘制于米兰,约 1390—1400 年。巴黎,法国国立图书馆,拉丁文手稿 1673 号,22 页反面

和描写，他们使用模糊含混而又矫揉造作的拉丁语词汇，力图为每件衣服描绘尽可能多的细节：材质（羊毛、丝绸、锦缎、丝绒、棉、帆布）、款型、裁剪、尺码、颜色、装饰、内衬、附件等。这些信息抄录在若干本笔记上，如今被合并为一册，其字迹潦草，大量使用缩略语，阅读起来很困难。在这份资料里，总共列举了3257个条目，清点出了6874条连衣裙和斗篷、276顶头饰，各种配饰不计其数，这些服装和配饰属于2420名女性，其中有些人的名字出现了多次。从很多方面讲，这份资料都是绝无仅有的，对于研究服装史、社会史和词汇史而言都极为珍贵。我们应该感谢意大利档案馆，他们不辞劳苦地将这份资料全部整理出来，并且编订成册出版。[57]

在这份近七百页的文件资料中，我们主要关注其中涉及色彩的部分。涉及的色彩非常丰富，但很明显的是红色系在其中占据首位。有些衣服是纯红的，也有些是红色与其他颜色搭配的。常见的搭配有红黄、红绿、红白，相对罕见的是红蓝和红黑，搭配的方式可以是左右各半、棋盘格以及各式各样的条纹。当时在米兰刚刚兴起的黑色时尚，到了14世纪末才波及佛罗伦萨。公证员在表述这些色彩时，使用了复杂多变的词语。其中大部分是拉丁语单词，又混合了当地方言、科技术语和他们自己创造出来的新词，以尽量准确地表述出各大色系中的每一种色调。对红色的表述包括：浅红色和深红色；暗哑的红色和明亮的红色；纯红色和混杂其他色彩的红色；饱和度高的红色和饱和度低的红色；偏粉、偏橙、偏紫、偏棕、偏褐、偏灰的红色。可见，佛罗伦萨的染坊在红色系中似乎无所不能，可以提供丰富多变的色调以满足顾客的需求，而且红色系的丰富度超过了其他任何一个色系。蓝色和黄色尽

管也常见于服装上,但其丰富多变的程度却远逊于红色。由此我们可以进一步猜测,对色彩的供给与需求应该是相匹配的:在黑死病来临的前夕,佛罗伦萨的美女们对红色的喜爱超过任何其他色彩,这种喜爱包括了红色系中的所有色调。

提香的红色

如同拉斐尔一样,提香也是擅长使用红色的大画家。他能够在红色系中调配出变化非常细腻的色调,从偏紫的绯红色到柔和的玫红色,能够模仿出任何一种红色花朵或宝石的颜色。在近代之初,威尼斯一直是欧洲的红色之都,无论在染色领域还是绘画领域,都领先于罗马、佛罗伦萨和米兰。

提香,《圣婴奇迹》(局部),1511 年。帕多瓦,帕多瓦神学院,圣安东尼奥生平壁画

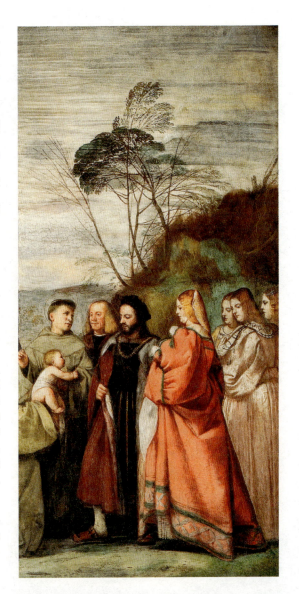

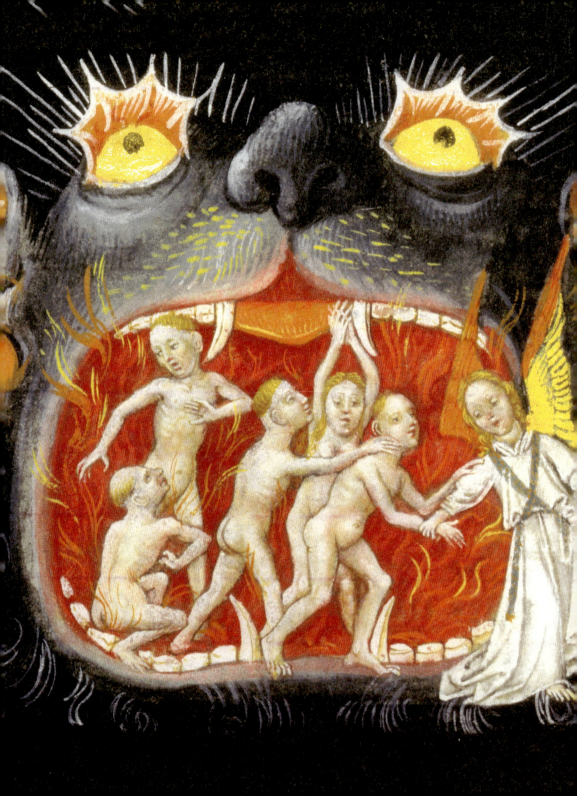

3...
饱含争议的色彩
14—17世纪

< 天使从魔鬼口中救下信徒……

地狱,即魔鬼之口,那里充斥着红色与黑色,永远燃烧着"炽热的熔炉和无尽的火海"(《启示录》ⅩⅩ,10-15)。但地狱之火并不能带来光明,也不会将罪人之躯焚为灰烬,而是令他们遭受永恒的痛苦。

《卡特琳娜·德·克莱芙的时祷书》,乌得勒支,约1440年。纽约,皮尔庞特·摩根图书馆与博物馆,945号手稿,107页正面

到了中世纪末，红色的历史迈入了一个动荡的阶段。它作为"色彩之首"，最受重视的地位开始受到挑战，而且在随后的数百年中争议性越来越大。它不仅需要在诸多领域中应对蓝色的挑战，还面临黑色的挑战，因为从这时起黑色在各国宫廷中流行起来，在很长时期里都是奢华和优雅的代表。在象征奢华方面，红色的地位有所下降，尽管使用虫胭脂染色的红色织物依然受到追捧。与封建时代相比，鲜艳的、纯正的、亮泽的红色不再流行，相对受欢迎的则是较深的绯红色，以及偏粉或偏紫的不那么纯粹的红色。相反，偏黄或偏棕的红色受到厌弃，因为人们从这样的色彩联想到地狱之火、原罪以及骄傲、谎言、淫荡等诸多恶行。典型的例子是砖红色，这种色彩似乎集红色与黄色的负面意义于一身。更糟糕的是介于棕色与红色之间的"红棕色"，也可以称为"深砖红"，写于 1500—1510 年的数篇文章都曾称它是"所有色彩中最丑陋的"。[1]

尽管如此，红色面临的最主要危机，并非来自其他色彩的挑战，也不是人们欣赏品位的变化。这危机主要来自限奢法令和新教改革，以及由此产生并蔓延传播的新的色彩伦理。在这套新的色彩伦理体系中，红色的形象过于醒目、过于昂贵，不庄重、不得体、不正派。因此，从 16 世纪末开始，在世俗文化和日常生活的诸多方面，红色进入了一个地位衰退的阶段。在社会伦理方面，天主教会虽然是新教改革的反对者，但也部分地吸取了一些新教的价值观。天主教会不再崇尚红色，正如在教宗的服装中，白色逐渐取代红色成为最主要的色彩。

到了更晚一些的时候，科学的进步又对红色的衰退起了加速推动的作用：1666 年艾萨克·牛顿发现了光谱，这是一个全新的色彩序列，至今仍然是色彩物理学和色彩化学的基础。但在这个序列中，红色并不像古代和中世纪那样位居中央，而是位于光谱的边缘。对于自古以来的色彩王者而言，这样的边缘地位就显得不够荣耀了。所以从这时起，红色似乎丧失了一部分原有的符号象征意义，但也只是一部分而已。

火灾……

如果绘画作品要更加写实地描绘火焰,那么就会在红色中加入橙色、黄色、白色,有时甚至还包括蓝色和黑色。

耶罗尼米斯·博斯画派,《通达尔的幻梦》(局部),约 1520—1525 年。马德里,拉扎罗·加迪亚诺博物馆

地狱之火

在基督教的信仰体系中，红色的负面意义几乎总是与血腥的罪孽或者地狱之火相关联。在这方面教父们做出了许多评论，后来的神学家又将红色与数项恶习联系在一起。在13世纪，以七宗罪为代表的罪行体系建立起来，并与色彩一一对应。[2]而其中有四宗都与红色有关：骄傲（拉丁语：superbia）、暴怒（ira）、色欲（luxuria），有时还包括贪食（gula）。在这块"罪恶调色板"上，红色占据了绝对的统治地位。只有吝啬（avaritia）和嫉妒（invidia）与红色毫不相关：前者关联绿色，后者则关联黄色。至于懒惰，不同的学者有不同的意见，有人认为思想上的懒惰（acedia）才是罪行，另一些人则认为肢体懒惰（pigritia）也属于罪行。所以与懒惰相关的色彩也不确定，有时是红色，有时是黄色，偶尔还能见到蓝色。这个色彩与罪行的对应体系对于文学艺术创作的影响是不可忽视的。[3]除此之外，红色还经常与暴力、放荡、背叛和凶杀相关联。

犯下罪行的人，死后会被投入地狱，那是位于地心的恐怖所在。根据图片资料的描绘，地狱充斥着红色与黑色。从公元1000年开始，末日审判的题材在绘画作品中广为流传，地狱景色也越来越常见。地狱的主色调是永恒的黑色，但红色也在其中占据了一席之地，因为"炽热的熔炉和无边的火海"

炽热的熔炉……

在中世纪人的观念里，人在尘世间犯下的罪孽必将在地狱里受到相应的刑罚。在这幅画里，为富不仁者被钱袋的绳子勒住脖子，捆在火焰里不得逃脱。

儒略二世的时祷书（局部），15世纪末。尚蒂利，孔德博物馆，78号手稿，130页正面

都是地狱不可或缺的重要部分（《启示录》XX, 10-15）。地狱的火焰永恒不灭，这种火焰炽烈燃烧却不明亮。在地狱之火的焚烧下，罪人的躯体并不会化为灰烬，而是永恒地承受痛苦折磨。在罗曼时代的绘画作品中，有两项刑罚被突出地表现出来：一项是吝啬之人被吊在钱袋之上不得解脱；另一项是出轨的妇女被蛇和蟾蜍啃噬乳房和下体。除了这两项罪孽之外，每一项罪孽都在

画作中有所体现,并且受到花样百出的酷刑惩治。在以地狱为题的手稿插画中,尽管有时候画面里色彩众多,但其中最主要的还是黑色与红色。[4] 地狱里还有众多小恶魔,它们对罪人施以刑罚,将他们投入熔炉或沸腾的油锅,这些小恶魔身上的颜色同样也是红色。魔鬼本身通常是黑色的,或者红头黑身,也出现过绿色的魔鬼,但那都属于晚期作品。所有的作家都强调,魔鬼的双眼小而通红,犹如烧红的煤球;魔鬼的毛发红而卷曲,犹如地狱熔炉里永不熄灭的火焰。从各角度看,魔鬼与红色之间都有着不可分割的联系。[5]

在中世纪人的观念中,红黑两色的搭配具有特别负面的含义。所以画家用这两种色彩来表现撒旦,表现深渊和地狱,表现《圣经》中提到的怪兽利维坦(Léviathan)之巨口(《约伯记》XLI,11)。在其他场合下,人们尽量避免将红色与黑色放在一起,中世纪人似乎特别无法忍受这样的搭配。在服装中,15世纪以前的服装极少使用红黑搭配,人们认为这种搭配丑陋而不祥。[6] 在纹章中,红黑搭配是被禁止使用的。事实上,纹章学将纹章中常用的六种色彩分为两组:第一组是白色和黄色;第二组则是红色、蓝色、绿色和黑色。从12世纪中叶纹章诞生之日起,就存在一条严格而不容违背的规则,那就是禁止将同一组的色彩并列或叠加使用。树立这条规则的原因,或许是考虑到纹章在远处的辨识度,因为纹章原本诞生在战场和比武场上,最初的目的就是为了在远处辨认敌我。自此之后,无论是什么用途的纹章,都严格遵守这条规则,违背的比例不超过百分之一。[7] 所以,在真实的纹章之上,红色图案绝不可能出现在黑色背景上,也不会与黑色图案并列出现。只有一些虚构出来的文学人物,而且必须是特别坏的角色(骑士中的叛徒、残酷嗜血的领主、

异端教派的首领），他们的纹章才会使用红黑搭配，以突出他们的邪恶本质。

国际象棋的历史演变最能体现出中世纪人对红黑搭配的反感和拒绝。当国际象棋于6世纪诞生于印度北部时，棋盘上对战的双方阵营分别为红色和黑色。在整个亚洲，红与黑一直作为两种相互对立的色彩存在，其源头已不可考。两个世纪之后，阿拉伯人将这项游戏传播到整个地中海地区。这时棋盘上依然是红色与黑色，对于阿拉伯人而言，红黑对立是合理而协调的。但是，在公元1000年前后，国际象棋传播到欧洲时，则按欧洲人的方式进行了改造：棋子的形状和走法发生了变化，双方阵营的颜色也与以往不同。在封建时代的基督教徒心目中，红色与黑色的对立是难以认同的，这两种色彩之间不应该产生任何联系，哪怕是对立也不可以。即便仅仅在棋盘上，红与黑之间的搭配也会令人想到魔鬼。所以，在11世纪，欧洲人用白色取代了黑色，于是棋盘上对战的双方阵营分别为红色和白色。当时的人们认为这两种色彩是相互对立的，无论是在现实中还是在象征意义上。一直到15世纪，国际象棋才逐渐演变成现在的模样，对战双方又变成了白色和黑色。[8]

红色作为对罪行的惩罚和抵偿，这种象征意义不仅体现在地狱的熔炉里，也体现在司法领域。我们在上一章里曾经提过，中世纪的图片资料里多次出现红衣法官以及戴红帽或红手套的刽子手。这完全符合这两种人在现实中的衣着惯例，而且这样的惯例持续时间远远超出了中世纪的范围。到了近代，身穿红衣、头戴红帽的则是囚犯、苦役犯和流放者，这种做法一直持续到19世纪，将犯人运赴刑场的囚车也被象征性地刷上红漆。类似的惯例为数众多，在所有欧洲国家都存在，尤其是法国1793—1794年雅各宾派的恐怖统治时期。

红色，既象征过错，也是对过错的惩罚。在有些地方，背叛君主的罪犯即便能够侥幸逃脱死刑，也会被烧红的烙铁在身上打下烙印；许多地区的法律文书上，用红色墨水书写嫌犯的名字，以便起到更加醒目的效果。从12世纪开始，在中欧地区，类似的例子数不胜数。

红色与惩罚之间的这种联系，依然起源于红色与血和火的联系。这种联系的历史非常久远，我们在《圣经》中就能找到若干例证，时至今日依然能够观察到某些残留的遗迹。当然，如今的做法远没有那么激烈、那么血腥，但红色代表惩罚这一点始终未变。例如在学校里，教师习惯用红墨水批改作业中的错误；例如许多张贴出来的禁止标识和危险标识都使用红字书写；还有上了"红名单"的人，就被禁止使用支票和信用卡，也无法行使公民权利或者从事某些活动。[9]

< 棋局 ……

很长一段时间里，在国际象棋的棋盘上，对阵双方阵营分别为红白两色。到了中世纪末，红色阵营逐渐被黑色取代。这是一幅嫁妆箱装饰画，其中表现的恰好是从红色到黑色的一个过渡阶段：棋盘上的方格依然是红白二色，但黑色的棋子已经出现了。嫁妆箱（cassone）是中世纪婚房内使用的一件家具，也是一件装饰品。通常由丈夫订制并请画家在顶盖内侧作画，然后赠送给新婚妻子，用来装她的一部分嫁妆。

嫁妆箱装饰画，据称作者为维罗纳的利贝拉莱，约1470—1475年。纽约，大都会艺术博物馆

红发人犹大

我们还是回到中世纪,将目光投向砖红色。我们今天所说的砖红色,是红色系中的一种特殊色调,是偏向深橙的一种红色。从12世纪起,这种色调就特别受到人们的厌弃,最终它成为多项恶习的象征。在文字和图片资料中,有一个人成为砖红色的代表人物,那就是犹大。

在教会认可的《新约》中,甚至包括《伪福音书》中,都找不到任何描写犹大体貌特征的文字记载。因此,在早期基督教艺术以及中世纪前期的艺术作品中,犹大的形象并没有什么异于常人之处。在表现"最后的晚餐"的早期绘画作品中,画家一般只能通过位置、身材和表情来设法突出犹大与其他使徒的不同。到了公元1000年之后,砖红色的头发和胡须才作为犹大的特征慢慢地传播开来。这一特征首先出现在手稿插画里,然后又传播到其他形式的图片资料中。此类绘画作品诞生于莱茵河流域和默兹河流域,逐渐蔓延影响到欧洲基督教世界的大部分地区。到了中世纪末和近代之初,砖红色的头发和胡须已经成为犹大最重要、最常见的特征。[10]

当然,犹大的特征远不止这一条,还包括身材矮小、前额低洼、表情残忍扭曲、鹰钩鼻、嘴唇厚而黑(因为他的吻出卖了耶稣)。犹大头上没有光环,

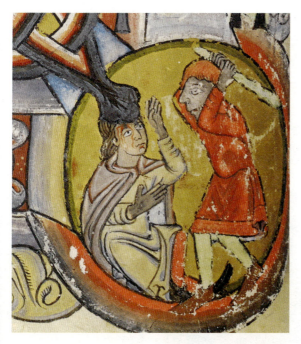

该隐杀亚伯……

按照《圣经》的记载,该隐是历史上第一个杀人犯,在绘画作品里他往往被画成红发的形象,因为红发通常是叛徒、叛教者和罪犯的特征。

《帕克修道院圣经》(局部),鲁汶,1147—1148年。伦敦,不列颠图书馆,14788号手稿,6页反面

即使有也是黑色的,他的肤色非常深,身穿黄色长袍,举止无状,左手拿着偷来的鱼或者装着三十银币的钱袋,癞蛤蟆和小恶魔从他的嘴里钻进身体,稍晚一些的画作中他的身旁还带了一只狗。如同耶稣一样,犹大是画面中必须让人一眼就能辨认出来的人物。随着时间的推移,每一个时代都为犹大赋予了新的特征,每一位艺术家都能够自由地创作与他心目中的叛徒最相符的犹大形象。[11] 尽管如此,从13世纪中叶开始,只有一项特征出现在几乎所有绘画作品中的犹大身上,那就是砖红色的头发和胡须。

但是,犹大并不是唯一一个以红须红发为特征的人物。在中世纪末的艺术作品中,有不少叛徒、奸臣和堕落者都被描绘成红发形象。例如杀死了弟弟亚伯(Abel)的该隐,在某些将《旧约》与《新约》对照类比的神学理论中,他被视为犹大的先辈和同类。[12] 例如《罗兰之歌》里的叛徒加奈隆(Ganelon),

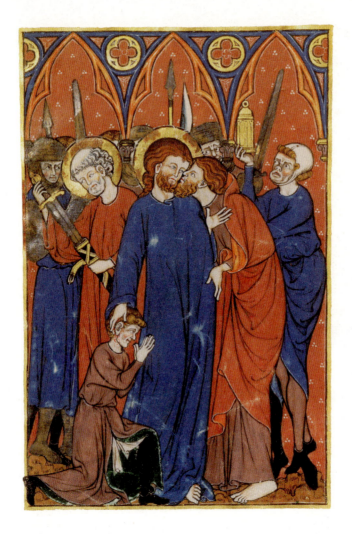

犹大之吻 ……

在中世纪的图片资料里,犹大的形象往往是红须红发,这象征他的邪恶本质。在这幅画里,我们观察到某种可以称为"色彩渗透"的现象:不仅犹大的形象为红须红发,即将被捕的耶稣也拥有同样的胡须和发色。我们还不清楚其中的原因是什么,但在以犹大之吻为题材的绘画作品里,这样的现象并不罕见。

《玛丽夫人的图画书》,埃诺,约 1285—1290 年。巴黎,法国国立图书馆,法文手稿 16251 号,33 页反面

狡猾的狐狸……

狐狸有一身砖红色的皮毛，它代表着动物中最奸诈狡猾的形象。在这幅画里，狐狸躺在地上装死，让鸟儿失去警惕而接近，然后暴起将它们捉住并吃掉。

《拉丁语动物图册》，约 1240 年。牛津，博德利图书馆，博德利手稿 764 号，26 页正面

出于嫉妒和报复心理，他毫不犹豫地出卖了罗兰和他所有的战友，令他们全军覆没。[13] 还有《圆桌骑士传奇》里的莫德雷德（Mordret），他是亚瑟王与姐姐乱伦而生的私生子，他背叛了他的父亲，最终导致整个亚瑟王朝的覆灭。还有诸多不孝的儿子、背誓的兄弟、篡位的叔父、出轨的妇女，以及一切犯下不道德行为的罪人，都被表现为红发的形象。[14] 这份名单里还应该增加两个动物的形象，也是两部文学作品的主人公：阴险狡猾、喜欢犯上和争吵的列那狐，以及半人半驴，集诸多恶习于一身的福韦尔（Fauvel）。[15] 这两只动物都有一身红色的皮毛，象征它们的虚伪和背信弃义的天性。

当然，在 13 世纪、14 世纪和 15 世纪流传至今的数千幅图像资料中，以上这些人物的形象并非全部都是红毛红发的。但红毛红发依然是他（它）们形象中最引人注目的特征之一，以至于这一特征有时会迁移到其他受排斥、受歧视的人群身上：异端、犹太人、穆斯林、伪善者、麻风病人、残疾人、乞丐、流浪汉、各种社会底层的穷苦人。从 13 世纪起，在西欧的某些城市和

地区，这些受排斥、受歧视的社会阶层甚至被强迫戴上红色或黄色的身份标志。[16] 换言之，从这时起，红色开始成为代表排斥和侮辱的最主要标志之一。

尽管如此，以红发作为卑鄙小人的标志并不是中世纪的发明。西方基督教世界从《圣经》、希腊－罗马和日耳曼三条途径继承了这种歧视性的观念。在《圣经》中，尽管没有明确地描写该隐和犹大的发色，但提到了其他的红发人物。而除了一个特例之外，这些红发人物全部都是反面人物。首先是雅各（Jacob）的孪生兄弟以扫（Ésaü），《创世记》的文字称，他从一出生起就"浑身红毛，好像穿了皮裘一样"（《创世记》XXV，25；译者注：此句译法一直有分歧，《圣经》和合本为"身体发红，浑身有毛"；思高本为"发红，浑身是毛"；吕振中本为"浑身有红毛"；当代本为"浑身红毛"。此处综合本书作者观点，取当代本译文）。以扫的性格粗鲁而暴躁，他为了"一碗红豆汤"而随意地将长子的名分卖给了弟弟雅各。尽管后来以扫后悔了，但是他还是失去了父亲的继承权，也被迫离开应许之地。[17] 然后是以色列王国的开国国王扫罗（Saül），在他统治末期，出于对大卫的病态嫉妒而发疯，最后自杀（《撒母耳记上》IX，2-3）。[18] 最后是耶路撒冷大祭司该亚法（Caïphe），他是犹太公议会的主持人，杀害耶稣的头号主凶。他的形象是红肤红发，酷似《启示录》中描写的撒旦造物。[19] 唯一的例外是大卫，《撒母耳记》对他的描写为"一头红发，眼目清秀，外貌英俊"（《撒母耳记上》XVI，12）。[20] 正如我们在一切符号象征体系中所见的那样，若要让这个体系有效地运转起来，就必须存在一个特例，一个"减压阀"。大卫就是这个特例。

两种受人厌弃的动物：松鼠和猪……

在中世纪的动物图册里，砖红色皮毛、性情温顺的松鼠是非常受歧视的。人们不仅认为它懒惰、贪婪、吝啬，还认为它愚蠢，因为它经常找不到自己藏起来的榛果。猪身上的颜色是说不准的，因为它脏。这种动物是几乎所有恶习的集合体。

英国修士巴特勒密与让·克伯雄，《事物的本质》（局部），14世纪末。兰斯，市立图书馆，993号手稿，254页反面

《拉丁语动物图册》，约1235—1240年。伦敦，不列颠图书馆，哈利手稿4751号，20页正面

在希腊-罗马传统文化中，砖红的发色同样是受到厌弃的。例如在希腊神话中，盖亚的逆子，妖魔巨人堤丰（Typhon）就拥有一头红发，它是奥林匹斯诸神的敌人，多次与宙斯争斗。公元前1世纪的希腊历史学家西西里的狄奥多罗斯（Diodore de Sicile）曾经讲述，"从前"人们向堤丰献祭红发男子，以平息它的怒火。这个传说或许源自法老时代的古埃及，古埃及的塞特经常被视为一位恶神，根据普鲁塔克（Plutarque）的说法，塞特同样拥有砖红色的毛发，并且要求红发的青年男子作为祭品。[21] 古罗马的祭祀仪式通常没有那么血腥，但砖红发色在古罗马依然不受欢迎。我们曾经提过，rufus（红发鬼）是个带有嘲弄意味的绰号，也是辱骂他人时最常用的词语之一。这种情况在整个中世纪时期都没有发生改变，尤其是在教士僧侣这个群体之内，经常使用rufus或者subrufus（暗砖红色）给别人取绰号。[22] 在古罗马戏剧里，砖红色头发或者砖红色八字胡通常是丑男和丑角的标志。砖红的发色意味着滑稽可笑，是一种耻辱，正如1世纪末的诗人马提亚尔（Martial）在两首讽刺诗里所写的：

哦，佐伊尔（Zoïlus），尽管你红发黑脸、短腿小眼，但为何你还能亲切对待众人？你是怎样做到的？这真是了不起的本领……

我是一个舞台上的面具，我扮演一个巴达维亚日耳曼人。画师把我画成一个圆头胖脸、红发细眼的小丑。打扮成这副模样之后，成年人觉得好笑，孩子们却感到害怕。[23]

在古代和中世纪的相面学论著——其中大多数观点都来自公元前4世纪

一篇署名为亚里士多德的文章——之中也能见到类似的内容，这些论著往往将砖红发色视为虚伪残酷的标志，这样的观念一直持续到近代才逐渐消失。若要将发色与某种动物进行类比，那对应红发的必然是狐狸，走兽中狡诈的伪君子：

> 金发的人像狮子一样骄傲而大度；棕发的人像棕熊一样强壮而孤僻；红发的人像狐狸一样狡猾而邪恶。[24]

在日耳曼-斯堪的纳维亚地区，红发者的比例要高于其他地方。我们或许会料想，在这里人们对红发的观念会相对正面一些。然而事实并非如此，北欧神话中最暴躁、最可怕的雷神索尔（Thor）就是红发的形象。同为红发的还有火神洛基（Loki），他也是诡计与欺骗之神，是芬里尔、耶梦加得等怪兽之父。在日耳曼人和凯尔特人心目中，红发者的形象与以色列人、希腊人和罗马人心目中的形象并没有什么不同，砖红发色依然是罪恶与残酷的标志。[25]

这样的歧视观念通过各种途径传承到中世纪的基督教世界，并且进一步得到强化。中世纪在这方面的创新，则是将红发与谎言和背叛联系在一起。诚然，在古代，红发已经代表了残酷、恶习和耻辱，但到了中世纪则更偏向虚伪、狡猾、谎言、欺骗、不忠、背信和变节。有许多俗谚俚语警告人们，不能信任红发的人，无论男女，因为"红发鬼无廉耻之心"。[26]从中世纪末开始，有迷信思想认为，在路上偶遇红发男人，是不祥的预兆，还认为所有的红发女性不是女巫就是妓女。[27]

西方社会为何如此厌弃红发？长久以来，许多历史学家、社会学家和人类学家都设法对其原因进行解释。他们做出了若干假设，其中争议最大的是将其归结于生理原因，认为砖红色的毛发或肤色是一种色素沉着的偶发突变，与某种"人种退化"有关。"人种退化"是什么意思？历史学家面对这种伪科学的解释十分困惑。[28] 从历史学的角度看，对红发的厌弃是一种社会立场。在任何一个社会，包括凯尔特社会和斯堪的纳维亚社会在内，[29] 红发者都是少数分子（相对于金发与棕发而言），因此他们会令人不悦、令人不安、令人反感。与众不同总是伴随着受排挤的风险。

犹大作为砖红发色的代表人物，将红黄两色的负面意义集于一身。[30] 红色来自他背叛的基督之血，正如中世纪末德意志地区流传的一个文字游戏，将犹大的别名 Iskariot（加略人）拆成同音的三个词 ist gar rot，意思是"通体红色的"。但是犹大既然背叛了耶稣，那么他身上又背负了黄色，因为黄色通常是谎言和不忠的象征。因此，在图片资料中，犹大总是身穿黄色的长袍，与其他叛徒的形象一致。事实上，在数个世纪的历史演变中，黄色的地位一直在下降，越来越低。在古罗马，黄色在宗教仪式中还发挥着重要的作用，黄色的衣服也颇受欢迎，无论是男装还是女装。但是到了中世纪，黄色逐渐被贬低、被抛弃、被憎恨。当人们对叛教者、叛国者、异端和邪教头目施以火刑时，总为他们披上黄袍，关押这些人的牢狱也象征性地刷上黄漆。

时至今日依然如此，在我们对六种主要色彩（蓝、绿、红、白、黑、黄）进行的调查中，黄色总是排在受人喜爱的末位。[31] 对黄色的这种厌弃始于中世纪，犹大——作为使徒中的叛徒——是其中至关重要的因素。

红发女巫……

在中世纪末和近代之初,人们认为女巫都长着绿色的牙齿和红色的头发。她们会制作各种魔药,用来蛊惑男人,然后将他们带去参加妖魔夜宴。在中世纪的"爱情魔药"和毒药配方里,缬草与金丝桃这两种植物始终是不可或缺的成分。

佚名,《爱情魔药》,下莱茵河谷,约 1470—1480 年。莱比锡,美术博物馆

憎恨红色

在中世纪末到近代初期,各地统治当局颁布了一系列限奢法令和着装规定,尤其是在德意志地区和意大利。如同上文曾经提到过的1343年的佛罗伦萨《着装规定实施情况》[32]一样,制定这些法令和规定有三重目的:经济目的、道德目的和社会目的。首先是为了反对奢侈品消费,反对"不能带来收益的投资";其次也是为了限制新兴的服装潮流,在当局眼中,这些潮流是浅薄的、不庄重的、可耻的;最后——然而最重要的——则是为了强化社会各阶层之间的藩篱,令每个人各安其位,并且根据其身份选择衣着外表和生活方式。

在着装问题上,色彩总是首要元素。某些社会阶层被禁止穿戴某些颜色的服饰,又规定他们必须穿戴另一些颜色的服饰。无论是规定还是禁止,红色总被列在名单的首位。操持贱业、在社会中处于底层和边缘的人群,往往被强行打上红色的标记。例如,从14世纪到17世纪,欧洲许多城市里的妓女都必须穿戴一件艳丽醒目的衣服或配饰(长裙、兜帽、围巾、腰带),以便与良家妇女区分开。这件衣饰的颜色是官方指定的,最常见的就是红色,年代最早的例证是1323年的米兰。[33]但其他职业或其他阶层的人们也有可能在

某些时期、某些地方受到类似规定的歧视性对待，从而被迫以红色衣饰标识自己。这些人群包括：屠夫、刽子手、麻风病人及其后代、智力不全者、酗酒者、各种囚犯和流放犯，还包括犹太人和穆斯林在内的非基督徒。[34]

相反，有些地方对红色施以禁令，一方面因为这种色彩过于鲜艳、不够庄重，另一方面则因为某些红色染料价格昂贵。所以，在这些地方，用最昂贵的极品虫胭脂染色的红色服装和织物仅限高级贵族使用，而其他阶层则只能使用茜草、巴西苏木、石蕊、"普通虫胭脂"等价格较低的红色染料。红色作为区分阶层的标志，历史十分悠久，从旧石器时代到今天，它一直具有这样的功能。

在16世纪，新教改革向色彩宣战，或者说向一切过于鲜艳的、醒目的色彩宣战。在这方面，新教是中世纪末限奢法令和宗教观念的继承者。与天主教装饰得金碧辉煌的教堂不同，新教在各领域都倡导使用黑—白—灰色调，在这一点上与同一时期兴起的印刷书籍和黑白版画恰好不谋而合。在《色彩列传：黑色》这本书中，我曾花费大量篇幅论述新教改革过程中的"毁色运动"以及新教改革先驱们对色彩的厌恶。[35]在本文中我只想做一些简要的概括，主要关注的是红色在这场运动中的遭遇——它是这场针对色彩的斗争中的主要牺牲品。

无论是路德派还是加尔文派，新教改革的毁色运动首先针对的就是教堂和礼拜仪式。新教改革的先驱们认为，教堂里的色彩过于丰富了，应当减少色彩的种类，或者干脆将色彩驱逐出教堂。在布道中，他们引用了《圣经》中先知耶利米斥责犹大王约雅敬的话："难道你热心于香柏木之建筑，漆上

丹红的颜色，就可以显王者的派头么？"³⁶（《耶利米书》XXⅡ，13–14）红色是《圣经》中提及最多的色彩，在16世纪的新教改革者眼中，红色最能代表罗马教廷的奢华与罪孽，因此他们最厌恶的就是红色。但他们对黄色和绿色也毫无好感，这些色彩必须全部从教堂里清除出去。新教徒在各地的教堂中进行了粗暴的破坏，最主要的是彩色拼花玻璃窗，其次是各种彩色装饰。器物上的金漆被剥落下来，然后重新刷上石灰水；壁画被黑色或灰色的油漆涂抹覆盖，完全掩藏起来。新教的毁像与毁色两项运动是同步进行的。³⁷

在礼拜仪式的色彩问题上，新教的立场同样极端。在天主教的弥撒仪式中，色彩发挥着极为重要的作用：用于祭祀的器物和服装不仅受到教历规定的限制，而且还要与教堂的照明、建筑与装饰的色彩相联系，追求最大程度地重现圣典中描绘的场景。在与圣灵相关的节庆仪式上，红色的地位特别重要（圣灵降临节就是一个盛大的红色节日），类似的还包括纪念十字军和殉教者的节日。在新教思想家看来，礼拜仪式上的一切色彩都不应该存在。路德（Luther）说："教堂不是剧院。"墨兰顿（Melanchthon）说："牧师不是小丑。"慈运理（Zwingli）说："色彩过于纷杂的礼拜仪式歪曲了祭祀应有的朴实内涵。"加尔

< 圣公会教徒一家 ……

如同路德派与加尔文派一样，严守戒律的圣公会教徒也不喜欢过于鲜艳醒目的色彩。他们穿衣的首选始终是黑、灰、白、棕。

英国画派，《爱丽丝·巴纳姆与她的两个儿子——马丁和斯蒂文》，1557年。丹佛，丹佛美术馆，伯格收藏馆

**两位敌视色彩的新教思想家：
路德和墨兰顿 ……**

16 世纪的新教思想家全都敌视鲜艳的色彩，反对"把人打扮成孔雀"，他们在肖像画中总是以黑衣形象示人。

老卢卡斯·克拉纳赫，《马丁·路德与腓力·墨兰顿》，1543 年。佛罗伦萨，乌菲兹美术馆

文（Calvin）说："对教堂最好的装饰就是上帝的箴言。"这几位新教思想家在许多问题上存在分歧，但对待色彩的态度却高度地一致。于是，礼拜仪式上丰富的色彩及其形成的一整套符号象征体系被彻底废除了，让位于黑、白、灰。[38]

在新教改革的飓风中，教堂变得朴实无华，但毁色运动造成的后果并不仅限于此，它在日常生活和服装习惯方面的影响或许才是更加深远的。在改革派看来，服装始终是羞耻和原罪的标志：亚当与夏娃在伊甸园生活时是赤裸的，当他们违抗上帝，从而被驱逐出伊甸园的时候才得到了一件蔽体的衣服。这件衣服象征着他们的堕落与过错，它最

主要的功能就是唤醒人们的悔过之心。因此服装应该是简单、朴素、低调、适合劳作的,借助服装引人注目是一项严重的罪孽。所有的新教先驱都对奢侈的服装、美容化妆品、珠宝首饰、奇装异服以及不断变化的时尚潮流无比反感。因此他们主张在穿着方面应该极度简朴,摒除一切不必要的图案和配饰。在生活中,新教改革的先驱们也以身作则,我们从他们留下的肖像中就能明显地看到这一点。在画像中,他们每个人都穿着朴素的黑色或深暗色衣服,没有任何花纹装饰。

他们认为一切鲜艳的色彩都是不道德的,不应该出现在服装上:首当其冲的是红色和黄色,然后是粉色、橙色、绿色,甚至包括紫色在内。而他们推崇的则是深色服装,主要是黑色、灰色和棕色。白色作为纯洁的色彩,一般只允许儿童穿着,有时妇女也可以穿。而蓝色系中只有低

路德派讽刺教宗的漫画 ……

路德派大量使用版画形式宣传自己的教义,并且讽刺教宗和罗马教会。在这幅画里我们可以辨认出居中的教宗利奥十世(狮子),两侧是四位天主教神学家,每个人的头部都被画成了动物:托马斯·穆尔纳(猫)、杰罗姆·埃姆瑟(山羊)、约翰内斯·埃克(猪)和雅各布·兰普(狗)。为这些人物上色似乎是为了强调罗马教会的奢华和腐败。

木版画,作者不详,1521 年

调的暗蓝色才可以容忍。所有花俏的衣服,所有"把人打扮成孔雀"的色彩——这是墨兰顿于 1527 年在一次著名的布道中使用的词语[39]——都是受到严厉禁止的。在各种色彩之中,红色尤其受到针对,因为当时它是属于罗马教廷的标志性色彩,也因为它令人联想到《启示录》中的巴比伦大淫妇。当时流传着一些讽刺画,画面里教宗穿着妓女的衣服,骑在一头驴、一只猪或者一条龙身上。这些讽刺画通常用水粉或水彩将教宗的衣服涂成红色,或者将他头上戴的标志性三重冕涂成红色。

在这场针对色彩的斗争中,有一些城市的立场显得尤为激进。在加尔文

时代的日内瓦，如同数十年前萨佛纳罗拉时代的佛罗伦萨一样，一切轻浮的、享乐的、炫耀性的事物都受到谴责，乃至受到审判。人们的私生活遭到监控，必须定期前往教堂，而去剧院以及其他娱乐场所则是被禁止的。同样受到禁止的还包括舞蹈、化妆品、珠宝首饰以及一切过于鲜艳的色彩。加尔文企图将日内瓦改造成一个新的耶路撒冷，一座拥有新的信仰、新的生活方式的典范城市。在这里，道德不端的行为不仅是对上帝的冒犯，也被当作真正的犯罪来处理。人的外表和衣着是其中很重要的一个方面，一切通过外表炫富的行为都被视为犯罪，包括首饰、皮带、一切无用的配饰和装饰品、袒胸露肩的长裙、带袖裉的衣袖，以及一切"诱发放纵和淫乱的事物"。在加尔文的布道中，经常引用先知以西结（Ézéchiel）的话语作为例证："那时，靠海的君王必都下位，除去朝服，脱下花衣，披上战兢，坐在地上，时刻发抖，为你惊骇。"（《以西结书》XXVI，16）从1555—1556年开始，日内瓦真正地展开了对于所谓过于醒目、过于鲜艳的色彩的全面清除。首当其冲的就是红色，因为红色是新教思想家最厌恶的。在1558年，日内瓦颁布法令，禁止所有人穿着红色服装，无论男女。1564年加尔文去世之后，限制红色的法规法令更有愈演愈烈之势，于16世纪末到达了顶峰。[40]

同样，在这个时期的艺术创作，尤其是绘画作品中，画家也尽量避免使用红色以及其他鲜艳的色彩。不仅是日内瓦，在欧洲其他改信新教的地区同样如此。与天主教画家相比，受到新教思想家影响的画家调配出的色彩有很大的不同。在这方面，加尔文再一次成为先驱，他是第一位在艺术创作方面进行思考并给出指导意见的新教思想家，而大量的新教画家遵循了他的意见，

一直到19世纪。加尔文并不反对造型艺术,但造型艺术只能以尘世为题,不允许描绘天堂或地狱;艺术作品必须用来赞美上帝,彰显上帝的荣光,促进人与上帝的沟通。所以,画家应避免以不自然的、非理性的、诱人作恶或激发情欲的事物作为绘画的题材。画家的创作应该有所节制,应该追求线条与色调的和谐。画家应该在尘世间寻找灵感,并且如实地表现他所见到的事物。他认为源于自然的色彩是最美丽的,因此他偏爱天空和海洋的蓝色,以及植物的绿色,因为它们是上帝的造物,属于"圣宠之色"[41]。加尔文憎恨红色,因此红色不仅应从教堂、服装和日常生活中清除出去,也应从绘画中清除出去。

 从整体上讲,加尔文派画家尽量避免让画面上出现过于丰富、过于艳丽的色彩。他们追求的是深暗色调、光暗对比。他们对色彩的使用非常节制,以至于他们的画作往往看起来像是黑白版画作品。在17世纪,伦勃朗(Rembrandt)是最有代表性的例证,他的作品中很少使用鲜艳色彩。当伦勃朗使用红色时,都是为了强化差异,为了强调衣着方面的细节以突出画面里的某个人物。例如,在他的名作《夜巡》(la Ronde de nuit)之中,画面中央的人物披上了一条红色的肩带,这是为了突出这幅画的主角——阿姆斯特丹市长兼民兵队长弗兰斯·班宁·科克(Frans Banning Cocq)。作为加尔文派画家,伦勃朗是节制使用色彩的代表人物。与他截然相反的是差不多早了一个世代的安特卫普画家鲁本斯(Rubens),鲁本斯是虔诚的天主教徒,运用色彩的大师,也是红色系各种色调的狂热爱好者。

夜巡 ……

这是阿姆斯特丹民兵队委托伦勃朗创作的一幅群像画。《夜巡》这个名字是到了 19 世纪才取的,因为画面随着时间流逝变得越来越暗,令人以为画的是夜间的巡逻,其实伦勃朗所画的本来是日间场景。伦勃朗在这幅画上罕见地使用了大红色,这是为了突出画面的中心人物——民兵队长弗兰斯·班宁·科克,所以伦勃朗为他披上了一条红色的肩带。

伦勃朗,《夜巡》,1642 年。阿姆斯特丹,国立博物馆

画家的红色

鲁本斯绝不是唯一一位酷爱红色的画家。从旧石器时代到现代,大多数画家始终对红色抱持好感。在很久以前,画家就能够在红色系中调配出许多不同的色调。与其他色系相比,画家能够运用红色施展出更加精妙、更加多变的技巧。画家还能运用红色构建画面空间,划分区域和远近景,增强画面冲击力,制造节奏感和运动感,突出和强调画面上的某一元素。无论绘画的载体是墙壁、画布、木板还是羊皮纸,红色总是显得比其他色彩更加鲜明、更加浓烈、更有韵律。此外,在绘画领域的论著和教科书中,关于红色的章节总是最长的,红色颜料的配方也是最丰富的。在很长一段时间里,关于绘画颜料的书籍和文章全都以红色作为开篇。比如普林尼的《博物志》便是如此,其中关于红色颜料的篇幅比任何其他色彩都要长;[42] 再比如中世纪供插画师使用的颜料配方集,还有16—17世纪在威尼斯印刷的绘画理论书籍都是如此。直到18世纪情况才有所变化,这时在某些书籍中——多数是艺术理论家而不是画家自己撰写的——关于蓝色的章节放在了红色之前,篇幅也比红色更长。

现在我们还是把目光投向中世纪末,研究一下被学者称为"颜料配方集"或"染料配方集"的手稿资料。配方集是一种难以研究、难以确认年代的文献资料。首先是因为它们都是手抄本,每个新的抄本内容都不完全相同,会

乔凡尼·阿诺芬尼……

乔凡尼·阿诺芬尼是来自卢卡、定居在布鲁日的富商。在这幅画里,他头上戴的红色头巾和颈上围的皮草都是他自己拥有的商行里出售的货品。他的脸型很有特点,再加上范·艾克(Van Eyck)的大师才华,使得这幅画成为佛拉芒绘画中最神秘的作品之一。

扬·范·艾克,《乔凡尼·阿诺芬尼像》,约 1440 年。柏林,柏林美术馆

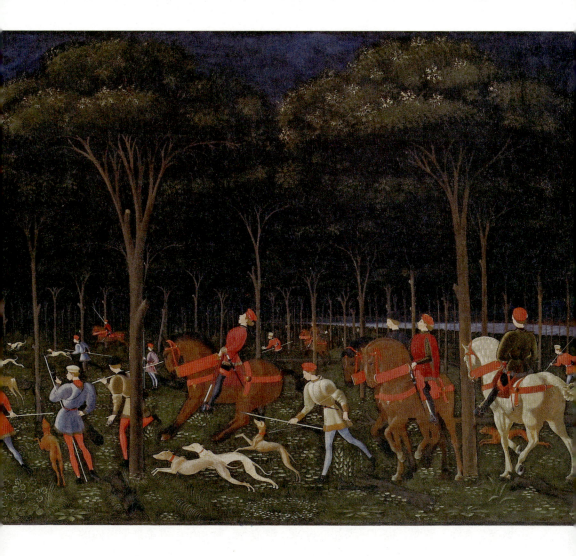

林中狩猎……

从很久以前,狩猎的队伍就以红色作为标志,时至今日依然如此。如今狩猎变成了少数人的特权,他们进入森林深处的主要目的已经不是获取猎物,而是对往昔贵族生活的一种向往和怀念。

保罗·乌切洛(Paolo Vccello),《林中狩猎》,约1465—1470年。牛津,阿什莫林博物馆

增加或删去某些配方，或者对配方进行修改，更改成分的名称，有时会用相同的术语来表示不同的成分；[43]其次是因为这些配方的操作指导往往与炼金术或者色彩的符号象征意义产生联系。同一句话中，有可能对色彩的象征意义做出晦涩的注解，也可能论述四大元素在其中发挥的作用，还可能包括如何装填研钵、清洁容器的具体操作方法。此外，对于成分比例和数量的说明经常是很不精确的，加热、煎熬、浸泡需要多长时间往往连提都没有提起，或者给出一个非常离谱的数字。与我们在中世纪经常看到的情形一样，对于制造颜料而言，过程似乎比结果更加重要。配方中的数字往往不代表实际数量，而代表某种象征意义。1400年前后，出自伦巴底的一份配方开头便是这样的句子："若要制造优质的红色颜料，先要杀一头牛……"这当然是开玩笑，这份配方的作者要求将一整头牛杀死，却只取其中的几滴血，将其加工成红色颜料之后也画不了几笔就用光了。[44]

无论是面向画家、插画师、染色工人，还是面向医生、药剂师、厨师乃至炼金术士，配方集的特点始终都是思辨大于实用，寓意大于功能。它们都使用类似的句法结构和词汇短语，尤其是动词：拿取、选择、采摘、研磨、捣碎、煮沸、调配、搅拌、添加、过滤、浸泡等。每一份配方都强调时间的重要性——欲速则不达。器皿的选择也很重要：陶质、铁质还是锡质；敞口还是密封；宽窄、大小和形状，每一种器皿都有特定的名称来表示。人们精心地挑选原料，在器皿中进行危险而神秘的操作，令它们产生脱胎换骨的变化。所有的颜料配方都对原料有很高的要求，并且严格划分原料的种类：矿物类原料、植物类原料、动物类原料必须区分得非常清楚。这三种原料绝不

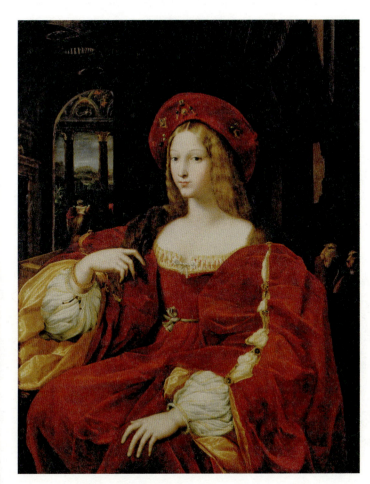

绯红色：王侯显贵的色彩……

这幅画本来是聘请拉斐尔创作的，但其实很大一部分是由其门徒朱利奥·罗马诺完成的。拉斐尔是运用红色的大师，这幅画上庄严华贵的红色服装忠实地反映了拉斐尔作品的特点。

拉斐尔与朱利奥·罗马诺，《那不勒斯总督夫人伊萨贝尔·德·雷克森斯像》，1518年。朗斯，卢浮宫朗斯分馆

能混淆：植物类原料是"纯净的"，动物类则不然；矿物类原料是"无机的"，而植物和动物类都是"有机的"。通常来讲，若要制造一种颜料，需要让某种所谓的有机原料作用于某种所谓的无机原料：火作用于铅；茜草或虫胭脂作用于铝盐；醋或尿作用于铜。[45]

借助这些手抄配方集、第一批印刷出来的绘画教科书，以及如今在实验室内完成的分析，我们深入地了解了从中世纪末到近代之初，画家和插画师

159　饱含争议的色彩

们所使用颜料的主要成分。在红色系中，颜料的成分是相当多的，但是与古罗马相比并没有太大的差别：朱砂（汞的天然硫化物，罕见而昂贵）、雄黄（砷的天然硫化物，更加罕见并且不稳定）、红铅（铅白经人工煅烧而成，很常用）。在壁画中用得更多的，是富含氧化铁的黏土矿物，这些矿物有些天然就是红色的（赤铁矿），有些本来是黄赭石，需要经过煅烧才能变成红赭石。除了上文所列的矿物颜料之外，还有些颜料是来自植物或动物的。例如山达脂，是从来自亚洲的一种棕榈科藤类植物中提取的暗红色颜料。[46] 还有一些红色染料（茜草、虫胶脂、巴西苏木）经过处理也能当作颜料使用，画家其实很喜欢用这些染料，因为它们比较抗日晒。最后，中世纪在这份清单上只增加了一种红色颜料而已，那就是人造朱砂，即汞的人工硫化物，是由硫黄和汞进行化学合成而取得的。如同天然朱砂一样，人造朱砂也是一种毒性很强的颜料，它是由中国人首先发明的，于8世纪到11世纪之间通过阿拉伯炼金术士传播到西方。人造朱砂为偏橙的红色，鲜艳而饱和度高，但它的缺点是在日晒之下会变黑。

> **紫红色：时尚的色彩 ……**

如同拉斐尔一样，鲁本斯也是一位运用红色的大师。他尤其擅长使用红色系的深色调，这些色调在17世纪初非常流行。

彼得·保罗·鲁本斯，《草帽》（画中人物疑似鲁本斯的妻姐苏珊娜·伦登），约1625年。伦敦，国立美术馆

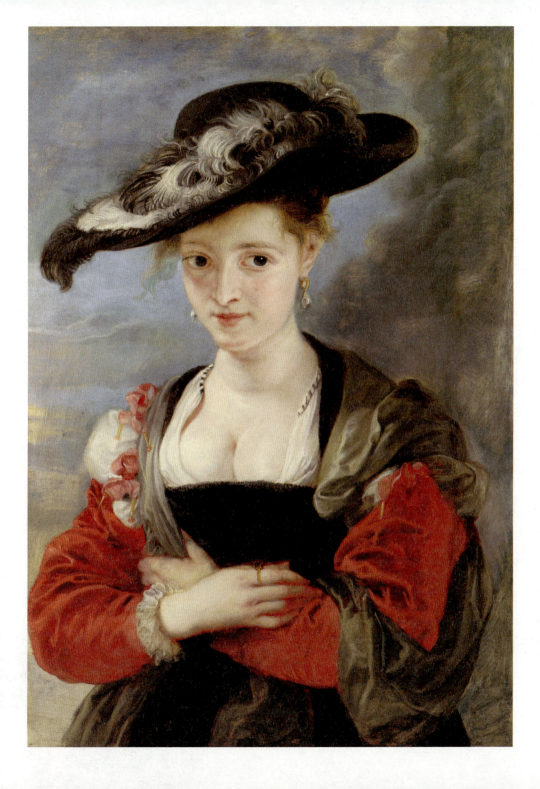

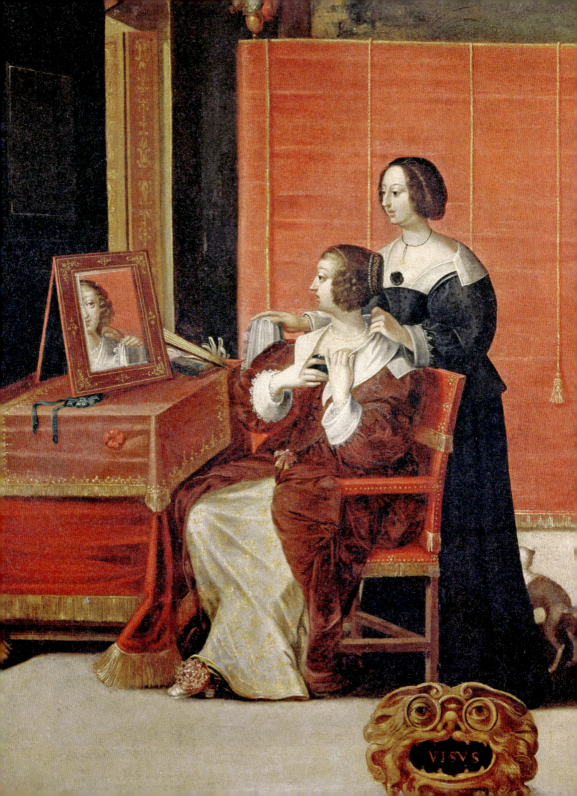

梳妆台前的女人 ……

17 世纪的医生认为水对人体无益，并告诫人们不要勤洗身体。所以那时的梳妆主要使用香粉和胭脂，很少用水。而且那时的梳妆并非私密之事，如同这幅画里所表现的那样，其社交意义远大于卫生意义。图中所示的应该是一个富裕阶层的家庭，大量使用了红色织物用于铺垫家具。

作者不详，亚伯拉罕·博斯将其取名为《视野》，约 1635—1637 年。图尔美术馆

中世纪末和近代的绘画大师们给我们留下了许多杰作，其中以红色系为主色调的作品占据了很大的比例。运用红色的大师包括范·艾克、乌切洛、卡巴乔（Carpaccio）、拉斐尔，还有略晚一些的鲁本斯和乔治·德·拉·图尔（Georges de La Tour）。其实可以说所有的画家都喜爱红色，并且力求在红色系中寻找更加丰富多变的色调。他们在选择颜料时，不仅要考虑其物理化学特性、遮盖性、阻光性、耐光性、易加工性、与其他颜料之间的匹配度等问题，也要考虑这种颜料的价格以及是否容易获取，最后还有一点是出乎我们意料的：还要考虑这种颜料的名字是否适合这幅画。我们通过实验观察到，在中世纪末的绘画作品中，具有"负面"象征意义的红色——例如地狱之火、魔鬼的面孔、地狱生物的皮毛和羽毛以及各种不洁之血——往往都是用同一种颜料画出来的，那就是山达脂，一种树脂颜料，又名"印度朱砂"或"龙血红"（译者注：即中药里的血竭）。[47] 它的价格相对比较贵，因为是从遥远的亚洲进口而来的。在画家圈内流传着若干关于这种颜料的传说，在传说里，巨龙与大象进行了殊死搏斗，大象用长牙刺穿了巨龙的肚子，流出来的龙血就凝结成了"龙血红"。中世纪的动物图册继承了普林尼等古罗马作家的说法，认为巨龙的体内充满了鲜血和火焰，

> 烛光下的红色 ……

乔治·德·拉·图尔惯于运用的色彩只有有限的几种：白色、棕色和红色，但他善于运用明暗手法来突出这些色彩，制造夜间场景的效果。这幅画的年代有争议，但其几何构图与紧密的取景令我们倾向于认为它是乔治·德·拉·图尔成熟时期的作品（约1650年）。

乔治·德·拉·图尔，《约伯和他的妻子》，约1650年。埃皮纳勒，省立古今艺术博物馆

当巨龙的肚子被象牙刺破时,鲜血和火焰混合成一种浓稠肮脏的红色液体流出来,用这种液体制造的颜料就适合用来描绘一切邪恶不洁的红色。[48] 与科学的真相相比,人们更愿意相信虚构的传说,而画家在选择颜料时,优先考虑的则是其名称具有的象征意义,而不是该颜料的化学性质。

到了近代,随着新大陆的发现,大量欧洲人移居美洲,为染色业带来了许多新型染料,却几乎没有对绘画做出任何贡献,没有带来什么真正的新颜料。唯一值得一提的是墨西哥胭脂虫,它能被加工成一种漆类颜料,画家用它覆盖在人造朱砂之上,能够呈现一种细腻精致的红色,效果优于以往使用的巴西苏木或者虫胭脂。从16世纪起,人造朱砂越来越流行,成为主要的红色颜料,其生产几乎达到工业化水平。人造朱砂最早产自欧洲的色彩之都威尼斯,随后荷兰和德国都加入了朱砂制造业。人造朱砂既被当作颜料,也被当作药品和化妆品使用,尽管它的价格较贵,化学性质也不太稳定,但还是逐渐取代了红铅的地位。

三原色之一

在科学领域,对于色彩而言,17世纪是一个重要的变革时期。在这个时期,人们关注的焦点发生了变化,进行了大量的实验,提出了众多新的色彩理论。其中最重要的理论,是1666年牛顿发现的光谱,但在此之前已有学者和医生提出了新的色彩分类方法,并且对以往主流的亚里士多德色彩序列提出了质疑。亚里士多德曾按照从浅到深的顺序将色彩排列如下:白、黄、红、绿、蓝、黑,这套色彩序列在大约两千年里一直是各领域的色彩排序标准。

对亚里士多德色彩序列的质疑首先出现在物理学,尤其是光学领域。从13世纪到17世纪前夕,人们在光学领域几乎没有取得任何进展。但是,自1600年起,物理学家在光学领域的思辨不断深入,涉及色彩的性质、色彩的起源、色彩的品级以及人对色彩的视觉感知。尽管如此,在那个时代,光谱的发现还遥遥无期,黑色与白色依然被保留在色彩序列里,红色位居序列的正中,而且总与绿色相邻。但这时已有数位理论家提出,用环形序列代替直线序列,另一些人则画出了非常复杂的树状示意图。其中思想较为前卫的是著名耶稣会教士阿塔纳斯·珂雪(Athanasius Kircher,1601—1680),他是一位涉猎甚广的学者,对包括色彩在内的各门科学都有兴趣。珂雪于1646年在罗马出版了关于光学的著作《伟大的光影艺术》(拉丁语:Ars magna lucis et

umbrae），在这本书里也出现了一张色彩序列的示意图。我们并不确定这张示意图是否由珂雪原创，但它的构造十分巧妙，用若干弧形曲线标识出了各种色彩之间的联系。[49] 在这张示意图上，红色位于正中央，也是各种弧形分叉线的中心。

另一些较为注重实证的科学家则去观察画家和工匠的工作，并尝试将他们的经验变成理论。例如法国医生兼物理学家路易·萨沃（Louis Savot），他访谈了许多染色工人和玻璃工人，并在他们经验知识的基础上提出了自己的色彩分类法。[50] 还有荷兰博物学家昂赛默·德·布德（Anselme de Boodt），他不仅研究被称为"色中之色"（拉丁语：color colorum）的红色，也研究灰色。他发现获得灰色有两种办法：一是将黑白混合能得到灰色，二是将所有色彩混合也能得到灰色。[51] 但最重要的还是耶稣会教士弗朗索瓦·达吉龙（François d'Aguilon），他是鲁本斯的好友，经常出入鲁本斯的画室，而鲁本斯画室则是全面研究一切色彩相关问题的真正研究机构。弗朗索瓦·达吉龙于1613年建立了一套更加清晰易懂的理论，对其后数十年的学者造成了最大的影响。他把色彩分为"极端的"（白与黑）、"中间的"（红、蓝、黄）和"混合的"（绿、紫、橙）这三类。他使用一张优美和谐的示意图，论证了"中间的"色彩能够相互融合，产生新的色彩，而"极端的"色彩则不然。在这张示意图里，红色（rubeus）依然位于色彩序列的中央。[52]

在同一时期，画家无论名气大小，也纷纷在色彩方面做出他们的探索。与先辈相比，17世纪的画家使用的颜料并没有什么不同，但他们凭借经验，尝试运用少数基础颜料来获得尽可能多的不同色调。他们的方法包括将颜料

混合后静置、在画布上叠加不同色彩、将色彩在画布上并置对比（可以称为视觉混合），以及使用各种颜料溶解液等。其实这些都不能算是真正的新技术，但在17世纪的上半叶，无论是在艺术界还是在手工业内，人们都空前地勇于进行探索和实验。在整个欧洲，画家、科学家和染色工人都在思索相同的问题：如何将色彩分级、归类才更为合理？需要哪些"基础色彩"就能通过混合制造出其他一切色彩？而对于这些不能通过混合取得的色彩，又应该取一个什么样的名称？在最后这个问题上，人们给出了许多答案："基本色""基础色""原始色""主要色""简单色""自然色""纯粹色"……在拉丁语中，"简单色"（colores simplices）和"主要色"（colores principales）使用得最频繁。法语中则更加随意，词义也含混不清。[53] 最终胜出的"原色"一词到了19世纪才得到公认。

那么，原色一共有几种呢？三种？五种？还是更多？这方面的意见分歧也非常大。有些学者遵循古代传统，主要是普林尼在《博物志》中的观点，认为基础色彩共有四种：白色、红色、黑色和神秘的 silaceus：这个词有时被解释成黄色，有时被解释成蓝色。[54] 而更多的学者则跳出了古代文献的窠臼，从同时代画家的实践中总结规律，认为基础色彩共有五种：白、黑、红、黄、蓝。后来，当牛顿通过科学实验和论证，将黑色和白色从色彩序列中剔除出去之后，大多数科学家都一致同意，只有红黄蓝三色才称得上是"基础色彩"。这还不能算是真正的原色和补色理论，但已经是它的一个雏形，根据这项理论，雅可布·克里斯多夫·勒博龙（Jakob Christoffel Le Blon）在1720—1740年间发明了彩色印刷术。[55]

科学征服了色彩 ……

牛顿发现的光谱打开了一扇大门,从此对于色彩的光学研究、物理学研究和化学研究进入了一个新的阶段。以牛顿的色彩理论为基础,雅可布·克里斯多夫·勒博龙于 1720 年前后发明了彩色印刷术,数年后雅克·高蒂埃·达戈蒂又将这项技术进一步完善。

雅克·高蒂埃·达戈蒂,《博物学、物理学与绘画观察》第一卷,巴黎,1752 年,插图 2

我们还是回到 17 世纪。无论是三原色还是五原色,红黄蓝在其中都占有一席之地。而绿色,因为可以由蓝色与黄色混合而成,所以退居第二梯队,变成了一种"次生的"色彩("补色"这个词到 19 世纪才被发明出来),与紫色和橙色并列。这是一项重要的创新,与一切传统的色彩分级分类方式都有巨大的差别,因为自古以来,绿色一直与红黄蓝处于同一个档次之上。爱尔

兰化学家罗伯特·波义耳（Robert Boyle，1626—1691）于1664年发表了理论与实践并重的著作《关于色彩的实验与思考》（*Experiments and Considerations Touching Colours*），在这本书中他明确地阐述了这套新的色彩分级分类理论：

> 只存在少数几种"简单的"或者叫作"基本的"色彩，将它们以各种比例合并就能制造出其他所有的色彩。因为画家能够模仿出我们在自然中见到的无穷无尽的各种色调，而他们需要使用的颜料则远没有那么多，无非是白、黑、红、蓝、黄而已。这五种色彩的组合就足以创造出大量不同的色调，对调色板不熟悉的人甚至都想象不出它们能够制造出多么丰富的变化。[56]

虽然在波义耳的这套色彩分级分类理论中，红色保住了第一档次的地位，但是到了两年之后情况便有所不同。1666年是一个划时代的年份，在这一年牛顿发现的光谱至今仍是对色彩进行科学分类和排序的基础。牛顿认为，色彩是一种"客观"现象，应该将人眼对色彩的视觉感知（牛顿认为视觉是"不可靠的、有欺骗性的"）和人脑对色彩的文化认知放在一边，专注研究物理领域的色彩问题。牛顿利用玻璃棱镜，对日光进行了散射实验。他认为，光在介质中传播时，以及遇到物体时会发生各种物理变化，这就是色彩的唯一成因，而物理学家应该做的，就是对这些变化进行观察、定义、研究和测量。在做了大量实验后，他发现日光通过棱镜后既不会衰减，也不会变暗，而是形成一块面积更大的光斑。在这块光斑中，白色的日光分散成为几束单色光，

其颜色和宽度各不相同。这些单色光相互之间排列的次序总是相同的，依次是紫、蓝、绿、黄、橙、红。牛顿的光谱起初就由这六种色彩组成，后来又增加了一种才变成我们熟悉的七色光谱。从此以后，人们对日光之中包含的各种色彩终于可以识别、复制、掌控并且测量了。[57]

牛顿的这一重大发现不仅是色彩历史上的关键转折点，也是整个科学史上的重要转折点。然而这一发现当时却并不为人所知，主要是因为牛顿在做出发现后的数年中一直秘而不宣，直到1672年才开始逐步公开其中的一部分内容。直到1704年，牛顿发表了英文著作《光学》，三年后该书又被译为拉丁文，[58]其中总结了他在这一领域的全部研究成果。这样，他在光与色彩方面的科学理论才终于被科学界所了解。在《光学》一书中，牛顿使用了一些绘画领域的术语，但他赋予了这些术语新的物理学含义。这一点妨碍了其他人对他的理论的理解，并且在随后的几十年中造成了不少误解和争议。例如，牛顿使用了"原色"一词，对当时的大多数画家而言，"原色"仅指红、蓝、黄三色，但在牛顿的著作中却并非如此。由此产生了许多词义上的混淆和误解，与此有关的争论延续到18世纪也没有结束，甚至到了一百多年后，歌德在《色彩学》一书中还在质疑牛顿的原色概念。此前的色彩序列，无论用直线示意还是用曲线示意，红色都位于序列的中央部分，而光谱则是一个由多种色彩组成的连续统，红色位于这个连续统的边缘之处。这一点引起了歌德和许多艺术家的质疑：既然它是"原色"，是"主要的"色彩之一，那么怎么能将它置于边缘呢？物理学怎么能置传统于不顾，随心所欲地重新分布每种色彩在序列中的位置呢？歌德说："毫无疑问，牛顿一定是错的。"

织物与服装

在 17 世纪，出现了基于化学和物理学的各种新的色彩分级分类方法。在这些新的色彩序列里，红色有时位于中央，有时又位于边缘。而这样的现象其实与红色在日常生活中的地位是呼应的：在现实生活里，红色的地位全面下降；但在符号象征领域，它还保有其诸色之首的地位和全部的象征意义。

在服装和住宅装饰方面，红色的衰落或许是最明显的。新教思想家，例如墨兰顿认为，红色过于鲜艳，过于奢华，"不够体面"。所以一切虔诚的基督徒都应该远离红色。而出人意料的是，天主教会作为新教改革的反对者，在这方面却接纳了一部分新教的色彩伦理。在教堂装饰、祭祀和礼拜仪式、艺术创作等方面，天主教会与新教的观念截然相反，惯于运用富丽堂皇的色彩来表示对上帝的崇拜，例如巴洛克风格就是其中的代表。但对于日常生活和日常着装而言，天主教似乎受到了新教伦理的强大影响：色调逐渐变得深暗；黑、灰、棕成为主流；鲜艳醒目的色彩、缤纷艳丽的搭配、黄金和金色都越来越少见了。当然，普通民众与上流社会还是有所不同的，前者偏向深暗色系，后者偏向鲜艳色系。但是，即便是对于富裕的资产阶级和贵族阶级而言，日常生活与节庆、正式场合之间也存在着巨大的差异，只有在节庆和正式场合下，他们才穿着价格昂贵而色彩鲜艳的服装。凡尔赛宫的奢华盛景

给我们造成一种印象，认为17世纪的人们生活在一个五彩缤纷的氛围里。但这种印象是错误的，说实话，17世纪是一个黑暗的世纪，无论是服装方面还是社会经济方面都是如此。欧洲各民族或许从未经历过如此之多的天灾人祸。战争、饥荒、瘟疫、气象灾难贯穿了整个17世纪，极大程度地缩短了人们的平均寿命。

在这样的背景下，红色不再那么常见了。即便有人使用红色，也以暗红色为主，偏橙的朱红色不再流行，被酒红、绯红之类偏棕或偏紫的红色所取代。此外，从新大陆进口的新染料为染色业带来了更加丰富多变的色调。产自美洲的巴西苏木，与传统的茜草、虫胭脂以及亚洲巴西苏木相比颜色更加浓重，色牢度也更高。胭脂树是热带美洲生长的一种灌木，其蒴果内含红色种子，具有染色的效果。更重要的是墨西哥胭脂虫，这是寄生在某些种类的仙人掌上的一种昆虫，如同地中海胭脂虫一样，它能够产出一种鲜艳而饱和度高的红色染料，有一点类似古罗马骨螺染料的效果。只有雌性胭脂虫才能提取出染料，必须在它即将产卵时捕捉。将它杀死并晒干之后，能够提取出一种富含胭脂红酸的汁液，可以当作红色染料使用，其染色效果亮丽、饱和度高。但也如同地中海胭脂虫一样，需要收集大量的墨西哥胭脂虫才能制造出少量染料，昆虫原料与产出染料的比例大约是15000∶1。所以，用墨西哥胭脂虫染色的织物价格非常昂贵。

阿兹特克人在很久以前就将胭脂虫作为贸易商品。从1520—1530年起，大量的墨西哥胭脂虫被进口到欧洲，欧洲人为其美丽的色彩、浓重的色调和高色牢度而赞叹不已。西班牙美洲殖民地当局迅速意识到胭脂虫贸易能够带

胭脂虫的采集……

西班牙人占领了墨西哥之后,开始以工业化的方式种植仙人掌,并用仙人掌养殖胭脂虫。尽管需要横渡大西洋才能运往欧洲,但墨西哥胭脂虫的产销成本依然低于欧洲胭脂虫,因为其生产采集都是由奴隶完成的。

何塞·安东尼奥·阿尔萨·伊·拉米雷兹,《胭脂虫的品种、饲养和收益》手稿,抄录并绘制于1777年。芝加哥,纽伯瑞图书馆,爱雅手稿1031号

来的巨大利润,并且决定在墨西哥建立仙人掌种植园,以工业化的方式养殖墨西哥胭脂虫。这些仙人掌专门用来饲养胭脂虫,在它们即将产卵之时才从仙人掌上采集下来,然后将它们杀死并在烘箱内烘干。与野生胭脂虫相比,人工养殖的胭脂虫体型是前者的两倍,产量更大、更稳定。[59] 在18世纪中叶,每年大约有三百五十吨胭脂虫从美洲进口到欧洲,其利润大约与该年度矿产贸易的利润相当。但穿越大西洋的航线并非风平浪静,而且针对西班牙运输船舰的袭击也不少见。袭击者主要来自英国和荷兰,还有一些是海盗,他们转手就能将这些抢来的货物卖掉。[60]

在很长一段时间里,西班牙人一直保守着种植仙人掌和养殖胭脂虫的秘

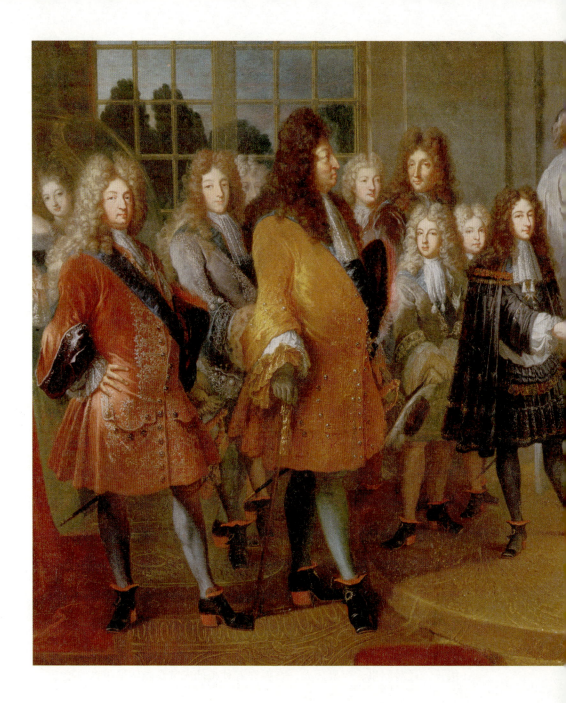

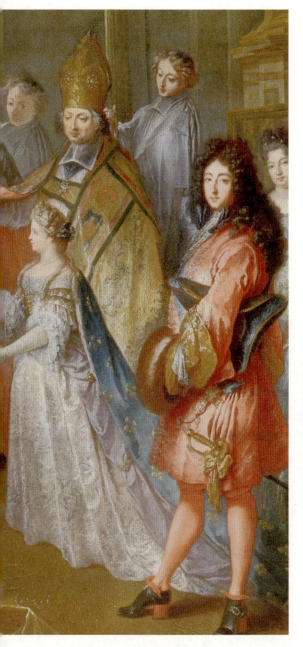

贵族的红鞋跟 ……

奥尔良公爵腓力是路易十四的弟弟,与路易十四一样身材矮小。据传说,在 17 世纪 70—80 年代凡尔赛宫兴起的"红鞋跟"时尚是他带领起来的。到了 19 世纪,"红鞋跟"成为一个常用的短语,用来指代贵族阶级,或者是拙劣地模仿旧制度下贵族生活方式的新富阶层。

安托万·迪厄,《1697 年 12 月 7 日法兰西王太孙路易与萨伏依公主玛丽 – 阿德莱德的婚礼》,1698 年。凡尔赛宫,本馆与特里亚农宫收藏品

《路易十四六十三岁身着全套国王礼服的肖像》,亚森特·里戈绘制(局部)

凡尔赛宫,本馆与特里亚农宫收藏品

密，他们在染料贸易上赚取的大量利润引起了多方的觊觎。在1780年之前，欧洲其他国家始终无法破解这个秘密，因此他们企图寻找其他的红色染料，以便与墨西哥胭脂虫展开竞争。在荷兰，人们研究并制造出一种质量更好的茜草染料，随后向法国和德国出口。在英国和意大利，人们从土耳其大量进口一种染料，这种染料对棉质织物有特别好的染色效果，它一开始被称为"土耳其红"，后来又叫"哈德良堡红"。哈德良堡是土耳其城市埃迪尔内（Edirne）的古称，位于土耳其和希腊的边境，也是出产这种红色染料的地区的首府。"哈德良堡红"的生产工艺同样也是保守了多年的秘密，它在茜草中加入了动物脂肪、植物油和某些粪便物质作为媒染剂。但是到了19世纪末，在德国的图林根、法国的阿尔萨斯和诺曼底等地，"哈德良堡红"已经被仿造出来，主要用于室内装饰织物的染色，流行了很长一段时间。直到1920年，马塞尔·普鲁斯特（Marcel Proust）还曾经这样描写一个半新不旧的客厅：

> 至于挂毯，底图全都出自布歇之手，是盖尔芒特家族一个艺术爱好者于19世纪购置的。它们张挂在到处蒙着哈德良堡红棉布和长毛绒布的非常俗气的客厅里，并排挂着几幅拙劣的狩猎图，是那位艺术爱好者亲手画的。[61]

这些染料全都价格昂贵，所以红色服装一直都是贵族的专利，著名的"红鞋跟"就是某种意义上的象征。红鞋跟高跟鞋的潮流于17世纪70—80年代在凡尔赛宫兴起，然后逐渐蔓延到欧洲各国的宫廷。据传说，这种高跟鞋是

路易十四的弟弟奥尔良公爵发明的，他有一次无意中踩到了牛血，将鞋底、鞋跟全部染红，但这传说只是无稽之谈而已。在法语里，"红鞋跟"这个短语直到 20 世纪初还在使用，用来指代贵族阶级，或者是拙劣地模仿旧制度下贵族生活方式的新富阶层。[62]

与贵族相比，中产阶级较少使用红色，而且也不会使用价格昂贵的染料。农民更是如此，即便农民拥有红色裤子或红色外套，那也必定是用当地出产的茜草染色的。茜草的色牢度同样很高，但是色泽暗哑，饱和度低。通常来讲，红衣红裤要留到节日庆典等特殊场合才能穿。例如婚礼，在这一天，新娘要穿上她最漂亮的裙子，通常是一条红裙子，因为在农村只有红色染料的染色效果最好。要等到 19 世纪末，农村地区才能见到身穿白色婚纱的新娘。

从 16 世纪到 18 世纪，在日常生活中，红色的使用频率逐渐降低。它逐渐变成一种标志，用来标记差异、发出信号或者突出强调。而正是因为这样，红色显得更加醒目而与众不同。它依然与光辉、爱、荣耀这些象征含义相联系，即便是红色花朵和果实也是如此。番茄就是一个例证，这种植物原本生长在南美洲的安第斯山区，于 16 世纪初被西班牙人引进欧洲，但很久之后人们才发现它可以食用。在引进之初的两百年里，人们一直将番茄当作一种观赏植物，在它的果实成熟过程中，会由绿变黄，由黄变红。人们认为番茄的红色十分性感，因此成为各家染坊设法模仿的一种色调。许多作家曾经歌颂番茄之美，为它起了"黄金果实""爱的果实"这样的绰号。1600 年，奥利维·德·赛赫（Olivier de Serres）在他的农学著作《农业舞台与田地维护》一书中这样写道：

番茄是爱的果实、奇迹果实、黄金果实，它对土壤的要求不高，也不需要细心维护。所以，通常来讲，可以让它们顺着棚架蜿蜒爬上，无论给它们什么样的支撑物它们都能紧紧地缠住。番茄的叶片形状多变，具有很高的装饰观赏性，它的果实也十分美观，从枝条间垂下……番茄的果实不能食用，但有一定的药用功效，这种果实气味芬芳，适合拿在手中赏玩。[63]

小红帽

尽管在近代的日常生活中，红色的地位有所衰落，但其符号象征意义并未因此而减弱。在世俗文化中，红色登场的机会变得更少了，但正是因为如此，它的象征意义反而有所加强，在色彩世界中获得了某种鹤立鸡群的地位。在这方面，文学作品和语言习惯能够提供不少例证。例如，在16—17世纪的法语里，人们将形容词"红色的"当作副词"很，非常"使用——"这个人红高"意思是"他很高"；"这条裙子红漂亮"意思是"它很漂亮"。这种用法近似现代法语中的fort——当作形容词用时表示"强大的"，当作副词则表示"很，非常"。因此，"红色的"与"强大的"有时能够当作同义词使用，这深刻地说明了这种色彩蕴含的象征意义。当然，这样的用法并不是很常见，但我们在同一时代的德语里也能观察到类似的现象。德语形容词rot（红色的）也可以当作sehr（很，非常）的同义词使用—— dieser Mann ist rot dick（这个人很胖）。[64] 相反，在英语、意大利语、西班牙语里，"红色的"这个词并不能用来加强形容词的意义，也不能构成形容词的比较级。

在口头文学、童话寓言、神话传说和成语俗谚中，红色的象征含义体现得特别明显。童话寓言是一个特别值得关注的领域，在童话寓言里登场的色彩并不多，但每次出现色彩时总是具有强烈的暗示作用。经过统计，黑白红

三色是童话中最常见的,并且出现频率远超其他色彩。这也是自古以来的传统,《圣经》便是如此,其中黑白红之外的色彩即便存在也处于非常次要的地位。尽管在中世纪,蓝色的地位有所提升,尽管绿色的象征含义得到丰富和加强,尽管黄色在数百年中愈发遭到厌弃,然而直到近代,几乎所有的童话寓言都是围绕着黑白红展开的。

我们以《小红帽》为例,它或许是最著名的一篇欧洲童话。在《小红帽》的各版本中,人们最熟悉的是夏尔·佩罗(Charles Perrault)版和格林(Grimm)兄弟版。但其实这个故事的历史要悠久得多,有证据表明,《小红帽》最早的文字版本出现于公元1000年前后,其形式为短寓言诗,是由列日(Liège)的一名教区督学埃格伯特(Egbert)记载下来的。

埃格伯特将口耳相传的几篇童话故事编成韵文,用来教给小学生们。这个故事讲述了一位身穿红衣的小姑娘如何穿过森林,并且奇迹般地没有被饿狼吃掉的经历。令她从狼吻下逃脱的,不仅是她的机智勇敢,还有她爸爸送给她的那条红色羊毛连衣裙。[65]

自此之后,这个故事在中世纪的欧洲不断流传,但当时的标题并非《小红帽》,而是《小红裙》。在流传过程中分化出各种版本,也增加了大量情节。佩罗在17世纪发表的版本是其中流传最广的,但其内容情节尚未完全固定下来。这时故事的标题已经变成了我们熟悉的《小红帽》,佩罗将它收录到童话集《旧时光里的故事》(*Histoires ou Contes du temps passé avec des moralités*,又名《附道德训诫的古代故事》《鹅妈妈的故事》)之中,成为其中的八个故事之一。夏尔·佩罗是伟大的作家和学者,曾为《法兰西学院词

小红帽 ……

小红帽为何戴上红色的帽子？这个问题可以从各种角度回答。因为让儿童穿着红色衣物的传统由来已久（历史角度）；因为故事发生在圣灵降临节（宗教角度）；因为小红帽并非幼童，而是怀春的少女（心理分析角度）；因为在故事里小红帽、黑色的狼与白色的奶油共同组成了一个三色体系（符号学角度）。

沃尔特·克兰，《小红帽》，1875 年，木板画册

典》（*Dictionnaire de l'Académie française*）初版作序，是法国文学界著名的"古今之争"中"崇今派"的领袖人物，但大多数人却只知道他写下了这本薄薄的童话故事集。这并不公平，但事实如此。

在佩罗笔下，小红帽的故事变得残酷而悲剧。小红帽是一个美貌而有教养的小女孩，在森林里遇到了一只狼。她不小心向狼泄露了去外婆家的路线，狼先跑到外婆家吃掉了外婆，然后布下陷阱捉住了小红帽，最终把小红帽也吃掉了。这个故事以狼的胜利作为结局。在格林兄弟版《小红帽》里，结局相对和谐但完全不合理：猎人杀死了狼，剖开狼的肚子，然后小红帽和外婆安然无恙地从狼腹里逃出来了。

研究《小红帽》的文章著作浩如烟海。比方讲,仅仅是小红帽的"帽子"就让研究者耗费了大量笔墨。在 17 世纪末,这顶帽子应该是什么样子的呢?仅仅是一件头饰而已吗?饰以长布条的女式高帽?连帽斗篷上的兜帽?宽边遮阳帽?学者们众说纷纭。然而,在另一个问题上,却少有评论家关注,但那个问题对我们而言却更加重要:为什么这顶帽子是红色的?在故事中,红色不仅是帽子的颜色,也是故事主角小女孩的绰号,更是整个故事的标题。在这个故事里,红色似乎是最重要的元素。那么为什么是红色呢?

　　对于这个问题,人们给出了若干不同的答案,这些答案之间并非相互矛盾、相互否定,而是相互补充、相互充实。[66] 首先,有人指出,这里的红色可以具有象征意义。换言之,它为整个故事立下血腥的基调,并暗示其悲剧的结局,红色代表暴力、残忍和流血。这种观点并没有错,但是还不够深入。更好的解读是从历史角度出发的。根据农村地区的传统,人们经常让儿童穿着红色衣物,这是为了在远处也能辨认出他们的身影。这项传统由来已久,直到 19 世纪,在法国和其他欧洲地区,农村儿童还经常在衣服外面罩上一条红色围兜。维克多·雨果(Victor Hugo)在一首诗里写道:"孩子们,牛群要来了,快把你们的红围兜藏起来。"[67]

　　还有我们上文曾经提到过的,在节日庆典的场合,女孩和年轻妇女常穿红裙,这一传统同样源远流长。我们也强调过,在农村地区人们只在红色系中掌握了较好的染色技术,而其他色系则差得很远。所以,对于农民而言,一条漂亮的裙子几乎只可能是一条红裙子。或许这个童话故事里的小女孩就是如此,为了去外婆家,她穿戴了自己最漂亮的服饰:一条红裙,或者是一

顶红帽。

还有一种更加可靠的学术观点，认为小红帽身上的红色代表圣灵降临节。有两个古老版本的《小红帽》提到，故事正好发生在圣灵降临节当天，还有一个版本称，小红帽是在圣灵降临节出生的。[68]如果按照第一种说法，那么小女孩身穿红色就是再寻常不过的事情了，因为红色本来就是属于圣灵的色彩。按照第二种说法，我们也可以猜测，或许她一生下来就许愿给了圣灵，寻求圣灵的庇护，因此总是身穿红衣。按照这个思路，即便不涉及宗教历法，我们也能假设，这种红色具有驱邪避凶的保佑作用。按照欧洲的传统习俗，自远古时代以来，驱邪避凶一直是红色的主要功能之一。直到"二战"之前，在法国、德国和意大利的某些地区，人们常在儿童——包括男孩和女孩——身上系一条红布带，据说这能让他们逢凶化吉。[69]有时候连婴儿的摇篮也用红布带装饰。在神话传说、口耳相传的寓言故事和中世纪文学作品里，起到驱邪避凶作用的类似的红色衣物还有很多。例如许多传说故事里的矮人、地精、精灵和各种生活在森林里和地下世界的生物，无论善恶，都头戴红帽。还有日耳曼古代神话里著名的隐身衣（Tarnkappe），那是一件红色的连帽斗篷，一旦将它穿上就能隐去身形，或者变得刀枪不入。[70]《小红帽》里的红色帽子本应起到类似的作用，但至少在佩罗版本的故事里，它失去了护身的功能，小红帽尽管戴上了它，还是被狼吃掉了。

还有一些基于心理分析做出的解释，例如布鲁诺·贝特尔海姆（Bruno Bettelheim）在《童话的魅力》（*The Uses of Enchantment*）中进行的分析，但他的观点引起了更大的争议。[71]贝特尔海姆认为，红色有着强烈的性暗示，

小红帽并非幼童,而是一名青春少女,在她内心深处"渴望与狼上床",而狼则象征着"强壮而充满情欲的雄性形象"。狼将小红帽鲜血淋漓地吃掉,实际上隐喻少女的失身,小红帽失去的不是她的生命,而是她的贞洁。贝特尔海姆的这种解读被多次引用,但它却令历史学家困惑不已。并不是因为它有故意吸引眼球的嫌疑,而是因为它将今论古,脱离了故事诞生的时代背景。红色是从何时开始暗示性欲的?在弗洛伊德之前,这个问题本身是否有意义?这些都是值得深思的问题。诚然,从很久以前红色就能够象征肉体享乐和性交易,但对于心理分析而言,这与童话里的红色毫不相关。在童话里,红色象征的是少女怀春,是初次体验到的爱之悸动。而在《小红帽》原始版本诞生的中世纪,一直到夏尔·佩罗将其改编并出版的17世纪末,象征少女怀春的并不是红色,而是绿色,绿色才是属于初恋的色彩。[72] 如果心理分析理论真正与现实相符的话——我十分怀疑这一点——那么小红帽就应该变成小绿帽了。

还有最后一种假设,或许能够解释《小红帽》故事里的红色。但这种解释的前提是将红色视为黑白红三色体系中的一员,并且从符号学角度分析,而不是将它孤立看待。如同许多童话寓言故事一样,《小红帽》的故事也是围绕着黑白红三色构建起来的。在这个故事里,戴红帽的小姑娘拎着一罐白色的奶油,去送给身穿黑衣的外婆(外婆后来被黑色的狼替代了,但黑色这一点并没有改变)。在《白雪公主》里,身穿黑衣的王后送给白雪公主一个红色的毒苹果。在《乌鸦与狐狸》里,黑色的乌鸦站在树枝上,它嘴里叼着的白色奶酪掉进了红色狐狸口中。类似这样的故事还有无数,故事的主角各

色卡 ……

色卡诞生于 17 世纪末,到了 18 世纪开始流行起来,在很多领域得到使用。图中所示的是现存最古老的色卡图册之一,是用水彩绘制的,在每一个色系中展现了亮度、浓度、色调的变化。这本色卡图册共有七百三十二页,展示了五千多种不同色调。因为当时光谱刚被牛顿发现,尚未普及,所以这本图册中的色彩还是按照古老的亚里士多德色彩序列排列,再经过数百年来画家的修正和补充,其顺序为:白、(粉)、黄、(橙)、红、绿、蓝、(灰)、紫、(棕)、黑。

A. 布加尔特,《绘画艺术的颜色参考》,代尔夫特,1692 年。艾克斯,梅冉纳图书馆,1389 号手稿

不相同,人物关系千差万别,但其中出现的色彩无非就是黑白红这三种。当这三种色彩合起来形成一个体系之后,其叙事效果和象征意义变得更加强烈,远远超出将每一种色彩分离看待所具有的效果和意义。[73]

无论是在童话寓言、社会习俗还是其他领域里,孤立的红色都是不完整的,只有当它与一种或若干其他色彩搭配或对比时,红色才具有其全部的意义。

187 饱含争议的色彩

4...
危险的色彩?
18—21世纪

< 爱之红色……

与其他的野兽派画家一样,凡·东根也擅长运用红色,尤其擅长用红色表现女性。他笔下的红色总是充满诱惑,有时带有色情甚至是危险的感觉。

凯斯·凡·东根,《红色之吻》,1907年。私人藏品

17 世纪豪奢的宫廷生活令我们对那个时代产生了错误的印象。其实无论从物质角度还是思想精神角度看，17 世纪都是一个阴森的、凄惨的、人心惶惶的时代，至少对于欧洲大部分民众而言是如此。战争此起彼伏，饥荒四处肆虐，气象灾难频发，人们的平均寿命下降到非常低的水平。在法国的历史上，17 世纪被称为"大时代"，然而若要用一种色彩作为"大时代"的象征，那么并非凡尔赛宫的金色，而是悲苦民众的黑色。

　　相反，18 世纪则显得光明、辉煌、色彩丰富，而到了 19 世纪，世界的主色调又再次灰暗起来。从 18 世纪 20 年代起，18 世纪的"光明"不仅仅体现在思想启蒙上，在日常生活中也有所表现：居所的门窗变得更大；照明条件有所改善，所需费用也在降低。从这时起，人们能够更好地辨别各种色彩，也对色彩投入了更多的关注。此外，在化学方面，对染料的研究迅速进步，并取得了决定性的成果，促进了染色业和纺织业的发展。这对全社会都十分有益，尤其是中产阶级，从此他们也能像贵族一样使用色彩鲜艳纯正的纺织品。在各领域，尤其是服装和室内陈设方面，暗哑的深色系的地位都在下降，上个世纪流行的暗棕、黑绿和深紫红等色调不再受到欢迎。取而代之的则是各种明亮的浅色，欢快的"蜡笔"色，主要包括蓝色系、黄色系、粉色系和灰色系。

> 沃尔夫冈·阿玛多伊斯·莫扎特
　　现存的莫扎特肖像有很多，但没有几幅是写实的。例如这一幅，是在莫扎特去世多年后完成的，其画面元素是拼凑起来的。画家为莫扎特穿上了红衣，因为红色是莫扎特最喜爱的色彩。
　　芭芭拉·克拉芙特，《沃尔夫冈·阿玛多伊斯·莫扎特》，1818 年。
　　维也纳，音乐之友协会。

但这些新的潮流和变化对红色影响甚微。蓝色在 18 世纪大规模流行起来，而红色则恰恰相反。在过往的许多年里，蓝色与红色一直处于竞争关系，甚至往往被视为相互对立的两种色彩。而正是到了 18 世纪，蓝色彻底压倒了红色，成为欧洲人最偏爱的色彩。时至今日欧洲人依然最偏爱蓝色，而且远远领先于其他一切色彩；而红色的受欢迎程度在调查结果中不仅落后于蓝色，还落后于绿色。[1] 在近代西方社会，红色的衰落进程缓慢却无法逆转，而 18 世纪则是这一进程的起点。

粉色：红色系的边缘

尽管如此，如同其他一切色彩一样，科学与技术的进步对红色也是有益的。自牛顿发现光谱之后，人们能够借助物理学对色彩进行测量，借助化学对颜料和染料进行制造和复制。在语言中，用于指示每种色调的词语越来越精确，因此色彩逐渐失去了以往的神秘感。人与色彩的关系也在逐渐发生变化——不仅是科学家和艺术家，也包括哲学家、工匠和所有普通民众在内。人们的立场在改变，人们的理念在改变。有些争论了数个世纪的问题——纹章学规则、色彩伦理、色彩的符号象征意义——从此变得不那么尖锐了。一些全新的课题、全新的焦点登台亮相，例如深刻影响艺术和科学领域的色度学。每一种色彩都分化为更加细腻多变的色调供人们粉刷、染色、装饰和进行艺术创作。[2]

红色当然也处于这股浪潮之中，而在红色系中有一种此前一直不受关注的色调，从此获得了新的地位，获得了自己专有的名称，在某些场合下甚至被当作一种独立的色彩来看待，那就是粉色。粉色的流行在18世纪蓬帕杜夫人（Madame de Pompadour）的时代达到顶峰，而其端倪则早已显现。

自古罗马时代起，红色系内就已区分出众多色调。人们尽可能地为其中每一种色调命名，画家也尽力对每一种色调进行模仿。在普林尼时代，人们

在红色花岗岩和红色纺织品上能够区分出大约十五种不同的色调,相比之下在绿色系中他们只能对两三种色调命名,蓝色系也差不多。[3] 随着时间的推移,红色系中的某些色调逐渐独立出来,自成一体。首先是砖红色,我们已经用大量篇幅论述了,它在中世纪集红黄两色的负面意义于一身。然后是紫色,在很长一段时间里,人们都以为紫色是蓝色与黑色的混合,直到近代初期,牛顿发现光谱之前不久,人们才明白紫色是蓝色与红色的混合。时至今日还能看到,在两个特殊的场合下,紫色依然被视为"半黑色"或"亚黑色":一是天主教的礼拜仪式(等待期和忏悔弥撒用紫色,安魂弥撒和耶稣受难日用黑色);二是世俗社会的丧礼习惯(重丧服黑,轻丧服紫)。最后也是最重要的还是粉色,在很长时间里,粉色并没有自己的名称,它在色彩序列上的位置也游移不定。

在希腊语和拉丁语中,都没有任何专门用来表示粉色的形容词,尽管古希腊人和古罗马人在自然界中肯定有机会见到粉色的事物,例如粉色的花朵、粉色的岩石或者日出日落时的天空。按照诗人的说法,他们对这种色调是很欣赏的,但他们却无法定义它,更加无法为它命名。此外,粉色在色彩序列

> 粉色的温馨与阴柔 ……

作为一名高产的画家,弗朗索瓦·布歇(François Boucher)涉及了各式各样的题材。他非常能够代表路易十五时代的法国艺术风格:明亮鲜嫩的蜡笔色调、细腻的灰色、非常浅的蓝色以及大量的白色、粉色和肉红色。布歇是表现女性阴柔形象的大师。

弗朗索瓦·布歇,《被宠坏的孩子》,约 1740 年。
德国卡尔斯鲁厄,州立美术馆

195 危险的色彩?

上应该处于什么位置呢？白色与黄色之间？还是白色与红色之间？当然，在拉丁语中存在 roseus 这个形容词，源自名词 rosa（玫瑰花），但它与 rose（粉色）只是形似而已，它的含义并不是粉色，而是"亮红""朱红""非常美丽的红色"。它经常用来形容女性使用的脂粉，以及用虫胭脂染色的织物。[4] 同样，在荷马的著名诗句中，用"玫瑰色的手指"形容黎明，但他所指的并不是花朵，也不是现代意义上的粉色，而仅仅是日出时偶尔反射出的亮红色光芒而已。[5] 而且，古罗马时代并没有粉色的玫瑰花，只有红玫瑰和白玫瑰，还有少数是黄玫瑰。[6]

无论在自然、绘画还是染色领域，古罗马时代都没有一个专门的词语用来表示粉色。与之最相近的拉丁语单词应该是 pallidus（苍白的），但这个词的含义多变而不明确。[7]

到了中世纪，人们崇尚的是纯正鲜艳的色彩，对粉色依然不大重视。在植物和纺织品上，粉色的确是存在的，但与古罗马相比，它对中世纪人更加没有吸引力，也没有自己的名称。在中古拉丁语中，roseus 及其同源双式词 rosaceus 表示的依然是"朱红色"，主要用来形容面颊、嘴唇和脂粉。在古法语和中古法语里，也存在形容词 rose（有时词形为 rosé），但这个词很少使用。人们偶尔用它来描写月色或者皮革和织物被染上的颜色，还有某些动物的皮毛。它的含义并不是真正的"粉色"，而更近似"苍白""米色"或"淡黄"。[8]

第一个转折点发生在 14 世纪末到 15 世纪初，那时威尼斯商人开始定期从亚洲进口一种此前一直不大受欢迎的染料：巴西苏木（brasileum）。巴西苏木是一种比较珍贵的树种，原本产自印度南部和苏门答腊岛，其染色效果

男童与粉色……

在 18 世纪的童装方面,粉色绝不是女孩子的专利。许多男孩也穿粉色衣服,直到 19 世纪依然如此。这幅画里的男童是未来的路易十六,这是他十岁时的画像。

莫里斯·康坦·德·拉·图尔,《男童像》,彩色粉笔画,1765 年。巴黎,卢浮宫

是众所周知的。但人们认为它染出来的颜色不够持久,所以大染坊一直不用这种染料。但是到了 1380—1400 年前后,意大利的工匠发明了新的媒染剂,令巴西苏木的染色效果更加持久,而且在织物上产生了前所未见的染色效果,那才是真正的粉色。这种织物迅速流行起来。在王侯贵族中,许多男性都渴望穿上富有异国情调的粉色衣服,人们认为这种色彩精致而神秘。粉色的时尚起源于意大利,不仅涉及服装和纺织品,也影响到绘画创作。在法国的宫廷里,这种时尚是由贝里公爵让(Jean de Berry)引领起来的。他是著名的

艺术资助人，爱好所谓的"当代艺术"。很快，画家从染色工匠那里学会了粉色的调配方法，将染料转化为颜料，为他们的调色板增添了新的色调。[9]

但有一个问题始终存在：既然这种高雅的色调已经受到整个欧洲的欢迎和欣赏，那么应该如何为它命名？无论是在拉丁语还是在当时的各种欧洲语言里，都还没有任何词语专门用来表示这种色调。阿拉伯语里也没有，波斯语里或许有……最后人们选择了威尼斯方言和托斯卡纳方言里已经存在的一个词语：incarnato。在此之前，这个词是专门用来形容面部肤色的，但从这时起，它覆盖了粉色系内的一切色调，并且被翻译到大部分欧洲语言之中。例如在法语里，这个词被译为incarnat，作为色彩术语使用，出现于1400—1420年；在西班牙语中则是encarnado，出现于同一时期；在英语里则是carnation，出现时间要晚几十年。只有德语未曾引进这个单词。[10]

这种新色彩终于拥有了名字，但它在色彩序列中应该位居何处呢？当时的主流依然是亚里士多德的色彩序列——直到1666年牛顿发现光谱为止。这个色彩序列将白色与黑色置于两端，中间依次为黄、红、绿、蓝、紫。粉色应该放在哪里？若按我们今天的观念，粉色是白色与红色的混合，那么应该将它置于白色与红色之间，但那个位置已经被黄色占据了。而这一点不仅是画家和染色工匠的共识，也是所有论述色彩的作家的共识。例如在1500年前后，让·罗贝泰（Jean Robertet）写下一篇题为《色彩博览》（*L'Exposition des couleurs*）的诗歌，其中有一个四行连句是专门描写黄色的：

黄色：我由红色和白色组成，

我的颜色容易令人忧虑；

但陷入幸福爱情的人总是无忧无虑，

所以他们适合穿着黄色的衣服。[11]

可见，白色与红色之间的位置已经被占了，那么新出现的粉色怎么办呢？唯一的解决办法，是将粉色视为黄色系内的一种特殊色调。事实上，在15—17世纪的欧洲，人们正是这样认为的。所有的词典、色卡图册、技术手册，都称粉色是黄色系，而不是红色系内的色调之一。[12] 至于法语单词 rose（粉色的），直到18世纪中叶才作为颜色的形容词出现在词典里。狄德罗和达朗贝尔主编的《百科全书》(*L'Encyclopédie*) 首次收录了这个单词，但《法兰西学院词典》直到1835年的第六版才将它收录进去。

与此同时，欧洲人在南美发现了大量生长的巴西苏木，而且其染色效果比亚洲的同种树木还要好得多。于是这种树木被大量采伐，以至于发现这种树木的南美国家最终被命名为巴西。尽管需要横渡大西洋才能运往欧洲，但南美巴西苏木染料的价格并不算昂贵，因为在南美洲采伐森林的工作都是由奴隶完成的。从这时起，粉色的时尚开始腾飞。这种新时尚在18世纪中叶达到顶峰，那时欧洲的富裕阶层开始追求"蜡笔"色调、中间色调和各种新色调，以将自己区分于中产阶级。而中产阶级则刚刚触及那些鲜艳纯正的色调，因为那些色调以往由于价格昂贵和限奢法令等原因是他们无法获取的。

在法国，路易十五统治的时代，蓬帕杜夫人引领了室内装潢和家居陈

蓬帕杜侯爵夫人……

蓬帕杜夫人喜爱粉色，她在18世纪中叶的法国宫廷里引领了粉色的时尚潮流

弗朗索瓦·休伯特·德鲁埃，《让娜-安托瓦内特·普瓦松，蓬帕杜侯爵夫人像》，约1760年。尚蒂利，孔德博物馆

设方面的粉色时尚。她最喜欢粉色和天蓝色，并将它们搭配在一起，于是这两种色调的搭配迅速风行于整个欧洲。在服装方面，男性与女性一样爱穿粉色，那时的粉色绝没有打上女性化的标签。到了这个时候，人们终于明白粉色是红色与白色的混合，而不是黄色系内的某种特殊色调。所以，现代的粉色可以说是诞生于18世纪中叶的。它在法语里获得了一个新的名称，这个名称不像原来的 incarnat 那样，源自面部的肤色，而是源自玫瑰这种花朵。rose 这个词从阴性名词变成了阳性，其含义也从"玫瑰花"引申成了"粉色"。事实上，在过去的几十年里，植物学家和园艺师们成功地培育出越来越多的

粉色的花朵……

粉色的花朵并非只有玫瑰而已,其他花卉中也有粉色的品种,尤其是牡丹。

皮埃尔·约瑟夫·雷杜德,《插满鲜花的花瓶》,19世纪初。鲁昂美术馆

玫瑰品种,在古代和中世纪从未出现过的粉色玫瑰也十分常见了。但是,这些变化的进程是非常缓慢的。在法语里,rose 作为色彩名词和形容词的用法直到 19 世纪才最终确定下来。西班牙语(rosa)、葡萄牙语(cor-de-rosa)和德语(rosa)的情况也差不多。至于英语的 pink 一词,在很长时间里专门用来表示用巴西苏木提取出来的染料,后来直到相当晚的时候,才表示用这种染料染出来的色彩。[13]

给婴儿穿粉色和天蓝色衣服的习惯并不是从 18 世纪开始的。这种习惯似

兄妹们……

在17世纪40年代,要想区分男孩和女孩,只能看衣服的款式了。这幅画里的男孩子不仅穿了粉色衣服,头发也比女孩更长。

乔治·罗姆尼工作室,临摹的范戴克作品《伍拉斯顿·怀特家的孩子们》,约1780年。奥姆斯比(约克郡),奥姆斯比市政厅

蓝衣女童……

在 1900 年前后,女孩子并不是从头到脚裹在粉色里的,无论男孩还是女孩,都常穿蓝色衣服。

玛丽·斯蒂文森·卡萨特,《玛戈特头部速写》,彩色铅笔速写,约 1890 年。芝加哥,沙利文收藏馆

乎起源于 19 世纪的英美国家,而且并非像某些书里所写那样,是为了祈求圣母的保佑。这种习惯最初是在新教国家诞生的,然后慢慢地扩张到整个西方社会。此外,在很长时间里,衣服的颜色与婴儿的性别也没有什么对应关系。无论是男婴还是女婴,穿上粉色和蓝色都很合适。男婴穿粉衣的频率似乎还高于穿蓝衣,我们能从"一战"之前上流社会的人物画像中找到不少例证。[14] 无论如何,给婴儿穿粉衣的习俗只在宫廷、贵族和大资产阶级中流行。在其他阶层里,婴儿几乎总是穿白衣的。要等到 20 世纪 30 年代,可以反复用沸水洗涤而不褪色的纺织品出现,给婴儿穿粉色和天蓝色衣服的习惯才普及开

来，首先是在美国，然后传播到欧洲。在这个时期，人们才开始用衣服颜色区分婴儿的性别：女婴穿粉衣，男婴穿蓝衣。粉色作为红色的一种衍生色，在古代曾经蕴含的代表战斗和狩猎的雄性气概已经消失殆尽了。从此粉色从本质上变得阴柔起来，尽管它在18世纪还可以是阳刚的。从20世纪70年代开始，著名的芭比娃娃在女性儿童玩具中占据了越来越大的市场份额，也在粉色的女性化方面起到了非常大的推动作用。那种阳刚的粉色是值得我们怀念的。[15]

脂粉与社交

我们暂时抛开粉色,回到红色的课题上。上文中已经讲过,在18世纪上层人士的衣着方面,无论是男装还是女装,红色都不是那么流行。尽管如此,它并未完全消失,在18世纪80年代似乎还经历了一次短暂的复兴,首先在英国,然后传播到法国和意大利。相反,在农民的衣着方面,红色的浪潮几乎从未消退过。在整个18世纪,全欧洲的乡村中,人们都爱在节日身穿红衣。

在宫廷里,红色主要出现在人们的面部。与以往任何时候相比,甚至包括罗马帝国末期最颓废堕落的时期在内,18世纪宫廷里使用的化妆品和美容用品都更丰富。无论男女,都在脸上敷一层铅白,然后在嘴唇和颧颊涂上红色的朱砂,尽管这两种化妆品都十分不利于健康。铅白是一种含铅的白色颜料,其毒性当时刚刚为人所知。但人们对外表的注重超过了对危险的担忧,所以用量并未有所减少。人们将它制成乳膏或粉末,敷在脸上和脖子上——对女性而言,还要敷在肩上、手臂上和胸部。当时的宫廷贵族追求的肤色是白中之白,以便区分于古铜色皮肤的农民,也区分于生活在乡间、经常在户外活动而面色红润的外省小贵族。宫廷贵族的脸色越苍白越好,如果敷上铅白还不够,他们还会服用砒霜制成的药片。砒霜的毒性极强,但在剂量非常低的情况下具有去除色素、令肤色变透明的效果,以至于显露出皮肤之下的

蓝紫色静脉，这就是所谓"蓝血贵族"的由来。如有需要，他们还用一种微带蓝色的胭脂抹在前额和太阳穴处，以加强"蓝血"的效果。从17世纪下半叶到18世纪上半叶，这样的面容是最令人羡慕、最能体现贵族特征的。许多人，无论男女，都在用生命追求皮肤的美白，事实上，从1720年到1760年，因铅中毒或砒霜中毒而死亡的案例比比皆是。

对"蓝血"的这种追求似乎是在中世纪末到近代之初，诞生于西班牙的。对于西班牙贵族而言，这不仅是为了区分于农民和乡间小贵族，也为了区分于伊比利亚半岛上大量存在的摩尔人后裔。白中带蓝的肤色能够证明他们血统纯正，证明他们的家族拥有悠久的历史。随后，这种"蓝血"时尚从西班牙传播到法国和英国，然后又蔓延到德国和整个北欧，大约在1750年前后达到巅峰。[16]那时的贵族全都"面色如月"，前额和太阳穴上青筋毕露，并且将一切不完美和衰老的迹象都用厚厚的铅白涂层遮盖起来。有时候他们看起来就像是古希腊和古罗马的大理石雕像。不仅如此，他们还在嘴唇和颧颊上涂抹红色的胭脂。

这些红色胭脂同样是有危害的，通常由红铅（四氧化三铅）或朱砂加上蜂蜡、羊脂或植物油制成。上流社会广泛使用这些胭脂，以至于"红色"与

> 乡间的节日和时尚 ……

在18世纪中叶，当上流社会追捧细腻轻盈的蜡笔色调时，底层人民则热爱鲜艳亮泽的色彩，因为这些色彩以往只属于精英阶层。尤其是女性，在节庆的日子里她们特别爱穿色彩缤纷的长裙。

克里斯蒂安·威廉·恩斯特·迪特里希，《捉迷藏游戏》，1750年。私人藏品

207　危险的色彩？

"胭脂"最后成了同义词。这样的现象在现代语言里依然没有消失：当一位女士说她要去"补一点红色"时，大家都明白她所说的是要抹一点口红。在18世纪，不仅是女性，当男性外出时，也会随身携带一个小化妆盒，里面装着铅粉、胭脂、镜子和刷子，而且人们可以毫不拘束地当众补妆。在法国的宫廷里，几乎每个人都把嘴唇和面颊涂成红色，而且红色的饱和度越高越好。红色的深浅可以有变化，取决于当时流行的时尚或者是这个人的阶层地位。通常来讲，地位越高，红色就越鲜艳。于是，用于美容化妆的这种红色成为宫廷生活的象征，当某位贵族离开宫廷回到自己的封地时，人们委婉地称他"告别红尘"，而其他人立刻就能明白这是什么意思。欧洲其他国家的宫廷大多模仿凡尔赛的这种时尚，但也有例外：当年轻的玛丽 – 安托瓦内特（Marie-Antoinette，路易十六的王后）于1770年离开维也纳，来到凡尔赛宫时，被一张张"浓妆艳抹的面孔"吓坏了，并立刻写信将她的遭遇告诉自己的母亲。其实，在1770年的法国宫廷里，对脂粉的使用已经有所收敛了。

除了白色的铅粉和红色的胭脂以外，人们还常在面部贴上黑色的假痣。那通常是一小块丝绸或天鹅绒，剪成圆点、星星、月亮或太阳的形状，然后用胶水贴在脸上，以吸引他人的注意或衬托皮肤的白皙。贴在不同位置的假痣有不同的名字：眼角的叫作"杀手"，面颊正中的叫作"情人"，嘴唇附近的叫作"欢快"，下巴上的叫作"低调"，脖子或胸部的叫作"慷慨"。18世纪的宫廷贵族，生活在一个类似舞台的环境里，对完美外表的过度追求成为他们的一种执念。当然，从18世纪中叶起，有越来越多的人——包括男女——都认为浓妆艳抹是不得体的、滑稽可笑的。但直到几十年后，这股潮流才真

三位待嫁的少女 ……

这幅画里的三姐妹身穿白裙,醉心于缝纫,是典型的待嫁少女的形象。她们白皙的肌肤凸显了"蓝血",即贵族的高贵出身。而她们颧颊上的红色胭脂,则是宫廷生活的一种标志。

约书亚·雷诺兹,《沃尔德格雷夫家的三姐妹》,1780年。爱丁堡,苏格兰国家美术馆

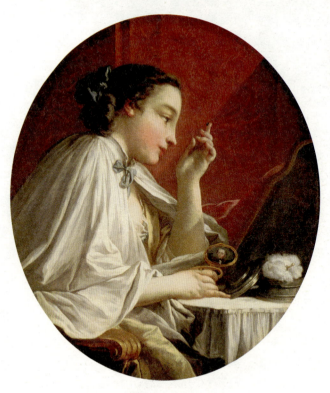

脂粉与化妆品 ……

上流社会对女性的要求,是面部、颈部、胸部和手臂要尽可能地白。与之形成反差的是颧颊要涂得很红,然后在某些地方点缀一些黑色的假痣。

弗朗索瓦·布歇,《女子梳妆图》,约 1760 年。私人藏品

正地消退下去,首先是在德国和北欧国家,然后才是天主教各国。尽管如此,口红和腮红并未就此消失无踪。在 1780 年前后的巴黎,还能见到不少口红和胭脂的广告,例如位于塞纳河左岸西索路的杜波松商铺,出售名为"王后红"的胭脂,另一家名叫拉图尔的商铺,出售"纯植物成分制造"的无毒性口红,而且"结合了玫瑰的香氛和最闪亮的色泽,并有各种色调可供选择"。[17]

随后,新古典主义审美成为主流,加上大革命的爆发和拿破仑发动的战争,上流社会发生了翻天覆地的改变,浓妆艳抹的时尚成为历史。这种时尚并未绝迹,而是在 19 世纪慢慢消退下去。与此同时,较为朴素的淡妆成为主流,

妓女的红色世界 ……

亨利·德·图卢兹 – 洛特雷克,《在磨坊街的沙龙里》,1894—1895 年。阿尔比,图卢兹 – 洛特雷克博物馆

巴黎的妓院 ……

博里斯·德米特里耶维奇·格里戈里耶夫,《请进!》,1913 年。莫斯科,普希金博物馆

而且也更加适应 19 世纪新的照明条件和新的社会规则。只有妓女和某些企图哗众取宠的女人还继续在脸上涂抹过量的红色。有几位画家留下的名作可以作为例证,包括马奈(Manet)、图卢兹 – 洛特雷克(Toulouse-Lautrec)、凡·东根(Van Dongen)、莫迪利亚尼(Modigliani)、奥托·迪克斯(Otto Dix)等人的作品。

轻骑兵嫖娼图……

这个场景并非发生在巴黎,而是在鹿特丹一条声名狼藉的街道上。画面里的国旗是荷兰国旗。

凯斯·凡·东根,《轻骑兵》又名《鹿特丹红灯区》,1907 年。私人藏品

 良家妇女的妆容更加朴素低调,但她们并未抛弃口红。事实上,在"一战"之后,口红逐渐普及到民间,并且成为一种真正的大众消费品。也正是从这时起,口红使用了一种带有旋转装置的圆管包装,并且分化出无穷无尽的不同色调。制造商给每一种色调取名,而这些名字与颜色本身的关系越来越小。以往使用的都是洋红、石榴红、樱桃红、朱砂红、鸡冠红这样的词语,再加上深、浅、亚光、亮光之类的形容词修饰,就足以为口红的颜色命名了。现在,口红的名字必须富有诗意,令人念念不忘、浮想联翩,但往往与颜色毫不相关:清晨的牡丹、哈德良堡的美人、圣约翰之夜、歌剧院的盛会等。各大口

口红……

从古代到 21 世纪，每个时代的女性都乐此不疲地将嘴唇涂成红色。根据文化传统、时代背景、社会阶层以及流行趋势的不同，口红的颜色经历了多次变化：古罗马的口红颜色偏紫偏黑，中世纪的口红颜色柔和浅淡，18 世纪的口红颜色鲜艳浓烈，如今的口红颜色则是千差万别。

弗朗齐歇克·库普卡，《口红》，1908 年。巴黎，国立现代艺术博物馆

红品牌竞相发挥创造力，想方设法用更丰富的色调、更高质量的产品以及更新颖的名字吸引女性用户。与此同时，为了做广告并起到导购作用，他们还推出了大量口红色卡目录。这些色卡目录可以称得上是真正的红色百科全书，其中色调之全面、丰富超过了任何其他领域的任何其他色彩。1927 年或许是

口红制造业的一个关键转折点，在这一年，法国化学家保罗·博德克鲁（Paul Baudecroux）发明了一种以伊红（四溴荧光素）为原料制造的口红。这种口红的效果特别持久，号称"即使接吻也不掉色"。于是这种口红被命名为"红唇之吻"（Rouge baiser），在市场上取得了巨大的成功，一直流行到20世纪50年代末。一代巨星娜塔莉·伍德（Natalie Wood）和奥黛丽·赫本（Audrey Hepburn）都是这种口红的忠实用户。这个时代过去之后，纹理更加细腻轻柔、不那么厚重的口红逐渐流行起来，但"红唇之吻"这个传奇的名字保留了下来，成为一面旗帜，如今它已经是一个完整的化妆品系列的品牌。

从19世纪开始，男性不再用红色妆点面部了（除了小丑和某些演员之外），而且在他们的服装上，红色也越来越罕见。大体上讲，随着时间的流逝，红色变得越来越女性化。在1915年春天，法国军队换掉了著名的"红裤子"[18]，自古以来红色之中包含的男子气概和战斗精神就此消失殆尽了。战神玛斯将红色拱手让给了爱神维纳斯。尽管红色离男性越来越远，但女性一如既往地喜爱它。对女性而言，红色依然是一种优雅的、上档次的色彩，尽管它未必适合一切场合和一切年龄段，至少在上流社会是这样。马塞尔·普鲁斯特在色彩方面十分敏感，他在《女囚》（《追忆似水年华》第五卷）的一个著名段落中给我们留下了这方面的例证。主人公当时爱着年轻的阿尔贝蒂娜，费尽心机地为她定做漂亮的衣装。但他不清楚这位年轻姑娘是否适合穿着红色，于是主人公向德·盖尔芒特公爵夫人请教，因为他欣赏这位夫人的衣着品位，而且曾对她有过或多或少的倾慕之情：

红裤子 ……

在1914年夏天，当法国步兵登上"一战"战场时，他们的军装与1870年的先辈相比几乎没有什么不同。这套军装沉重而行动不便，最大的缺点是过于醒目。在1914年秋天的战场上，法军的红裤子成为德军射击的靶子，为法军带来了大量伤亡。

法军战俘乘火车到达德国（1914年底）。着色明信片

不过，我也只能一点一滴地从德·盖尔芒特夫人那儿获得我所需要的有关衣着的有用的指点，以便让人尽着年轻姑娘合适的范围，给阿尔贝蒂娜裁剪同样款式的衣装。

"比如说，夫人，上回您先在圣德费尔特府上吃晚饭，然后去德·盖尔芒特亲王夫人府邸的时候，穿一身红色的长裙，配一双红鞋子，那真是绝了，看上去就像是一朵嫣红嫣红的花儿，一颗火红透亮的宝石，那是叫什么料子来着？年轻姑娘也能穿吗？"

公爵夫人布满倦意的脸，顿时变得容光焕发了，这种表情正是以前斯万恭维洛姆亲王夫人时那位亲王夫人脸上有过的表情；她笑出了眼泪，用一种揶揄、探询、欣喜的眼神瞧着德·布雷奥代先生，那位每逢这种场合必到的先生，此刻从单片眼镜后面漾起一阵笑意，好像是对于在他看来全然由年轻人强自克制住的感官上的狂热所引起的这种理智上的昏乱表示宽容。公爵夫人的神气则像是在说："他这是怎么啦？他准是疯了。"随后，她转过脸来温存地对我说："我不知道我那天到底是像颗宝石，还是像朵花儿，不过我倒还记得，我是有件红裙子，是用适合那个季节穿的红色绸缎料子做的。年轻姑娘如果真要穿，也未尝不可，不过您告诉过我，您的那位姑娘晚上从不出门。可这长裙是晚礼服，平时白天出客是不能穿的。"[19]

这个段落中的信息很有指导作用，但略显陈旧了。其中提到的"在圣德费尔特府上吃晚饭"发生在"一战"之前，那时上流社会的女性通常在下午

共和国的标志 ……

法兰西第一共和国使用了多个标志象征,在这张海报上还不是全部。我们可以辨认出红色弗里吉亚帽和钉在上面的三色帽徽,"共和国统一不容分裂""自由、平等、博爱"的标语以及代表法兰西的三色旗。这里没有出现的标志包括束棒、长矛,最重要的是高卢雄鸡,它象征着民众的警觉之心。

彩色印刷海报,1792 年

拜访别人，而她们白天穿的衣服与盛大晚宴时穿的是不同的。到了"一战"之后，人们的习惯迅速发生改变。在所谓的"疯狂年代"（1920—1929年），从前的衣着规则彻底被人遗忘。到了20世纪60年代，人类的躯体从一切束缚和禁忌中解脱出来，也包括色彩方面的禁忌在内。如今，任何一名女性，无论年龄、社会阶层、职业和周围环境，只要她乐意，就能穿上红衣。只有在某些非常特殊的场合——例如葬礼——才需要在衣着方面注意避开红色。[20]

革命的红旗与红帽

从18世纪末开始，红色具有了一层新的象征意义。在随后的几十年中，这层含义逐渐超过了其他一切象征意义，成为红色最主要的内涵，那就是代表政治的红色。这种红色诞生于法国大革命期间，在19世纪欧洲此起彼伏的社会斗争中壮大起来，到了20世纪扩展到全球，几乎成为红色唯一的符号象征意义。在很多领域，"红色"与"社会主义""共产主义""革命派"等成为某种意义上的近义词。在历史上，从未有任何一种色彩与一种意识形态潮流产生过如此密切的联系。即使在古罗马和中世纪前期的拜占庭帝国，当蓝绿两党相争时，政治意义也未曾占据蓝绿两色的全部内涵。

红色与革命之间的这种关联，起源于两件纺织品：一件是红色无边软帽，在法国大革命中，革命群众戴着这样的帽子奋起反抗国王、贵族和教士等特权阶级；另一件是一面红旗，在1791年7月，战神广场（Champ-de-Mars）爆发了屠杀事件，遇难者的鲜血染红了这面旗帜，令它从此成为革命的象征。这两件物品的历史值得我们去回顾一下，首先从红旗开始。[21]

在旧制度时代，红旗完全没有造反和暴力的象征意义。相反，在法国和其他欧洲国家，红旗只是一种与社会秩序相关的信号而已。人们用它对民众发出危险的警示，在人群聚集时，红旗能起到疏散人群的作用。到了18世

纪80年代，人群聚集事件越来越多，为控制局势，当局出台了一系列禁止集会的法令。这些法令的内容均与红旗相关，包括最后的戒严令在内。[22] 于是，在法国，自1789年10月起，国民制宪议会（l'Assemblée constituante）宣布，当发生骚乱时，当局应"在市政厅的主要窗口、各街道和十字路口悬挂红旗"。而当红旗被挂出时，"一切集会活动都被视为犯罪，必须遭到强制驱散"。[23] 以往起到援救警示作用的这面红旗，从这时起变成了一种威胁恐吓的标志。

到了两年之后的1791年7月17日，红旗的历史又发生了巨大的转折。路易十六企图出逃却失败，在瓦雷纳（Varennes）被拦截并被押回巴黎。人们在战神广场举行集会，进行"共和请愿"，要求废除路易十六的王位。大量巴黎人前来在请愿书上签名，战神广场上聚集的人越来越多，人们越来越激动，有演变为骚乱的迹象，公共秩序受到了威胁。巴黎市长巴伊（Bailly）急忙命人悬挂红旗，但未等人群疏散开来，也未曾发出警告，国民卫队便向群众开枪。此次事件造成约五十人死亡，这些人被誉为"大革命殉难烈士"。"被烈士鲜血染红"的这面红旗，经历了价值观上的某种反转甚至是反讽，成为人民起义的标志，用来反对一切专制暴政。

从此以后，每当民众上街游行、示威起义，或者认为革命成果受到威胁时，都会竖起红旗。这面红旗成为起义者的标志，其象征力量在整个19世纪不断加强。而在1791年，与之呼应的还有一顶红色无边软帽，它属于"无套裤汉"和最极端的爱国主义者，也被称为"弗里吉亚帽"或"自由之帽"。

早在两年前，这顶红帽子就已经登上了政治舞台。它出现于1789年，到了第二年春天渐渐流行起来。在1790年7月14日，纪念攻占巴士底狱一周

年之际，人们为象征自由与共和的玛丽安娜像戴上了这顶红帽。很快，它变成了革命派中极端分子的一种衣着标志。它象征着自由，无论男女，戴上它都意味着不愿再做臣民，而要成为公民。到了1791年，红帽子成为"无套裤汉"制服的一部分。在1792年6月20日巴黎爆发示威游行时，占领了杜伊勒里宫的示威群众迫使路易十六将红帽子戴在头上。随后的几天里，《巴黎革命报》（*Révolutions de Paris*）将这顶红帽描写为"解放一切奴役身份，反对一切专制统治的标志"。

在1792年9月，法国的君主制度被废除后，这顶红帽随处可见。不仅是自由女神玛丽安娜的坐像和立像头戴红帽，人们还用它来装饰各种旗帜、束棒和长矛的顶端、象征自由的三角形图案、象征正义的天平横梁等。这顶红帽还出现在大多数官方文件和官方证券上，例如指券（译者注：1789—1796年法国国民议会发行的一种以国家财产为担保的有价证券，后被当作货币使用）的正中央就印着这顶红帽，还搭配了其他一些象征自由平等的标志物。到了1793年，国民公会召开会议时，属于巴黎地区的委员每人头上必定戴有一顶饰以蓝白红三色帽徽的红帽子。在大革命时期出生的婴儿，有不少被父母取名为波奈（Bonnet，法语：无边软帽）；在法国，还有许多村镇以圣波奈（Saint-Bonnet）为名，因为克莱蒙（Clermont）曾经有一位名叫波奈的主教。而到了大革命时期，这些村镇往往改名为红色波奈（Bonnet-Rouge）、自由波奈（Bonnet-Libre）、新波奈（Bonnet-Nouveau）之类。

这顶红帽或许是"最为充满革命意义的象征物"[24]，但它并不是无中生有诞生的。在1789年之前，1775—1783年的美国独立运动期间，它就出现了

从白旗到三色旗 ……

通过这幅画，画家莱昂·科涅（Léon Cogniet）的意图是纪念 1830 年 7 月 27 日、28 日、29 日三天的革命事件，并且向人们展示法兰西王国原本的白旗演变为共和国三色旗的过程。白旗的一边被撕破了，显露出天空的蓝色；而另一边被革命者的鲜血染成了红色。

莱昂·科涅，《法兰西国旗的寓意》，版画，1826—1830 年。巴黎，法国国立图书馆，版画及照片陈列馆

传单和宣传画册的图片上，并且成为象征自由的首要标志物。如同许多其他外来的象征符号、格言口号、习俗惯例一样，法国革命者并不是红帽子的发明者，而是继承了它，发扬了它，令它具有更丰富的意义和用途。但美国革命者也不是它的发明者。在 16—18 世纪的许多绘画手册、纹章学著作、格

言集锦之类的书刊里,都将红色无边软帽视为自由的象征。其中最著名、最权威的一本是切萨雷·里帕(Cesare Ripa)所著的《图像学》(*Iconologia*)。该书于1593年首次在罗马出版,流传最广的则是1603年版,配有大量图片,并且被翻译成所有欧洲语言。[25] 按照该书的说法,头戴无边软帽的自由女神像很早就在浮雕作品和版画作品中出现了,然后又出现在纪念章、徽章和钱币之上。在法国大革命的前夕,其象征自由的寓意对民众而言早已不是新鲜事物了。[26]

16—17世纪的学者和画家将无边软帽称为"弗里吉亚帽",并且认为,当古罗马的奴隶经过抗争得到解放时,他们头上所戴的就是这顶帽子。从历史角度讲,这种说法并非是空穴来风。弗里吉亚是小亚细亚的一个地区,在公元前2世纪到公元前1世纪逐步被罗马人占领。但如今的研究表明,在古罗马的奴隶解放运动中,这顶帽子并未发挥很大作用,而且这顶帽子与弗里吉亚之间的联系即便存在也未尝紧密。但这并不重要,传说和象征意义总是比历史事实具有更强大的影响力。在传说中,弗里吉亚被征服后,成为古罗马专门蓄养奴隶的地区。当弗里吉亚的奴隶经过抗争得到解放时,他们重新戴上了世代相传的这顶"弗里吉亚帽"。那是一顶圆锥形的红色帽子,帽尖略微向前翻折。在法国大革命期间流传下来的图片资料中,我们能够观察到这顶红帽的变化:直到1790—1791年,它还仅仅是圆锥形而已,但随后越来越"弗里吉亚化",逐渐固定为帽尖向前倾斜翻折的形状。

我们有理由猜测,在1790—1792年间,令"无套裤汉"戴上这顶红帽的还有其他两个原因。一方面是为了纪念1675年在布列塔尼地区因反对柯尔

贝尔（Colbert）强行实施的多项税收措施而爆发的起义，因为布列塔尼内地的农民经常戴着这样一顶帽子。另一方面也更加重要的原因，是从18世纪中叶开始，苦役营里的囚犯都被强迫戴上红帽作为囚服的一部分，为了容易辨别他们的身份，也是对他们的一种羞辱。在法国大革命期间，国民公会并未废除苦役营，但废除了强迫苦役犯戴红帽的做法。

尽管红帽子非常流行，但在革命派内部也有不少反对者。在1792年春季，当红帽子普遍流行起来，流行到雅各宾俱乐部里时，巴黎市长、坚定的雅各宾派成员佩蒂翁（Pétion）对红帽子的流行发出谴责，认为它"专门用来吓唬老实人"。罗伯斯庇尔则声明，他既不倾向"红帽子"（"无套裤汉"与武装民众）也不倾向"红鞋跟"（贵族阶级）。这个声明非常有意思，它恰好能够说明，在政治领域，看似水火不容的两个极端却往往拥有相近相似的符号象征。尽管如此，国民公会依然对红帽子充满信心，并将红帽子作为国家形象的象征物之一。从1792年9月起，红帽子被刻在共和国印玺之上；到了1793年秋季，国民公会又下达指示，要求"将千步碑上的百合花替换为自由之帽"。相反，在督政府时期，戴红帽子的人就少了很多，到了执政府时期，红帽子完全退出了历史舞台。1802年，各省省长要求将公共建筑、雕塑、纪念碑上的所有自由之帽一律去除。

饱含政治意义的色彩

虽然红帽子退出了历史舞台，但红色的政治意义并未消失，甚至在随后的几十年里进一步得到扩大。这种饱含政治意义的红色起源于法国，于19世纪中叶蔓延到整个欧洲。又过了半个世纪之后，共产主义的影响与日俱增，并且将红色作为其标志性色彩传播到全球各地。这场运动为色彩的近现代历史带来了深远影响，让我们回顾一下其中的主要阶段。

在法国的拿破仑帝国时期，红旗不再像大革命时期那样引人注目了，但到了1830年的七月革命，红旗又登上前台。在七月王朝统治期间，人民暴动起义时都高举红旗，例如1831年的里昂纺织工人起义、1832年6月和1834年4月爆发的两次巴黎共和派起义。红旗飘扬在街垒的上空，象征着法国人民面对专制君主和一个日益保守反动的政府时，那颗永不屈服的斗争之心。在《悲惨世界》里，维克多·雨果用大量篇幅叙述了1832年6月，年迈的马白夫（Mabeuf）先生是如何在巴黎的街垒上牺牲的：

街垒发出一阵骇人的摧折破裂的声音。那面红旗倒了。这阵射击来得如此猛烈，如此密集，把那旗杆，就是说，把那辆公共马车的辕木尖扫断了。有些枪弹从墙壁上的突出面反射到街垒里，打伤了好几

个人……

"首先,"安灼拉说,"我们得把这面旗子竖起来。"他拾起了那面恰巧倒在他脚跟前的旗帜。他们听到外面有通条和枪管撞击的声音,军队又在上枪弹了。

安灼拉继续说:"这儿谁有胆量再把这面红旗插到街垒上去?"没有人回答。街垒分明成了再次射击的目标,到那上面去,干脆就是送命……

这时,安灼拉正重复他的号召,说:"没人愿去?"人们看见这老人出现在酒店门口……

他直向安灼拉走去,起义的人都怀着敬畏的心为他让出一条路,他从安灼拉手里夺过红旗,安灼拉也愣住了,往后退了一步,其他的人,谁也不敢阻挡他,谁也不敢搀扶他,这八十岁的老人,头颈颤颤巍巍,脚步踏踏实实,向街垒里那道石级,一步一步慢慢跨上去。当时的情景是那么庄严,那么伟大,以致在他四周的人都齐声喊道:"脱帽!"他每踏上一级,他那一头白发,干瘪的脸,高阔光秃满是皱纹的额头,凹陷的眼睛,愕然张着的嘴,举着旗帜的枯臂,都从黑暗步步伸向火炬的血光中,逐渐升高扩大,形象好不骇人。人们以为看见了九三年的阴灵,擎着恐怖时期的旗帜,从地下冉冉升起。

当他走上最高一级,当这战战兢兢而目空一切的鬼魂,面对一千二百个瞧不见的枪口,视死如归,舍身忘我,屹立在那堆木石灰土的顶上时,整个街垒都从黑暗中望见了一个无比崇高的超人形象。

所有的人都屏住了呼吸，只在奇迹出现时才会有那种沉寂。

老人在这沉寂中，挥动着那面红旗，喊道："革命万岁！共和万岁！博爱！平等和死亡！"[27]

到了1848年革命，驱逐国王路易－菲利普（Louis-Philippe）时，这面红旗又多了一层新的意义，它甚至差一点成为法国的国旗。1848年2月24日，巴黎的起义者挥舞着红旗，高喊着要求共和的口号。第二天，在巴黎市政厅里成立临时政府时，这面红旗也高挂在墙上。这时有一位起义者代表民众提出，用这面"象征着人民的苦难，代表着与过往一刀两断的决心"的红旗作为法国的国旗。当时在起义者内部，有两种关于共和的观念并存：一种是雅各宾派的"红色共和"，以彻底推翻旧制度，建立全新的社会秩序为目标，以免像1830年那样，被资产阶级窃取革命果实；另一种则是相对温和的"三色共和"，希望改革但不主张彻底颠覆社会秩序。但就在这时，担任临时政府成员和外交部长的诗人阿尔方斯·德·拉马丁（Alphonse de Lamartine）发表了一篇著名的演讲，扭转了舆论，令形势向着有利于三色旗的方向发展：

您给我们带来的这面红旗，是一面恐怖之旗……它从未离开战神广场，一直拖曳在人民的血泊里。而我们的三色旗已经以光荣、自由和祖国之名，插在了世界各地的土地上……三色旗是法兰西的旗帜，是我们战无不胜的军旗，它代表着我们的辉煌荣誉，我们一定要将它重新竖立在欧洲各国的最前列。[28]

拉马丁挽救三色旗……

这幅登场人物超过两百人的巨型油画,表现的是 1848 年革命期间最著名的一个场景(2 月 25 日)。当时一部分起义者要求用红旗作为新的法国国旗,但临时政府成员、诗人拉马丁拒绝了这一提议,并扭转了舆论,令形势向着有利于三色旗的方向发展。

亨利 – 费利克斯 – 艾曼纽·菲利伯托,《1848 年 2 月 25 日,拉马丁在市政厅拒绝红旗》,1848 年。巴黎,小宫博物馆

这是拉马丁事后记载下来的演讲内容，或多或少地对词句做了一些润色美化。尽管如此，他在那一天挽救了三色旗的功劳是无可置疑的。[29]

二十三年后的 1871 年，红旗再一次飘扬在巴黎的大街小巷，并且高挂在市政厅的门楣之上。但红色的巴黎公社起义还是被梯也尔（Thiers）和国民议会的凡尔赛军镇压了。从此以后，三色旗成为法定的法国国旗，而红旗则一直代表着不堪压迫而奋起反抗的人民。此外，在这个时候，红旗已经不仅仅属于法国，也飘扬在其他欧洲国家。

在 19 世纪中叶欧洲各地此起彼伏的工人起义中，红旗成为工人运动的标志，然后又成为工会和工人政党的标志，尤其是 1850 年起在多国涌现的社会主义政党。1848 年革命是民族主义和自由主义的，它给人们带来了巨大的希望。然而这巨大的希望最后变成了巨大的失望，于是这些对民族主义和自由主义感到失望的人也聚集到了红旗之下。所以，到了 19 世纪末，红旗下聚集了全欧洲所有的社会主义者和革命者。在 1889 年，5 月 1 日被确定为国际劳动节，从此每年的这一天，五大洲的劳动者都高举着红旗上街游行。

1917 年爆发的俄国十月革命，标志着一个新阶段的开始。夺取了俄国政权的布尔什维克党建立了以苏维埃政权为形式的无产阶级专政。红旗正是这个苏维埃政权的标志，后来又正式地成为苏联（苏维埃社会主义共和国联盟）的国旗。代表苏维埃的这面红旗上，起初写了几行俄文，后来改成了镰刀和锤子的图案，象征着工人与农民的联盟。[30] 从这时起，世界各地的工会、共产主义政党和共产主义政权几乎都采用饰以各种图案的红旗作为标志。例如在 1949 年，新生的中华人民共和国采用了饰以一大四小五星图案的红旗作为

请投共产党一票！ ……

在 1918 年 11 月战败后，德国将在翌年 1 月进行选举，各大政党在全国各地展开了猛烈的宣传攻势。这次选举将使德意志帝国变成一个议会制的民主政体。工人组织纷纷行动起来，力图通过这次选举将德国打造成一个苏维埃国家，如同布尔什维克党在俄罗斯所做的那样。

亚瑟·康勃夫，《请投共产党一票！》，1918 年。柏林，柏林美术馆

国旗。[31]

在世界各地，红旗依然是工人运动的标志，包括社会主义工人运动，[32] 也包括少数幻想将革命常态化并扩大到全球范围的极左团体。直到 1968 年的"五月风暴"我们才看到，红旗的地位受到了黑旗的挑战。在巴黎和其他一些地方，象征无政府主义和虚无主义的黑旗取代了红旗，飘扬在游行队伍和街垒的上空。

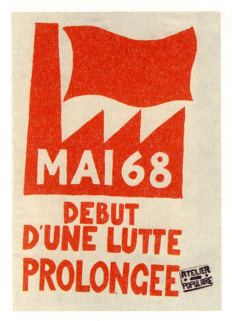

1968年5月的海报 ……

在"五月风暴"中，巴黎大部分的海报都是在国立高等美术学院和国立高等装饰艺术学院的工作室里设计并印刷出来的。这些海报采用了丝网模板印刷法，由罢工的报社工人印在报纸用纸上，并大量传播。对红色油墨的选择突出了"五月风暴"的革命性，而且与黑色相比，红色令这些海报具有更强大的表现主义力量。尽管如此，有不少所谓的"五月风暴"海报都是后来仿造的赝品。

巴黎，法国国立图书馆

在某些语言里，"红色"这个词，无论是作为形容词还是名词，都带上了一层强烈的政治意义。在法语里，从19世纪40年代起，一个"红色分子"意味着一个在政治和社会方面思想激进的人。后来从更宽泛的意义上讲，红色分子就意味着革命派。[33] 在19世纪末到整个20世纪的文学作品里，这种用法都很常见。同样，在报刊媒体上，常用"红色选举""红色郊区""红色市镇"来表示共产党在某地的选举中获胜，在某些反共媒体上，还出现了"红

红旗受到黑旗的挑战 ……

1968年"五月风暴"的一件大事,就是在传统的左派红旗之外,出现了更加激进的、代表无政府主义和虚无主义的黑旗。从此,代表革命的红色不再是最激进的色彩;此外,极左与极右这看似水火不容的两种倾向却不约而同地选择了黑色作为象征。

1968年5月13日的游行。摄影作品

祸"一词。在1981年,弗朗索瓦·密特朗(François Mitterrand)当选法国总统后,粉色作为红色的一种衍生色,成为代表法国社会党的色彩,于是"粉色郊区""粉色选举"这样的词语也相继出现。这与20世纪前十年的情况多少有些相似,当时红色代表社会党,而粉色则代表政治主张相对温和的激进党。[34](译者注:法国激进党虽然名为"激进",但其政治主张实际上比较温和,其路线一直在中间偏左、中间、中间偏右范围摇摆,当前是中间偏右联盟的成员之一。)

从国际层面上看,在20世纪下半叶,红色主要与苏联和中国等共产主义阵营国家相联系。例如在体育领域,东欧国家涌现了大批"红星"俱乐部,这是为了致敬自1918年起以红星作为徽标的苏联红军,而这些"红星"俱乐部大多数都拥有军队背景。

苏联政治宣传画

在苏联的宣传品中,红与黑是两大主流色彩。希特勒统治下的德国也使用这两种色彩作为主色,并且在红与黑之外增加了白色。戈培尔(Goebbels)认为白—红—黑三色是"代表雅利安种族力量的色彩"。

《追随列宁旗帜走向胜利》,苏联海报,1941 年

在出版领域,中国的"文化大革命"向全世界输出了大量的"红宝书",即分为三十三个专题的《毛主席语录》。"红宝书"是历史上发行量最大的书刊之一,在全球销售了九亿册,仅次于《圣经》。

在政治层面上,"红色"一词并非一直是温和的,它有时也代表了极端和暴力的政治主张。例如在柬埔寨,1975—1979 年掌握政权的"红色高棉"实施了血腥的统治,造成了超过三百万人死亡。还有德国的"红军派"(Rote Armee Fraktion),在 20 世纪 70 年代制造了多起恐怖袭击。再比如意大利的"红

色旅"（Brigate Rosse），1978 年 3 月，"红色旅"在罗马市中心绑架了阿尔多·莫罗（Aldo Moro）。莫罗是意大利天主教民主党领袖，曾两度出任意大利总理，"红色旅"在绑架了莫罗两个月后将其杀害。

 在长达一百五十多年的时间里，红色与左派和极左政党或政治团体之间的这种联系变得无比密切，使得红色原本具有的其他一切象征意义，例如童年、爱情、美貌、色情、权力、司法等，都只能退居幕后。红色与其说是一种色彩，还不如说变成了一种意识形态。就在前些年还依然如此，声称自己最喜爱的色彩是红色，就等于为自己打上"共产主义者"的标签。如今，随着苏联解体，意识形态之争日趋弱化，红色与政治之间的这种联系也不如以往那么紧密了。在各种色彩之中，绿色如今面临的局面与以往的红色差不多：如果一个人将绿色列为最喜爱的色彩，那他在别人眼中必然是拥护环境保护、清洁能源和有机农业的。[35]

 这是一种狭隘局限的标签化思维，歪曲了色彩的本质，抹杀了色彩原本具有的情感维度、文学维度、审美维度和梦幻维度，我们如何才能破除这种狭隘思维的桎梏呢？

国旗与信号

尽管在现代社会里，红旗与源自红旗的各种徽章标志大多具有政治意义，但除此之外，使用红色的徽章标志、符号信号还有很多，其用途也非常丰富。

我们首先来看看各国的国旗，国旗不仅能够挂在旗杆上飘扬在风中，也经常被印成图片，出现在印刷品或其他载体之上。这是我们习以为常的事情，但从实物到图片的变化其实是一个重大的转折。国旗本来是一块布料，被挂在旗杆的顶端，以便从远方能够辨别。如今却变成了一个图案，可以出现在任何材质的载体之上，供人从近处观看。这样的变化是何时发生，又是如何进行的？有哪些因素导致了这种从实物到象征性图案的变化？[36] 这些问题似乎从未有人提起，还有待历史学家的研究。大体上讲，我们对各国国旗历史的综合性研究还很不够，现在能够找到的只有针对某一国国旗的专题性研究成果，其质量也参差不齐。此外就是官方或半官方出版的世界各国国旗全集，完全不涉及这些国旗的历史变迁。我们还需要树立更高的目标，从材质、制度、社会、法律、政治、仪式、符号象征等所有角度去研究国旗的历史。这样的研究不是一个人能够完成的，它只能是集体智慧的结晶。[37]

就目前来讲，以现有的联合国组织成员国国旗全集为基础，我们对每一

欧洲各国的国旗……

在欧盟二十八国的国旗上,只使用了七种色彩而已:白、黑、红、绿、黄、蓝、橙。其中红色是使用率最高的,分为三种色调,出现在二十三面国旗之上(82%)。

斯特拉斯堡,欧洲议会总部

种色彩在各国国旗上出现的比例进行了统计。[38]

红色无疑占据了统治地位,在2016年大约二百个联合国认定的"独立"国家中,超过四分之三的国旗上都出现了红色(77%)。这个比例十分惊人。排在红色之后的是白色(58%)、绿色(40%)、蓝色(37%)、黄色(29%)和黑色(17%)。其他色彩则要罕见许多,有些甚至从未出现在国旗之上(例如灰色和粉色)。[39] 为什么红色在国旗上如此常见呢?如果说,因为红色包含的符号象征意义是最强烈的,这并没有错,但还远远不够。需要指出的是,尽管在当今世界,旗帜已经遍布全球无处不在,但如今我们使用的这个旗帜体系其实是欧洲人发明的。它建立在基督教时代欧洲人对色彩的认知和感受的基础上,直到相对较晚的年代才传播到世界其他地区。而

在欧洲，从旗帜体系向上追溯，其源头是纹章体系。诚然，从纹章到旗帜并非简单直接的演变关系。但不可否认的是，纹章学乃是旗帜学之母，而在纹章学的符号体系中，红色长期以来都是占据统治地位的色彩，这或许才是红色在国旗上最为常见的原因。但这并非唯一原因，因为任何一面旗帜都不应被孤立地看待，它总是与另一面或另几面旗帜相呼应，从其他旗帜上继承色彩，并将这些色彩重新布局安排。例如诞生于1777—1783年的美国国旗，从英国国旗上继承了蓝—白—红三色——尽管英国当时是美国的敌人，但完全改变了这三种色彩在国旗上的布局。更近一些的例子，是在共产主义阵营中，许多国家的国旗都继承了苏联的红色，或者从更深远的意义讲，继承了革命红旗的红色。[40]

从纹章学角度、符号学角度和政治学角度对国旗色彩做出的这些解释通常都是正确的，但对各国政府和民众来讲很难接受：太机械了，太直接了，太令人失望了。所以人们编造了种种传说，将国旗的诞生与某个重大事件联系起来，用诗歌乃至神话故事来美化国旗诞生的历史。有些传说十分古老，例如丹麦的红底白十字国旗，据说是在1219年丹麦国王瓦尔德马二世（Valdemar Ⅱ）率领基督教军队与利沃尼亚（Livonie）的异教徒作战时，从天而降的。还有日本国旗，据说上面的红色圆形代表初升的太阳，与日本的国名相呼应。[41] 在传说中，日本国旗的历史能追溯到公元7世纪，但必须承认从16世纪才有文献记载。其他国旗的传说都没有那么动人，也追溯不到那么久远，大多都是在追求独立和自由的斗争中，烈士的鲜血染红了旗帜之类。

在另一套起源于欧洲并传播到全球的信号体系中，红色也发挥了极为重

路边的纹章……

道路交通信号体系，如同更早出现的铁路交通信号体系一样，深受纹章学规则的影响。大多数交通信号牌都符合纹章学规则，并且能用纹章学术语进行描述。例如"禁止驶入"的信号牌，可称为"红底白横线图"。

让–皮埃尔·雷诺，《禁行标志墙》，大型拼贴作品，1970年，291厘米×873厘米。让–菲利普·沙博尼耶摄影，私人藏品

要的作用，那就是道路交通信号体系。这套体系同样继承了中世纪纹章学的许多元素，与国旗相比，交通信号指示牌与纹章更加相似。事实上，几乎所有的交通信号指示牌都遵守纹章色彩的使用规则，[42] 其中还有许多可以用纹章学术语来描述。例如"禁止驶入"的信号牌，可以用纹章学术语描述为"红底白横线图"；还有"学校附近请减速慢行"的信号牌，可以描述为"白底红边两黑色儿童图"。

从历史角度看，19世纪末20世纪初出现的道路交通信号体系有两个起源：一是诞生于13世纪的海上交通信号体系，另一个则是从19世纪40年代开始使用的铁路交通信号体系。所以我们必须将每一个交通信号的来龙去脉梳理清楚，才能知道哪些信号是从其他信号体系里继承而来的，哪些又是道路交

通信号体系中独有的。在本书中显然是无法完成这项工作的,[43] 我们只能重点强调,道路交通信号体系与色彩世界之间的联系。

道路交通信号共分三种形式：纵向形式（画在地面的交通标志）、横向形式（交通信号指示牌）和灯光形式（红绿灯和闪光信号灯）。但无论属于哪种形式，各种色彩体现的符号意义都是相同的。在道路交通信号中，只使用了红、蓝、黄、绿、白、黑六种色彩。自中世纪以来，这六种色彩在欧洲的几乎所有色彩体系中都属于基本色彩。在信号指示牌上，主要使用了白、红、蓝三种色彩。其中绝大多数都使用了白色，但白色并没有特定的指示意义，通常只作为底色出现。但红色则总是与危险或禁止的意义联系在一起：红边的指示牌通常都意味着危险（这样的例子太多了）；红色与白色组成图案（禁止驶入、禁止逆行）或与蓝色组成图案（禁止泊车）时则意味着禁止。当指示牌的底色为蓝色时，通常意味着必须遵守的某项限制（最低限速、单向行驶等），或者用来标识附近的地形和设施（停车场、医院、高速公路路段的起点）。这种指示牌上的图案都是白色的。黄色主要用来表示临时信号，但某些提醒驾驶员注意的指示牌也使用黄色作为底色（事故高发、施工工地等）。绿色并不是很常见，它通常含有许可的意义。至于黑色，或者用来警告危险，或者以黑斜线的标志表示某项限制被取消了。

在法国以及周边多数国家使用的道路交通信号体系中，各种色彩的含义大体上就是这样的。但具体运用时这些原则并不像我们想象得那么刻板，而是有一定的灵活性。或许正是因为如此，这套体系才能够有效地运作起来。每种色彩都具有若干不同的内涵或外延，而同一种意义也可能用数种不同的

色彩来表示。此外，不同的国家对色彩的使用也不完全一样，甚至在某些国家（德国、意大利、英国），在不同地区或者不同种类的道路上也不一样。但有些重要的概念是普遍通行的，例如红色与禁令之间的联系。在年代较久的交通规则手册上，红色并不多见，因为那个年代的禁令还不多。而在如今通行的交通规则手册上，红色无处不在，因为如今禁令占据了交通规则的大部分。这一点不同就能体现出，从20世纪初到21世纪初，人类社会发生的演变。[44]

在道路交通信号体系中，有一项特殊的元素，它自身就构成了一个色彩体系，那就是红绿灯，起初是双色的，后来变成了三色。

公路上的红绿灯是从铁路交通信号中继承而来的，而铁路上的红绿灯又源于海上交通信号体系。无论在陆地还是海洋上，红绿灯一开始都只有红绿两色。在各大城市中，伦敦于1868年12月首先设置了红绿灯。伦敦的第一个红绿灯位于议会大厦广场和布里奇大街相交的路口，那是一盏旋转式的煤气灯，一面为绿色，另一面为红色，由一名交通警察控制。这项技术并不安全，到了第二年煤气灯就发生了爆炸，一名前来点灯的警察被炸伤后死亡。无论如何，在红绿灯方面伦敦还是远远领先的。巴黎直到1923年，柏林则是1924年才开始模仿伦敦设置红绿灯。巴黎的第

红绿灯，亚特兰大，美国

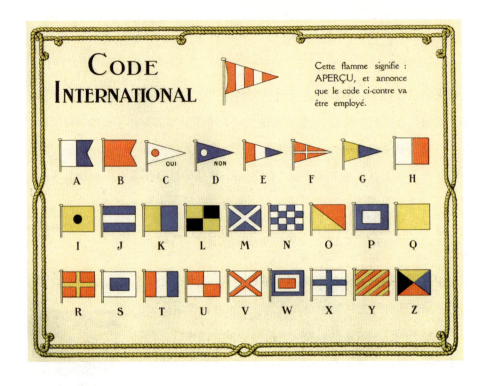

海上交通信号 ……

国际海上交通信号体系的形成过程十分漫长。虽然早在古罗马时代,最早的船用信号灯就已出现,但要等到 18 世纪才诞生了一个信号系统的雏形,直到 1860 年,这个信号系统才得到国际上的公认。海上交通信号体系同样深受纹章学的影响,并严格遵守纹章学对色彩的使用规则。

国际海事信号旗,海报,约 1920 年

一个信号灯位于塞瓦斯托波尔大道和圣德尼大道交叉的十字路口,这个信号灯起初只有红色,亮起时就意味着禁止通行。到了 20 世纪 30 年代初才有了绿灯,而黄灯的出现还要更晚一些。在美国,盐湖城于 1912 年、克利夫兰于 1914 年、纽约于 1918 年设置了红绿灯。[45]

无论在海上、铁路上还是道路上，人们为何选择了红绿两色用来指挥交通呢？当然，红色自古以来就象征着危险和禁令（在《圣经》中就能找到例证[46]），但绿色在此之前从未与许可通行产生过任何联系。相反，绿色往往象征混乱无序、违抗命令，象征一切与既定规则体系相违背的事物。[47]此外，按照以往的惯例，绿色也不是红色的对立色彩，与红色相对立的自古以来都是白色，或者从中世纪中期开始，也可以是蓝色。但人们对色彩的观念是在不断变化的，尤其是18世纪，牛顿发现的光谱已经深入人心，原色与补色的理论也在这时传播开来。红色作为原色之一，其补色恰好是绿色。从这时起人们开始将这两种色彩组合起来使用，既然红色代表禁止，那么与之对立的绿色就逐渐成为代表许可的色彩。在1760—1840年，首先在海上，随后在陆地上，人们逐渐养成习惯，用红灯表示禁止通行，用绿灯表示允许通行。[48]色彩规则的历史又掀开了新的一页。

今日的红色

红色与禁令或危险之间的这种联系，在许多其他领域内都能见到。在这一点上，现代社会继承了《圣经》和中世纪基督教社会的色彩伦理观念，并将其广泛应用到各领域中。在许多不同的地方，红色都起到警告、规定、剥夺权利、谴责和惩罚的作用。如今，红色在日常生活和私人空间里已经不像以往那么常见，远远落后于蓝色，而警示危险已经成为它的主要用途之一。

例如药盒上的红线或红色图标，总是伴随着"请勿超剂量服用"或"请遵医嘱服用"这样的警示词语。再比如街道上，禁止进入的区域都用红白交替的线条划定界限。还有红色的消防车，一出动就意味着险情的发生。无论在何处，其他车辆都应避让，让消防车优先通行。虽然消防员的制服并非红色，而是黑色或藏蓝，但通常也有红色的镶边。至于灭火器和其他的灭火设备，它们在全世界都是红色的。在大厦、房屋和其他室内空间里，灭火器往往是唯一的红色物品，这使得发生火灾时，人们能够迅速地找到它。同样，在街道上，红色的店铺招牌往往具有特定的含义：在法国只有烟草店使用红色胡萝卜形招牌，而在意大利则是药店使用红十字招牌。在发生武装冲突时，红十字和红新月这两个人道主义医疗组织的标志非常容易辨认，当这两个标志挂在建筑物或车辆之上时，就能保护该建筑物或车辆免受袭击，至少从理论

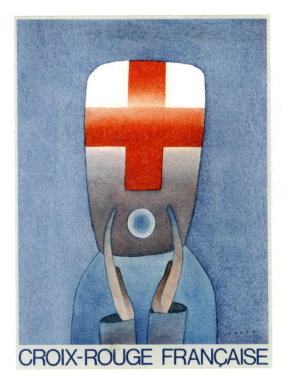

红十字……

红十字国际委员会于1863年创建于日内瓦，是现存的历史最悠久的人道主义组织。它采用白底红十字图案，即反转了瑞士国旗的颜色作为自身的标志。在发生武装冲突的战场上，红十字（以及功能类似的红新月）标志能够保护医疗部门和医疗设施不受袭击，至少理论上如此。

让－米歇尔·弗龙，《法国红十字会》，海报，1981年

上讲是这样。[49]

随着时间的推移，在许多语言里都陆续出现了大量与红色相关的词组和俚语，而这些俚语通常都意味着"危险"或"禁止"。在现代法语里能举出的例子有："红色警报"、"红色电话"（美苏热线）、"红色区域"（战后遗留大量未爆炸弹药的区域）、"红色日子"（交通拥堵的日子）、"上了红名单"（因欠债而被禁止使用支票和信用卡）、"挥舞红布"（故意挑衅）、"亮起红灯"等。类似的短语在大多数欧洲语言里都能见到。与之呼应的还有另一些俚语俗谚，它们主要与人体，尤其是人的面部有关，用红色来表现恐惧、惊吓、羞耻、

红色消防车 ……

一百多年来,在许多国家,消防员都身穿红色镶边的制服,驾驶红色的消防车。通常来讲,消防车在道路上拥有优先通行的权利,甚至优先于警车。所以小朋友最喜欢消防车玩具。让红车先行!

雪铁龙 B14 消防车,木 + 金属制玩具,1927 年

愤怒和困惑等情感:"急红了眼""面红耳赤""气得满脸通红",或者更简单的"脸色像××一样红",其中的××可以是鸡冠、龙虾、牡丹花、番茄、虞美人等。[50]

在另一些场合下,红色意味着纠错和处罚,比如在学校里,教师习惯用红墨水批改作业中的错误,再比如古代的罪囚和苦役犯身上被烙下红色的烙印,还有自中世纪以来,红色就出现在法官的长袍之上。在这里还要强调,代表司法的这种红色,既属于审判者,也属于受刑者。所以维克多·雨果在《悲惨世界》里引用了这条古老的谚语:

"苦役犯的红色短衫是从法官的红袍上裁剪下来的。"（译者注：经核实，此句并非出自《悲惨世界》，而是出自《九三年》）

还好，红色并非总是代表着警告和危险。在商业领域，红色主要用来吸引注意：用红字书写的价格通常代表着促销打折；商品标签上的红点标志着特殊的销售条款；"红标商品"意味着商品的质量超群，但比"黑标商品"还是要低一个档次。同样，在广告中，红色起到的作用是突出强调、吸引眼球，甚至是取悦诱惑，因为红色始终是一种充满诱惑的色彩。尽管它早已被蓝色取代，再也不是最受人们偏爱的色彩[51]——至少在西方社会是如此，但它依然经常与愉悦，尤其是感官上的愉悦相关联。小朋友最喜欢红色的糖果、红色的玩具和红色的皮球；红色的水果总是显得更好吃、更富含维生素；还有红色的女性内衣，最近的调查显示，比黑色或白色更能吸引男性的目光。[52]大体上讲，尽管红色不再像以往那样与性交易直接相关，但它依然与色情和阴柔气质联系密切。

红色还能代表欢乐和节庆。例如圣诞节的三种主要色彩，分别是绿色的圣诞树、白色的雪花和穿红衣的圣诞老人。有人说圣诞老人的红衣起源于20世纪30年代的一则可口可乐广告，但事实绝非如此。圣诞老人的原型是儿童的保佑者圣尼古拉（saint Nicolas），自中世纪末开始这位圣徒就以头戴烟囱帽、身穿红色斗篷的形象出现在图片资料里。每一年的12月6日是圣尼古拉节，从前小朋友们都在这一天收到礼物（至今在欧洲很大一部分地区还保持着这项传统）。圣诞老人在相当晚的时候才取代了圣尼古拉，而12月25日这一天圣诞老人无处不在的场面则出现得更晚。[53]

从圣尼古拉到圣诞老人 ……

与流传很广的错误观念相反,圣诞老人并不是美国人发明的,他的红衣与可口可乐也没有任何关系。圣诞老人的前身是圣尼古拉,土耳其米拉城的主教,展现过多起神迹,被封为儿童的主保圣人。每年12月6日是圣尼古拉节,据说他会在这一天给小朋友分发礼物。从中世纪起,圣尼古拉就是一身红衣的形象。圣尼古拉节的传统在北欧新教国家里一直得以保留,而在欧洲天主教国家,其地位逐渐被12月25日的圣诞节所取代。

约翰·D. 凯利,《圣尼古拉杂志》上的海报,纽约,1895年

　　除了圣诞节之外,红色还在很多场合下发挥着带来欢乐的作用。例如观看演出的时候,红色的幕布冉冉升起或者向两边分开,让舞台呈现在观众面前。在电影院,这个揭幕仪式几乎已经见不到了,但是在话剧和歌剧院还得到了相当程度的保留。但舞台上的幕布并非一直是红色的。在18世纪,它通常是蓝色的,但慢慢地向着红色演变。不仅是因为人们的喜好发生了变化,更重要的原因是在新的照明条件下,红色氛围比蓝色氛围能更好地衬托出舞台上演员的容貌。尤其是女演员和女歌手,经常抱怨在蓝色或绿色的氛围下,她们的脸色会显得苍白黯淡。于是舞台上的幕布变成了红色,后来整个剧场也慢慢变成了以红色为主。红色或者说红色和金色,成为代表话剧和歌剧的

用红笔批改 ……

用红笔批改的不仅仅是学生的作业和试卷而已。在出版业，校样中需要修改的地方也用红笔标注出来，这种做法从 19 世纪末通行至今。例如图中这两页，摘自斯特凡·马拉梅（Stéphane Mallarmé）的著名诗篇《骰子一掷，不会改变偶然》。作者对页面布局和字体变化都有非常精细的要求，因此这两页样张经过了连续六次校对，每一次都使用红笔修改。这首诗作为马拉梅的代表作，其风格特立独行，并不是非常浅显易懂。

斯特凡·马拉梅，《骰子一掷，不会改变偶然》校样，1897 年。巴黎，法国国立图书馆

红色夜总会……

在第一次世界大战之前的巴黎夜总会——例如蒙马特高地脚下的红磨坊,人们夜夜笙歌。这里混杂着来自各个社会阶层的观众,他们前来观看浮夸、堕落的表演:舞蹈、轻歌剧、杂耍、魔术以及各种"新奇事物"。

石印海报,1904年。巴黎,法国国立图书馆,版画及照片陈列馆

红色的诱惑……

玛丽莲·梦露若是不穿红裙,而是穿了别的颜色的衣服,她就不是完整的玛丽莲·梦露了。

摄影作品,约 1954 年

色彩,至今依然如此。

　　有几个著名的传说故事,使得红色与戏剧之间的这种联系变得更加密切。例如著名的"欧那尼之战",即 1830 年 2 月 25 日在巴黎上演的维克多·雨果作品《欧那尼》(*Hernani*)掀起的古典主义与浪漫主义之争。当时雨果正是浪漫主义运动的领袖,他创作的剧本《欧那尼》充满了青春和激情,代表了一种全新的戏剧理念,在上演之前就已受到古典派的大量抨击。在《欧那尼》首演当晚,"浪漫主义军团",即大仲马、泰奥菲尔·戈蒂耶、热拉尔·德·内

红房间之谜……

奇异的空间布局和无处不在的红色令这幅画成为美术史上最奇特、最令人费解的作品之一。神秘的访客将他的手杖和手套放在了桌上,他本人却藏在门口的阴影里。即将发生什么事情?仅仅是调情而已?性交易?不伦之恋?血腥的谋杀?与此形成反差的,是壁炉上方那幅爱德华·维亚尔(Édouard Vuillard)的画作,看起来令人心神宁静。

费利克斯·瓦洛顿,《红房间》,1898 年。洛桑,州立美术馆

255　危险的色彩?

红色的戏剧性……

自古罗马时代以来,红色不仅是属于剧场的色彩,也是最具戏剧性的色彩。

亨利·德·图卢兹－洛特雷克,《金色鬼面包厢》,纸板油画,1894年。维也纳,阿尔贝蒂娜博物馆

瓦尔、埃克托·柏辽兹等人全体来到剧场,对他们领袖的作品表示支持。泰奥菲尔·戈蒂耶穿了一件红缎马甲,成为当晚最受瞩目的人士。他和他的朋友们很早就抵达了剧场,以便占据有利地形,提防古典派前来闹事捣乱。当晚,"浪漫主义军团"分布在剧场各处,每人手中挥舞着一张红色纸片,不断地大声鼓掌喝彩。最终《欧那尼》的上演取得了巨大的成功,浪漫主义这样一种全新的戏剧理念也获得了胜利。[54]

与剧场里的红色相似的,还有典礼上的红色。这种红色代表着庄严隆重,它的历史要悠久许多,早在古罗马时代的元老院和中世纪的天主教教廷就开

始使用了。它已经传承了数百年,但是直到19世纪才与国家权力明确地结合在一起。无论是拿破仑帝国还是共和制国家,红色都在典礼上频频登场。这种红色至今也没有消失,尤其是在就职典礼和剪彩仪式上(剪彩仪式上被剪断的正是一条红色缎带),还有迎接外国元首时,按惯例会在地面铺上红毯。

在授勋仪式上,红色也具有重要的地位。"授勋"这种古老的荣誉仪式是中世纪的骑士团发明的,如今用来嘉奖为国家做出贡献的人士。例如勃艮第公爵菲利普三世于1430年创建的金羊毛骑士团,曾赋予红色与众不同的地位:骑士团的每位骑士都身披一件红色长斗篷,在骑士团举行正式集会时,墙壁上会挂起红、黑、金三色的帷幔。出于对金羊毛骑士团的模仿,不少现代的勋章勋带也以红色为主色调。在法国,最高等级的荣誉勋章是拿破仑于1802年设立的法国荣誉军团勋章(la Légion d'honneur)。这面勋章的襟绶、花结、勋带、领绶几乎全部是红色的,所以在俚语里,得到荣誉军团勋章的人被戏称为"得了麻疹"或者"得了登革热"。

尽管如此,红色依然是一种充满庄严和荣誉感的色彩。但它同时也是一种活泼的、振奋的,甚至是咄咄逼人的色彩。红葡萄酒总是显得比白葡萄酒更加提神,红肉显得比白肉更加滋补,红色汽车——例如法拉利或玛莎拉蒂——似乎比其他汽车跑得更快。在运动场上,身穿红色球衣的球队据说更能震慑对手,所以胜多负少。

这就是红色在当今世界的悖论性地位。它不再是人们最偏爱的色彩,在我们的日常环境中越来越少见。在很多领域里,它的地位远不如蓝色和绿色,但红色的符号象征意义却始终是最强的。对于历史如此悠久,如此充满意义、

欧那尼之战……

1830 年 2 月 25 日，《欧那尼》首演当晚，"浪漫主义军团"的全体成员都来到剧场，为了捍卫维克多·雨果的这部作品，也为了捍卫浪漫主义这种全新的戏剧理念。泰奥菲尔·戈蒂耶穿了一件红缎马甲，成为当晚最受瞩目的人士，这件马甲也作为浪漫主义的标志流传到后世。

阿尔伯特·贝斯纳，《欧那尼的首演：开战之前》，1903 年。
巴黎，维克多·雨果故居

传奇和幻想的红色而言,这样的遭遇实在是令人难以索解。或许是因为它漫长的历史过于沉重,以至于现代社会无法背负。因为现代人对以往的价值观已经感到厌倦,渐渐地背离了他们的历史、他们的传说、他们的象征和他们的色彩。

> 色彩的音乐 ……

许多抽象主义画家都是运用色彩的大师［保罗·克利（Paul Klee）、尼古拉·德·斯塔埃尔（Nicolas de Staël）、谢尔盖·波利雅科夫（Serge Poliakoff）］。马克·罗斯科（Mark Rothko）也是其中之一,他经常利用色彩的节奏变化制造音响效果。当我们把罗斯科的几幅画并列在一起观看时,这种音乐效果会变得更加明显,它们能组成一首真正的色彩交响乐。很少有艺术家能如此完美地将色彩与音乐融为一体,但其实音乐与色彩在词汇术语方面一直有许多相近之处:gamme(音阶/色阶)、ton(音调/色调)、valeur(音符时值/浓淡色度)、nuance(强弱法/色调差异)、intensité(音强/色彩明度)、chromatisme(半音音阶/色差)。

马克·罗斯科,《第16号作品(红、白、棕)》,1957年。巴塞尔,美术馆

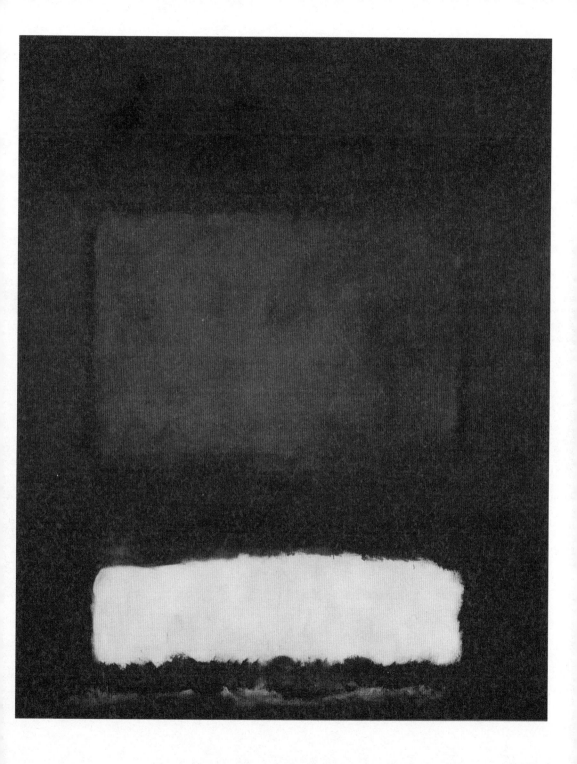

致谢

在成书之前，红色在欧洲社会和文化中的历史这一主题，曾经是我在高等研究应用学院和社会科学高等学院的授课内容，这门课程我已经讲了许多年。因此我要感谢这门课所有的学生和旁听生，三十多年来，他们在课堂上与我进行了卓有成效的交流。

我也要感谢身边的朋友、亲人、同事和学生，我从他们的建议和意见中收获甚多：塔利亚·布列罗、布里吉特·布埃特纳、皮埃尔·布罗、伊万娜·卡扎尔、玛丽·克罗多、克洛德·库珀里、莉迪亚·弗莱姆、阿德丽娜·格朗-克莱芒、艾丽娅·哈特曼、弗朗索瓦·雅克松、克里斯提娜·拉波斯托尔、莫里斯·奥朗德、多米尼克·普瓦雷尔、弗朗索瓦·波普兰、安娜·利兹-吉尔伯尔、奥尔加·瓦西里耶娃-戈多涅。

同样要感谢瑟伊出版社，尤其是美术类书刊出版团队，还有纳塔丽·博、卡罗琳·福克、卡丽纳·本扎甘-莱丹、克洛德·埃纳尔、版面设计师弗朗索瓦-沙维尔·德拉吕，还有我的两位出版专员，莫·布罗和玛丽-克莱尔·夏

维。他们都为本书的编辑、制作和推广付出了辛勤的劳动。

最后,我要诚挚而热烈地感谢克罗蒂娅·拉伯尔,她审阅书稿后再一次向我提出了许多建设性的批评意见,使我受益匪浅。

第一章 注释

1. 当 coloratus 这个词表示红色时，主要指的是身体或面部发红，尤其是被晒红或者被风吹红的脸色。参阅 J. André, *Études sur les termes de couleur dans la langue latine*, Paris, 1949, p.125-126。
2. 莫斯科的红场（Krasnaïa plochad）是一片巨大的长方形广场，是莫斯科的市中心，早在沙皇时代，它就以红色为名，比共产主义制度的建立要早得多。红场之所以得名，也不是因为周围的建筑用红砖搭建，而是因为人们认为它是莫斯科最美丽的广场。
3. B.Berlin et P.Kay, *Basic Color Terms : Their Universality and Evolution*, Berkeley, 1969.
4. 古埃及绘画中是否使用过雄黄，这一点曾经受到质疑，但近年来的一些分析结果给出了肯定的答案。参阅 P.T.Nicholson et I. Shaw, éd., *Ancient Egyptian Materials and Technology*, Cambridge, 2000, p.113-114。
5. 著名的埃及蓝颜料的主要成分是硅酸钙铜。参阅 J.Riederer, « Egyptian Blue », dans E. W. Fitzhugh, éd., *Artists' Pigments*, vol. 3, Oxford, 1997, p.23-45。
6. 黄赭石是一种黏土，因含有水合氧化铁而呈黄色。在煅烧后，水分完全蒸发，颜色由黄变红，由红变棕。
7. H. Magnus, *Die geschichtliche Entwicklung des Farbensinnes*, Leipzig, 1877; F.Marty, *Die Frage nach der geschichtlichen Entwicklung des Farbensinnes*, Vienne, 1879; G. Allen, *The Colour Sense. Its Origin and Development*, Londres, 1879。关于这些问题，参阅 Adeline Grand-Clément 的历史文献综述 « Couleur et esthétique classique au xixe siècle. L'art grec antique pouvait-il être polychrome ?», dans *Ítaca. Quaderns catalans de cultura clàssica*, vol.21, p.139-160; 以及 M. Pastoureau, *Vert. Histoire d'une couleur*, Paris, 2013, p.14-20。
8. 在很长一段时间里，人们认为新生儿对红色的感知要早于对其他色彩的，如今这种观点已经被抛弃了。P. Lanthony, *Histoire naturelle de la vision colorée*, Paris, 2012。
9. 例如在西方，很长一段时间里，人们认为绿色代表水，白色代表空气，但后来这两项功能都被蓝色取代；同样，黑色最早代表的是夜晚、黑暗和冥土，后来才代表繁衍、创造和权威。
10. C. Perlès, *Préhistoire du feu*, Paris, 1977; J. Collina-Girard, *Le Feu avant les allumettes*, Paris,

1998; B. Roussel, *La Grande Aventure du feu*, Paris, 2006; R. W. Wrangham, *Catching Fire*, New York, 2009.

11. 普罗米修斯是一位泰坦巨人，终生与宙斯和奥林匹亚诸神作战。他用水和泥土创造了人类，从诸神那里为人类盗取了火种，还向人类传授艺术和锻造的知识。宙斯将人类获得的火种夺回，并对普罗米修斯施以酷刑，令人将普罗米修斯用锁链捆在高加索山脉的一块岩石之上，一只饿鹰每天白天来啄食他的肝脏，但在夜里他的肝脏又会重新长出来，这样普罗米修斯就会受到无穷无尽的折磨。

12. 关于赫淮斯托斯及其在希腊神话和希腊绘画中的形象，参阅 M. Delcourt, *Héphaïstos ou la Légende du magicien*, Paris, 1957。

13. 关于鲜血的历史和神话传说，参阅 J.-P. Roux, *Le Sang. Mythes, symboles et réalités*, Paris, 1988; J. Bernard, *La Légende du sang*, Paris, 1992; G. Tobelem, *Histoire du sang*, Paris, 2013。

14. 血祭仪式在《旧约》中多次出现：《出埃及记》(XII, 13 ; XXIV, 4-8 ; XXX, 10) ;《利未记》(IV, 1 ; XII, 6 ; XIV, 10 ; XVI, 15-16 ; XIX, 20)。参阅《希伯来书》(IX, 19-22）中圣保罗所说的内容。

15. Prudence, *Le Livre des couronnes*, XIV, 14.

16. E. Wunderlich, *Die Bedeutung der roten Farbe im Kultus der Griechen und Römer*, Giessen, 1925.

17. *Énéide*, chant V, vers 75-82. 也可参阅 chant VI, vers 883-885。

18. 由 J.-C. Belfiore 引用，参阅 *Dictionnaire des croyances et symboles de l'Antiquité*, Paris, 2010, p.857。

19. 关于古希腊绘画：M. Robertson, *La Peinture grecque*, Genève, 1959 ; A. Rouveret, *Histoire et imaginaire de la peinture ancienne (Ve siècle av. J.-C. - Ier siècle apr. J.-C.)*, 2e éd., Rome, 2014。

20. P. Jockey, *Le Mythe de la Grèce blanche. Histoire d'Ier un rêve occidental*, Paris, 2013.

21. 在浪漫主义时期，这些青年建筑师将他们制作的复制品寄给了伦敦、巴黎、柏林学术界的知名学者，但这些知名学者并不相信，直到很久之后，古希腊雕塑上存在多种色彩这一事实才得到考古学界的公认。

22. 关于古希腊建筑和雕塑的模拟还原，参阅巡展图册 *Die bunten Götter. Die Farbigkeit antiker Skulptur*, Munich, 2004。

23. P. Jockey, *Le Mythe de la Grèce blanche*, 同注释 20; A. Grand- Clément, *La Fabrique des couleurs. Histoire du paysage sensible des Grecs anciens (VIIIe - début du Ve siècle av. notre ère)*, Paris, 2011。

24. 关于古希腊陶器：J. Montagu, *Les Secrets de fabrication des céramiques antiques*, Saint-Vallier,

1978; C. Bérard et al., *La Cité des images. Religion et société en Grèce antique*, Paris, 1984; J. Boardman, *La Céramique antique*, Paris, 1985; R. Cook, *Greek Painted Pottery*, 3e éd., Londres, 1997。

25. 关于古罗马绘画的法语文献：A. Barbet, *La Peinture murale romaine. Les styles décoratifs pompéiens*, Paris, 1985; I. Baldassarre, A. Pontrandolfo, A. Rouveret et M. Salvadori, *La Peinture romaine, de l'époque hellénistique à l'Antiquité tardive*, Arles, 2006；A. Dardenay et P. Capus, éd., *L'Empire de la couleur, de Pompéi au sud des Gaules*, exposition, Toulouse, 2014。

26. 关于这个重要的问题，参阅 J. André, *Étude sur les termes de couleur dans la langue latine*, Paris, 1949, p.239-240。

27. 在普林尼心目中，他的读者应该是对古罗马画家及其作品有一定了解的人，但如今的我们并不具备这些知识。有时候当他提到某种颜料时，会强调拉丁语的词汇过于贫乏，以至于他本人也难以对这些颜料准确地命名。

28. 例如尤里乌斯·冯·施洛塞尔（Julius von Schlosser, 参阅 *La Littérature artistique*..., nouv. éd., Paris, 1984, p.45-60）以及大量追随其后的艺术史研究者都犯下了这样的错误。施洛塞尔居然将普林尼关于希腊和罗马艺术的论述称为"古代艺术知识的真正坟墓"。这是荒谬的。还有一些学者指责普林尼自相矛盾，将不同的艺术家混淆在一起，在没有理解的情况下就引用前代作家的言论。这些批评并不成立，或者过于夸张。此外，许多问题经常是因为翻译不够准确而造成的。参阅下列文章做出的澄清：J.-M. Croisille, « Pline et la peinture d'époque romaine », dans *Pline l'Ancien témoin de son temps*, Salamanque et Nantes, 1987, p.321-337；J. Pigeaud, *L'Art et le Vivant*, Paris, 1995, p.199-210。

29. *Historia naturalis*, XXXV, chap. XII (§ 6)。

30. 同上，XXXIII, chap. XXXVIII, et XXXV, chap. XXVII。参阅 J. Trinquier, « Cinaberis et sang-dragon. Le cinabre des Anciens, entre minéral, végétal et animal », dans *Revue archéologique*, t. 56, 2013, fasc. 2, p.305-346。

31. 关于普林尼属于保守派还是"反动派"的问题，参阅"普林尼——古老时代的见证者"大型研讨会论文集，同注释 28。也可参阅 H. Naas, *Le Projet encyclopédique de Pline l'Ancien*, Rome, 2002, *passim*。

32. Vitruve, *De architectura*, livre VII, chap. 7-14。

33. 关于古罗马壁画，参阅 20 世纪末一次内容丰富的大型研讨会论文集：H. Bearat, M. Fuchs, M. Maggetti et D. Paunier, éd., *Roman Wall Painting : Materials, Techniques, Analysis and Conservation. Proceedings of the International Workshop (Fribourg, 7-9 March 1996)*, Fribourg, 1997。其

中特别值得关注的是 H. Bearat, « Quelle est la gamme exacte des pigments romains ? », p.11-34。

34. 除了上一条注释中 H. Bearat 的研究成果外，也可参阅注释 30 中 J. Trinquier 发表的重要文章。
35. 在庞贝，某些呈现红色的赭石颜料可能原本是黄赭石，然后在维苏威火山的喷发中受高温而变成了红赭石。所以，我们今天在城市的墙壁上看到，到处都是红色，但在火山喷发之前，或许红色并没有那么多，而是与黄色各占半壁江山。这是近年来有人提出的一种假说。
36. sinopia 这个拉丁语词在法语中被继承了下来，在绘画尤其是壁画领域，sinopia 指的是一幅使用红色赭石粉笔在底层灰浆涂料上绘制的草稿。
37. 雄黄矿主要分布在意大利坎帕尼亚（Campanie）大区波佐利（Pouzzoles）附近。
38. 更简单的办法，是用石灰、经过发酵的尿液或醋对铅片进行氧化得到红铅。
39. 普林尼将这种混合物称为 sandyx（*Historia naturalis*, XXXV, IL）。
40. 关于古罗马人使用的颜料，除了注释 33 中引用的研究成果之外，可参阅 N. Eastaugh, V. Walsh, T. Chaplin et R. Siddall, *The Pigment Compendium. A Dictionary of Historical Pigments*, Leyde, 2004。
41. Vitruve, *De architectura*, livre VII, chap. 14.
42. F. Brunello, *The Art of Dyeing in the History of Mankind*, Vicence, 1973, p.38-46.
43. Ibid., p.14-15.
44. Pline, *Historia naturalis*, livre XXIV, chap. LVI-LVII.
45. 据说，染色工人行会是在公元前 7 世纪，由罗马国王努马·庞皮里乌斯（Numa Pompilius）下令成立的（据记载，努马·庞皮里乌斯于前 715—前 673 年在位）。这显然只是一个传说而已，但能说明染色工人行会的历史是非常悠久的；染色工人是古罗马最古老的手工艺人之一。
46. F. Brunello, The Art of Dyeing..., 同注释 42, p.104-105.
47. 在古罗马时代以及中世纪的大部分时期，将织物完全漂白是一项几乎不可能完成的任务。
48. 根据古罗马长期以来的习惯，神殿内的朱庇特神像身披骨螺染色的斗篷（有时石像本身也被刷上一层红铅或朱砂）。参阅 E. Wunderlich, *Die Bedeutung der roten Farbe im Kultus der Griechen und Römer,* 同注释 16。
49. 关于古罗马的骨螺染料，可参考的文献非常丰富，但水平参差不齐，其中主要推荐：W. Born, « Purple in Classical Antiquity », dans *Ciba Review*, 1-2, 1937-1939, p.110-119；M. Reinhold, *History of Purple as a Status Symbol in Antiquity*, Bruxelles, 1970 (*Latomus*, vol. 116)；J. Daumet, *Étude sur la couleur de la pourpre ancienne*, Beyrouth,1980；H. Stulz, *Die Farbe Purpur im frühen Griechentum*, Stuttgart,1990.
50. 18 世纪和 19 世纪的动物学家争论不休，企图将古罗马人使用的每一个词语对应到某一种软体

动物上。这项企图完全是徒劳的,因为拉丁语的一个词可以对应若干贝类动物,而同一种动物又会用若干个词语表示。除了这个困难之外,有时同一个品种的变种又会被罗马人当成另一个新的品种。参阅 A. Dedekind, *Ein Beitrag zur Purpurkunde*, Berlin,1898。

51. Pline, *Historia naturalis*, livre IX, chap.LXI-LXV.
52. 在罗马帝国时代,人们经常以不同比例将骨螺的黏液(拉丁语:bucinum)和罗螺的黏液(拉丁语:pelagium)混合使用,以获得稀有色调,或者创造出新的色调。
53. 关于古罗马骨螺染料产生的极度丰富、变化多端的色泽效果,以及相关的词汇,参阅 J. André, *Étude...*, 同注释 26, p.90-105。
54. 古代人用骨螺染料为羊毛和丝绸染色,这两种织物都是从动物身上获得的,他们极少用骨螺染料染棉质织物,而且从不用它染麻质织物。用于染色的羊毛是粗加工的:先将羊毛在明矾溶液中浸泡,然后在加热的骨螺染料溶液中浸泡相当长的一段时间,以便染料完全渗透到羊毛纤维中。若要获得不同的色调,需要在溶液中加入各种添加剂,可以是染料,也可以是其他物质:石蕊、茜草、蜂蜜、虫蛹粉、葡萄酒等。
55. M. Besnier, « Purpura », dans C. Daremberg et E. Saglio, *Dictionnaire des antiquités grecques et romaines*, vol.IV/1, Paris, 1905, p.769-778 ; K.Schneider, «Purpura»,dans *Realencyclopädie der klassischen Altertumwissenschaft (Pauly-Wissowa)*, Stuttgart, 1959, vol.XXIII/2, col. 2000-2020.
56. Suétone, *Caligula (Vies des douze Césars)*, chap.XXXV.
57. Horace, Satyrae, livre II, sat.8, 10-11.
58. P. Jockey, Le Mythe de la Grèce blanche, cité note 20.
59. Juvénal, *Satyrae*, III, 196, et XIV, 305. 也可参阅乌尔比安(Ulpien)留下的记载,乌尔比安是古罗马法学家,首席大法官。他在3世纪初曾写下文章,抱怨城市里每天都会发生多起火灾:plurimis uno die incendiis exortis(拉丁语:每天都有不止一起火灾, Dig., I, 15, 2)。
60. J. Marquardt, *La Vie privée des Romains*, Paris, 1892, t.II, p.123.
61. Juvénal, *Satyrae*, X, 37-39 ; Martial, *Epigrammata*, II, 29-37.
62. Rubrica 是用赭石或富含氧化铁的黏土制作的红色胭脂;fucus 是用石蕊制作的红色胭脂。
63. Ovide, *Ars amatoria*, III, 29.
64. Martial, *Epigrammata*, IX, 37-41.
65. J. André, Étude..., 同注释 26, p. 323-371.
66. Pline, *Historia naturalis*, livre X, chap.XXIV-XXV.
67. Tite-Live, *Ab urbe condita libri (Histoire de Rome)*, XXI, 62.
68. J. André, *Étude...*, 同注释 26, p.81-83.

69. F. Jacquesson, *Les Mots de couleurs dans les textes bibliques*, Paris, 2008. 电子版可在 LACITO (CNRS)网站查阅。作为补充,可参阅同一作者的 « Les mots de la couleur en hébreu ancien », dans P. Dollfus, F. Jacquesson et M. Pastoureau, éd., *Histoire et géographie de la couleur*, Paris, 2013, p.67-130 (*Cahiers du Léopard d'Or*, vol.13)。
70. Ibid., p.70.
71. B.Berlin et P.Kay, *Basic Color Terms. Their Universality and Evolution*, Berkeley, 1969.
72. H.C.Conklin, «Color Categorization», dans *The American Anthropologist*, vol.LXXV/4, 1973, p.931-942; B. Saunders, « Revisiting Basic Color Terms », dans *Journal of the Royal Anthropological Institute*, vol.6, 2000, p.81-99.
73. 在古典拉丁语中,roseus 一词作为表示色彩的形容词使用时,从不表示"粉色",而是表示"红色",最常见的是一种鲜艳的亮红色。在现代法语中,与之最接近的词是 vermeil(朱红色)。
74. 关于古典拉丁语中与红色相关的词汇,参阅 J. André, *Étude*..., 同注释 26, p.75-127。
75. 至少普鲁塔克和苏埃托尼乌斯都是这样记载的。关于恺撒渡河一事的文学作品非常多,可参阅 M. Dubuisson, « Verba uolant. Réexamen de quelques mots historiques romains », dans *Revue belge de philologie et d'histoire*, t.78, 2000, fasc.1, p.147-169。
76. 《出埃及记》XIV, 1-31。

第二章 注释

1. 这些复杂的问题贯穿了我对色彩历史的全部研究过程，我希望在不久的未来有机会在这方面做一个总结：M. Pastoureau, *Qu'est-ce que la couleur ? Trois essais en quête d'une définition*, 即将由 Seuil 出版社出版。
2. 若以《圣经》的现代语言译本为基础，去研究一个与《圣经》某些段落相关的历史问题，那是很荒谬的。《圣经》的文字是不断变化的。在研究某一时代的历史时，我们必须尽力去寻找该时代通行的《圣经》文本，才能了解当时的作者所查阅、引用、评论的到底是什么样的文字，否则我们进行的一切分析都是徒劳的。
3. 关于教父著作中色彩的象征意义，参阅 C. Meier et R. Suntrup, *Zum Lexikon der Farbenbedeutungen im Mittelalter*, Cologne et Vienne, 2011（光盘版，纸质版待出版）。
4. C. Meier et R.Suntrup, « Zum Lexikon der Farbenbedeutungen im Mittelalter. Einführung zu Gegenstand und Methoden sowie Probeartikel aus dem Farbenbereich Rot », dans *Frühmittelalterliche Studien*, t.21, 1987, p.390-478 ; M. Pastoureau, « Ceci est mon sang. Le christianisme médiéval et la couleur rouge », dans D. Alexandre-Bidon, éd., *Le Pressoir mystique. Actes du colloque de Recloses*, Paris, 1990, p.43-56.
5. 教父们有时也用 "火红色的恶龙" 比喻《启示录》中 "天启四骑士" 第二位骑士的坐骑，因为这匹马同样 "红似火焰"（《启示录》VI，4）。这位红马骑士象征战争。
6. 《路加福音》XII，49。
7. Pline, *Historia naturalis*, livre VII, chap.XIII（§ 2-6）.
8. 关于中世纪修士们的性别歧视观念，参阅：M.-T. d' Alverny, « Comment les théologiens et les philosophes voient la femme », dans *Cahiers de civilisation médiévale*, vol.20, 1977, p.105-129; R.H.Bloch, « La misogynie médiévale et l' invention de l' amour en Occident », dans *Cahiers du GRIF*, vol.43, 1993, p.9-23. 在这本书中也能找到大量关于修士们性别歧视的参考信息：J. Horowitz et S. Ménache, *L'Humour en chaire. Le rire dans la prédication médiévale*, Genève, 1994, 尤其是书中 190-193 页。

9. Cyprien de Carthage, *Epistula* 10, chap.5, éd. G.F.Diercks, Turnhout, 1994, p.55.
10. 关于圣血崇拜，参阅 G. Schury, *Lebensflut. Eine Kulturgeschichte des Blutes*, Leipzig, 2001 ; C. Walker Bynum, *The Blood of Christ in the Later Middle Ages*, Cambridge, 2002; N. Kruse, éd., *1200 Jahre Heilig-Blut-Tradition*. Katalog zur Jubiläumsausstellung der Stadt Weingarten, 20. Mai-11. Juli 2004, Weingarten, 2004。
11. 关于榨汁机上的耶稣基督，参阅 D. Alexandre-Bidon, éd., *Le Pressoir mystique*, 同注释 4。
12. C. H. Hefele, Histoire des conciles d'après les documents généraux, vol. 5, 1863, p. 398-424; École française de Rome, éd., Le Concile de Clermont de 1095 et l'Appel à la croisade, Actes du colloque universitaire international de Clermont-Ferrand (23-25 juin 1995), Rome, 1997; Jacques Heers, La Première Croisade, Paris, 2002.
13. M. Pastoureau, « La coquille et la croix : les emblèmes des croisés », dans *L'Histoire*, n° 47, juillet 1982, p.68-72; A. Demurger, *Croisades et croisés au Moyen Âge*, Paris, 2006, p.46.
14. A. Paravicini Bagliani, *Le Chiavi e la Tiara. Immagini e simboli del papato medievale*, Rome, 2005; Idem, *Il potere del papa. Corporcità, autorappresentazione e simboli*, Florence, 2009.
15. Éginhard, *Vita Karoli Magni Imperatoris*, éd. L. Halphen, Paris, 1923, p.46. 也可参阅 R. Folz, *Le Souvenir et la Légende de Charlemagne dans l'Empire germanique médiéval*, 1950; Idem, *Le Couronnement impérial de Charlemagne (25 décembre 800)*, Paris, 1964.
16. P. E. Schramm, *Die zeitgenössischen Bildnisse Karls des Grossen*, Leipzig, 1928; Idem, *Herrschaftszeichen und Staatssymbolik : Beiträge zu ihrer Geschichte vom dritten bis zum sechzehnten Jahrhundert*, Stuttgart, 1954-1956, 3 vol.
17. 这件斗篷重量超过五十千克，如今保存在维也纳艺术史博物馆。参阅 R. Bauer, « Il manto di Ruggero II », dans le catalogue de l'exposition *I Normanni, popolo d'Europa (1030-1200)*, Rome, 1994, p.279-287; W. Tronzo, « The mantle of Roger II of Sicily », dans *Investiture*, Cambridge, 2001, p.241-253。
18. 关于法国国王加冕时所穿的斗篷，参阅 H. Pinoteau, « La tenue de sacre de saint Louis », dans *Itinéraires*, vol.62, 1972, p.120-162 ; 还有同一作者的 *La Symbolique royale française (V^e-xviiie siècle)*, La Roche-Rigault, 2004, passim。
19. *La Chanson de Roland*, éd. G. Moignet, Paris, 1970, vers 2653. 参阅 A. Lombard-Jourdan, *Fleur de lis et oriflamme. Signes célestes du royaume de France, Paris*, 1991, p.220-230.
20. 关于红色旗帜，参阅 P. Contamine, *L'Oriflamme de Saint-Denis aux XIV^e et XV^e siècles. Étude de symbolique religieuse et royale*, Nancy, 1975。

21. 我要感谢我的朋友玛格丽特·维尔斯卡（Marguerite Wilska），她提醒我注意到波兰的这些奇特习俗。关于封建时代缴纳胭脂虫作为赋税的做法，参阅 M. Wilska, « Du symbole au vêtement. Fonction et signification de la couleur dans la culture courtoise de la Pologne médiévale », dans *Le Vêtement. Histoire, archéologie et symbolique vestimentaires au Moyen Âge, Cahiers du Léopard d'Or*, vol.1, Paris, 1986, p.307-324.

22. R. Jacob, *Images de la Justice. Essai sur l'iconographie judiciaire du Moyen Âge à l'âge classique*, Paris, 1994, p. 67-68.

23. 纹章于12世纪中叶开始在欧洲出现，它的诞生首先与武器装备的演变密不可分。在当时的战场和比武场上，头盔与铠甲覆盖了骑士的全身，使骑士的身份从外观上完全无法辨认，因此骑士中逐渐流行在盾牌的正面画上一些图形（动物、植物或几何图形），以便在多人混战时分辨敌友。真正意义上的纹章，意味着一位骑士在他生命的大部分时间一直使用同样的颜色和图案作为自己的标志，而且这些颜色和图案的构成必须遵循某些简单而严格的原则。但纹章的这个起源并不能解释一切。从深层次的原因来看，纹章的出现与当时新的社会秩序有关，而这种新社会秩序使得旧的西方封建社会发生了一场变革。从这个时候起，人们才开始追求一些个人身份的标志，包括姓氏、纹章和衣着标志。

24. 经过相当长时间的萌芽和发展，真正的纹章于12世纪中叶出现在战场和比武场上。起初，纹章用来在战场上分辨敌我，随后其用途扩大到整个贵族阶层——包括妇女在内，到了13世纪又扩大到其他社会阶层，其功能主要包括身份的标识和物品归属的标识，有时候仅仅是一个装饰图案而已。在整个中世纪时期，整个欧洲地区，我们已知的不同形式的纹章总计大约一百万个。但其中四分之三是通过印章的形式流传下来的，换言之，我们不知道它们的颜色。

25. 关于这些数据可参阅 M. Pastoureau, *Traité d'héraldique*, 2ᵉ éd., Paris, 1993, p.113-121。

26. 关于纹章学术语的词源和诞生，同上，p.103。在纹章中，六种色彩的使用并不是随意的。它们被分为两组：第一组是白色和黄色；第二组则是红色、黑色、蓝色和绿色。色彩使用的基本规则是禁止将同一组的色彩并列或叠加使用（像动物的舌头或爪子这样的小细节例外）。

27. 到了15世纪，瑞典国王也采用了蓝底的纹章：瑞典王室纹章从此改为蓝底三金冠图。

28. 关于 gueules 的词源问题，参阅 K. Nirop, « Gueules. Histoire d'un mot », dans *Romania*, vol.LXVIII, 1922, p.559-570。在这篇文章之后，我们几乎没有在该问题上取得任何进展。晚期拉丁语单词 tegulatus 有时可以表示"瓦片的颜色"，与高卢语、波斯语和法兰克语相比，这个词更像是 gueules 的可靠词源。然而似乎没有一位语言学家想到这一点。

29. or（黄）、argent（白）、azur（蓝）这三个的词源已有定论：前两个源自拉丁语，第三个源自阿拉伯语。sable（黑）源自德语单词 sabeln，而这个德语单词又从古代斯拉夫语 sobol 衍生出来，意思是

黑貂的皮毛。至于 sinople（绿），它源自拉丁语单词 sinopia，指的是锡诺普（Sinope）地区大量出产的一种红色黏土，锡诺普是黑海岸边的一座城市，现属土耳其。所以在很长一段时间里，sinople 表示"红色"，但到了 14 世纪下半叶的纹章术语里，却变成了"绿色"的含义，其词义发生变化的原因至今未知。

30. M. Pastoureau, « De gueules plain. Perceval et les origines héraldiques de la maison d'Albret », dans *Revue française d'héraldique et de sigillographie*, vol.61, 1991, p.63-81.

31. 我在此处引用的译文，是根据巴尼斯特（Banyster）的论著节选并翻译成现代法语的，收录于 C. Boudreau, *L'Héritage symbolique des hérauts d'armes. Dictionnaire encyclopédique de l'enseignement du blason ancien (xive-xvie s.)*, Paris, 2006, t.2, p.781.

32. 这段翻译成现代法语的文字，我参考的并不是 H. Cocheris 所编辑的版本（见下一条注释），因为该版本是以晚些时候的印刷版为基础编辑的。我引用的段落来自梵蒂冈图书馆收藏的 2257 号拉丁文手稿，以及 1515 年里昂 Rouillé et Arnouillet 印刷厂出版的印刷版本。

33. 《纹章的色彩、勋带与题铭》这本书，到现在应该出一个新版本了。现在经常引用的是 H. Cocheris 于 1860 年编辑的旧版，该版本以 16 世纪末的印刷版为基础，与 15 世纪末的手稿或 1500 年前后的印刷版相比错误较多。而且这本书的前后版本之间出入很大，主要是因为从 16 世纪初到 16 世纪末，人们的着装习惯和色彩观念发生了变化。所以在这一个世纪的时间里，这本书经历了多次修改和改编。参阅我在下一条注释内引用的研究成果，以及 C. Boudreau, « Historiographie d'une méprise. À propos de l'incunable du *Blason des couleurs du héraut Sicile* », dans *Études médiévales*, 69e congrès de l'AFCAS (Université de Montréal, mai 1994), Montréal, 1994, p.123-129.

34. M. Pastoureau, « Le blanc, le bleu et le tanné. Beauté, harmonie et symbolique des couleurs à l'aube des temps modernes », dans F. Bouchet et D. James-Raoul, éd., *Desir n'a repos. Hommages à Danielle Bohler*, Bordeaux, 2016, p. 115-132.

35. B. Milland-Bove, *La Demoiselle arthurienne. Écriture du personnage et art du récit dans les romans en prose du xiiie siècle*, Paris, 2006.

36. 按顺序依次为：浅蓝、蓝绿、蓝灰、深蓝、非常深的蓝色。

37. C.-V. Langlois, *La Vie en France au Moyen Âge, de la fin du xiie siècle au milieu du xive, d'après les romans mondains du temps*, Paris, 1926, passim ; D. Menjot, éd., *Les Soins de beauté au Moyen Âge*, Nice, 1987 ; *Le Bain et le Miroir. Soins du corps et cosmétiques de l'Antiquité à la Renaissance*, exposition, Paris, Musée de Cluny, 2009. 关于中世纪末及近代的审美观念，参阅 C. Lanoë, *La Poudre et le Fard. Une histoire des cosmétiques de la Renaissance aux Lumières*, Seyssel,

2008.

38. 沃尔夫拉姆·冯·埃申巴赫（约1170—约1230），出生在巴伐利亚的骑士诗人，是中世纪最伟大的德语史诗作家。他的代表作《帕西法尔》取材于特鲁瓦的克雷蒂安的《圣杯的故事》，又成为瓦格纳《帕西法尔》和《罗恩格林》两部歌剧的灵感来源。

39. 关于圣杯文学的资料非常丰富，但水平经常参差不齐，主要可参阅 J. Marx, *La Légende arthurienne et le Graal*, Paris, 1952; R. S. Loomis, *The Grail. From Celtic Myth to Christian Symbol*, Cardiff, 1963; D. D. R. Owen, *The Evolution of the Grail Legend*, Édimbourg, 1968; J. Frappier, *Autour du Graal*, Genève, 1977; Idem, *Chrétien de Troyes et le mythe du Graal*, 2e éd., Paris, 1979; P. Walter, dir., *Le Livre du Graal*, Paris, 2001-2009, 3 vol。

40. J. Rossiaud, *La Prostitution médiévale*, Paris, 1988, *passim*。

41. 《启示录》XVII, 3-4。

42. 海德堡，海德堡大学图书馆，Cpg 848。

43. 贵族女性将衣袖赠给骑士，这样的行为并不是浪漫主义文学所创造的。在12—13世纪的风雅叙事诗里已经多次出现过这一桥段，尤其是特鲁瓦的克雷蒂安的作品中（《狮子骑士》《圣杯的故事》）。大约一百年之后，又出现在《南锡的索讷》(*Sone de Nansay*) 之中，这部作品作者佚名，我们只知道他来自洛林地区或香槟地区。

44. 无花果和梨子的性暗示含义在现代的俚语中还有所保留。参阅 J. Cellard et A. Rey, *Dictionnaire du français non conventionnel*, Paris, 1991。

45. Chrétien de Troyes, *Le Conte du Graal*, éd. F. Lecoy, t.II, Paris, 1970, vers 4109 et suivants. Ce passage a été maintes et maintes fois commenté. 值得参考的主要有：H. Rey-Flaud, « Le sang sur la neige. Analyse d'une imageécran de Chrétien de Troyes », dans *Littérature*, vol.37, 1980, p. 15-24 ; D. Poirion, « Du sang sur la neige. Nature et fonction de l'image dans Le Conte du Graal », dans D. Hüe, éd., *Polyphonie du Graal*, Orléans, 1998, p.99-112。

46. 将丧葬与深色衣着相联系的做法在早期基督教艺术作品中已有体现，并且延续到加洛林王朝和奥托王朝时代。在罗马帝国晚期，新上任的元老院元老在就职时应穿黑色或深色服装，这样的服装具有为其前任服丧的含义。

47. 关于圣德尼修道院和沙特尔圣母主教座堂的蓝色彩窗，参阅 J. Gage, *Color and Culture. Practice and Meaning from Antiquity to Abstraction*, Londres, 1993, p.69-78 ; M. Pastoureau, *Bleu. Histoire d'une couleur*, 2e éd., Paris, 2006, p.37-42。

48. 关于蓝色，除了上一条注释中引用的综述性专著之外，还可参阅本人的以下相关论文：« Et puis vint le bleu », dans D. Regnier-Bohler, éd., *Le Moyen Âge aujourd'hui, Europe*, n° 654, octobre

1983, p.43-50 ; « Vers une histoire de la couleur bleue », dans *Sublime indigo*, exposition, Marseille, 1987, Fribourg, 1987, p.19-27 ; « La promotion de la couleur bleue au XIIIe siècle : le témoignage de l'héraldique et de l'emblématique », dans *Il colore nel Medioevo. Arte, simbolo, tecnica. Atti delle giornate di studi (Lucca, 5-6 maggio 1995)*, Lucques, 1996, p.7-16 ; « Voir les couleurs au XIIIe siècle », dans A. Paravicini Bagliani, éd., *La visione e lo sguardo nel Medioevo*, 1998, p.147-165 (*Micrologus. Natura, scienze e società medievali*, vol.VI/2)。

49. M. Pastoureau, *Bleu. Histoire d'une couleur*, 同注释 47, p.53-56.

50. J. Le Goff, *La Civilisation de l'Occident médiéval*, 2e éd., Paris, 1982, p.330.

51. 虫胭脂是一种动物染料，是将地中海东岸某些种类的橡树上生长的若干种昆虫采集起来，晒干之后提取的物质。只有雌性昆虫才能提取出染料，而且必须在它即将产卵时捕捉，然后用醋熏蒸，在太阳下晒干，这时昆虫会变成一种浅褐色的颗粒，碾碎后能流出一点点汁液，这种汁液就能作为染料使用。虫胭脂染料的色彩鲜艳亮泽，色牢度高，但需要捕捉大量的昆虫才能提取出少量染料。所以虫胭脂在中世纪价格昂贵，只有在为高档织物染色时才会使用。（这段内容在本书第一章正文部分已经提到。）

52. A. Ott, *Études sur les termes de couleur en vieux français*, Paris, 1900, p.129-131.

53. J. B. Weckerlin, *Le Drap « escarlate » au Moyen Âge : essai sur l'étymologie et la signification du mot écarlate et notes techniques sur la fabrication de ce drap de laine au Moyen Âge*, Lyon, 1905 ; W. Jervis Jones, *German Colour Terms. A Study in their Historical Evolution from Earliest Times to the Present*, Amsterdam, 2013, p.338-340.

54. 佛罗伦萨、国家档案馆，117 号手稿，原标题为《无效的上诉判决》(*Giudice degli appelli di nullita*)。该卷手稿共计三百零八页，开本尺寸为 30cm×24 cm。Prammatica（可理解为"规定实施情况"）这个标题应该是 16 世纪才加上的。

55. L. Gérard-Marchant, « Compter et nommer l'étoffe à Florence au Trecento (1343) », dans *Médiévales*, vol.29, 1995, p.87-104. 这份抄录在纸上的手稿受到了严重的损坏，其文字难以辨读。尽管使用了巧妙的方法予以修复，但还是有大约百分之十的文字永久性地损毁了。

56. L. Eisenbart, *Kleiderordnungen der deutschen Städte*, Göttingen, 1962; A. Hunt, *A History of Sumptuary Laws*, New York, 1996; M. A. Ceppari Ridolfi et P. Turrini, *Il mulino delle vanità*, Sienne, 1996; M. G. Muzzarelli, *Guardaroba medievale. Vesti e società dal XIII al XVI secolo*, Bologne, 1999.

57. L. Gérard-Marchant, C. Klapisch-Zuber et al., *Draghi rossi e querce azzurre: elenchi descrittivi di abiti di lusso, Firenze, 1343-1345*, Florence, 2013 (SISMEL, *Memoria scripturarum 6, testi latini 4*).

第三章　注释

1. M. Pastoureau, « Le blanc, le bleu et le tanné. Beauté, harmonie et symbolique des couleurs à l'aube des temps modernes », dans F. Bouchet et D. James-Raoul, éd., *Desir n'a repos. Hommage à Danielle Bohler*, Bordeaux, 2016, p.115-132.
2. C. Casagrande et S. Vecchio, *I sette vizi capitali. Storia dei peccati nel Medioevo*, Turin, 2000.
3. 与之类似的还有一个色彩与七美德的对应体系。色彩与七宗罪和七美德之间的这两套对应体系，通过纹章学书籍和论著以及与之相关的文学作品流传了很多年。我们在17世纪中叶的诗歌和艺术创作中还能观察到这两套对应体系的影响。拉伯雷在《巨人传》中写到勋带配色时，对这两套体系多有嘲讽。
4. 关于地狱在中世纪文化中的符号象征，参阅 J. Baschet, *Les Justices de l'au-delà. Les représentations de l'enfer en France et en Italie (xiie-xve siècle)*, Rome, 1993。
5. 关于魔鬼的色彩，参阅 M. Pastoureau, *Noir. Histoire d'une couleur*, Paris, 2008, p.47-56。
6. 在上一章里提到的佛罗伦萨美女们的衣橱里，基本上是找不到红黑搭配的衣服的。参阅本书 p.90-93。也可参阅作于1480—1485年的著名纹章学和色彩学著作《纹章的色彩、勋带与题铭》，巴黎，1860，p.80-81。通常认为这本书的作者是笔名为"西西里传令官"的让·古图瓦，但实际上该书并非他的作品，至少后半部分不是他所编写，因为让·古图瓦在1437年已经去世了。《纹章的色彩、勋带与题铭》认为，红黑搭配代表绝望，并且令人想到世界末日。
7. 关于纹章色彩的搭配规则，参阅 M. Pastoureau, *L'Art héraldique au Moyen Âge*, Paris, 2009, p.26-32.
8. 到了中世纪末，黑/白同时出现的频率逐渐提高，其蕴含的意义与红/白相比更加丰富。从14世纪60—80年代起，黑色的地位得到大幅度的提升，从属于魔鬼、死亡和罪孽的色彩变成了代表谦逊和节制的色彩，而谦逊和节制是当时人们非常重视的两种美德。此外，亚里士多德对色彩分类的理论在当时广为传播，而在亚里士多德的色彩序列上，白色与黑色分别位于直线的两个极端。从这时起，黑/白逐渐取代了红/白，成为人们心目中对比最强烈的色彩，这一点在棋盘上体现得最为明显。参阅 M. Pastoureau, *Le Jeu d'échecs médiéval*, Paris, 2012, p.30-34。

9. 代表司法的红色至今仍然有所体现，某些法官在正式场合是穿红色长袍的，在大学里，法学教授在典礼场合所穿的长袍上也有红色。而且，在欧洲各地，法学院通常以红色为标志，而医学院的标志是绿色，文学和人文科学则是黄色。

10. 关于犹大在绘画作品中形象的研究资料非常少，而且大多数已经相当陈旧了。关于犹大的砖红发色，近年来最优秀的参考文献是 Ruth Mellinkoff, « Judas's Red Hair and the Jews », dans *Journal of Jewish Art*, vol.IX, 1982, p.31-46, 还有同一作者的作品 *Outcasts. Signs of Otherness in Northern European Art of the Late Middle Ages*, Berkeley, 1993, 2 vol.（主要参考 vol.1, p.145-159）还可以参阅 Wilhelm Porte, *Judas Ischariot in der bildenden Kunst*, Berlin, 1883，其中的观点与 Ruth Mellinkoff 恰好相反。

11. 在一些绘画史著作中可以找到这方面的研究资料：L. Réau, *Iconographie de l'art chrétien*, t.II/2, Paris, 1957, p.406-410; G. Schiller, *Iconography of Christian Art*, t.II, Londres, 1972, p.29-30,164-180, 494-501 et passim; E. Kirschbaum, dir., *Lexikon der christlichen Ikonographie*, t.II, Fribourg, 1970, col.444-448。

12. R. Mellinkoff, *The Mark of Cain*, Berkeley, 1981.

13. C. Raynaud, « Images médiévales de Ganelon », dans *Félonie, trahison et reniements au Moyen Âge*, Montpellier, 1996, p.75-92.

14. 参阅 R. Mellinkoff, *Outcasts...*（同注释10），重点参考 vol. 2, pl. VII p.1-38。

15. 福韦尔（Fauvel）这个名字含有深意。其中每个字母都代表了一种恶习：F 代表奉承（Flatterie），A 代表吝啬（Avarice），U 代表卑鄙（Vilenie）（译者注：古法语中 U 与 V 通用），V 代表反复无常（Variété），E 代表嫉妒（Envie），L 代表怯懦（Lâcheté）。关于这本作于 1310—1314 年的政治社会讽刺诗集《福韦尔传奇》，主要参阅 J.-C. Mühlethaler, *Fauvel au pouvoir. Lire la satire médiévale*, Genève, 1994。

16. 在中世纪的欧洲，对某些社会阶层实施了强制性、侮辱性的身份标志措施，关于这一课题，至今尚未取得令人满意的综合性研究成果。我们只能参阅 Ulysse Robert, *Les Signes d'infamie au Moyen Âge*, Paris, 1891，但其内容较为陈旧，也不够全面。但是，具体到针对犹太人的歧视性标志问题，相关研究是相当丰富的：G. Kisch, « The Yellow Badge in History », dans *Historia Judaica*, vol.19, 1957, p.89-146; B. Ravid, « From Yellow to Red. On the Distinguishing Head Covering of the Jews of Venice », dans *Jewish History*, vol.6, 1992, fasc.1-2, p.179-210; D. Sansy, « Chapeau juif ou chapeau pointu ? Esquisse d'un signe d'infamie », dans *Symbole des Alltags, Alltag der Symbole. Festschrift für Harry Kühnel*, Graz, 1992, p.349-375; Idem, « Marquer la différence. L'imposition de la rouelle aux xiiie et xive siècles », dans *Médiévales*, n° 41, 2001, p.15-36。

17. 需要说明的是，在中世纪，雅各和利百加（Rebecca，以扫和雅各之母）的人物形象都不是负面的。尽管他们诡计多端，对以扫多有不公之举，但无论是神学家还是艺术家都未曾将他们当作反面人物。

18. 关于扫罗的人物形象，参阅 *Lexikon der christlichen Ikonographie*（同注释11），t.IV, Fribourg, 1972, col.50-54。

19. 在图片资料中，该亚法的形象通常是深色皮肤和砖红色卷曲的头发，这使得他的形象比彼拉多（Pilate，判处耶稣死刑的罗马总督）和希律·安提帕斯（Hérode Antipas，杀害了施洗约翰，对耶稣之死也负有责任）的形象更加丑陋。参阅：同上，t.IV, col.233-234。

20. 在《圣经》武加大译本（Biblia Vulgata）中，使用了 rufus（红发的）一词来形容大卫，但是在某些现代法语译本，尤其是新教《圣经》中，用"金发的"取代了"红发的"。我们能否从中看出某种对红发的嫌弃，认为红发形象与"外貌英俊"不够匹配？关于大卫形象的研究成果众多，其中综述性、索引性的著作有 C. Hourihane, *King David in the Index of Christian Art*, Princeton University Press, 2002。

21. 关于塞特与堤丰之间的联系，参阅 F. Vian, « Le mythe de Typhée… », dans *Éléments orientaux dans la mythologie grecque*, Paris, 1960, p.19-37, et J. B. Russell, *The Devil*, Ithaca et Londres, 1977, p.78-79 et 253-255。

22. 参阅 W. D. Hand, *A Dictionary of Words and Idioms Associated with Judas Iscariot*, Berkeley, 1942。

23. Martial, Epigrammata, XII, 54, et XIV, 76.

24. 引自 E. C. Evans, « Physiognomics in the Ancient World », dans *Transactions of the American Philosophical Society*, n.s., vol. 59, 1969, p.5-101 (ici p.64)。

25. H. Bächtold-Stäubli, dir., *Handwörterbuch des deutschen Aberglaubens*, Berlin et Leipzig, t.3, 1931, col.1249-1254。

26. 参阅 H. Walter, *Proverbia sententiaeque latinitatis Medii ac Recentioris Aevi*, Göttingen, 1963-1969, 6 vol.; J. W. Hassell, *Middle French Proverbs, Sentences and Proverbial Phrases*, Toronto, 1982; G. Di Stefano, *Dictionnaire des locutions en moyen français*, Montréal, 1991。

27. 关于这些迷信思想在近代的延续，参阅 X. Fauche, *Roux et rousses. Un éclat très particulier*, Paris, 1997。

28. M. Trotter, « Classifications of Hair Color », dans *American Journal of Physical Anthropology*, vol.24, 1938, p. 237-259; J. V. Neel, « Red Hair Colour as a Genetical Character », dans *Annals of Eugenics*, vol.17, 1952-1953, p.115-139。

29. 有一种流传很广的错误观念认为，在斯堪的纳维亚、爱尔兰和苏格兰，红发者的数量比金发者多。恰恰相反，如同在地中海沿岸一样，在上述三个地区，红发者也是一个少数群体，即便从数量和比例上来讲相对于其他地区要高一些。

30. 在中世纪，砖红发色还不止是将红黄两色的负面意义集于一身而已。红发者的皮肤上还经常布满橙红色的斑点，而斑点意味着不纯净，是某种兽性的特征。在中世纪的观念里，斑点是令人厌恶的，人们认为纯净才是美，而纯净就等于纯色。所以条纹是受到鄙视的，而斑点甚至是可怕的。在中世纪，皮肤病很常见，并且人人恐惧，其中最有代表性的是麻风病，得了麻风病的人会被全社会排斥和放逐。

31. 这六种色彩是按现代人的喜爱度递减排序的。参阅 E. Heller, *Psychologie de la couleur. Effets et symboliques*, Paris, 2009, p.4 et pl.1。

32. 参阅本书第二章的"佛罗伦萨美女们的衣橱"。

33. J. Rossiaud, *L'Amour vénal. La prostitution en Occident (xiie- xvie s.)*, Paris, 2010, p.87.

34. U. Robert, *Les Signes d'infamie*, 同注释 16.

35. M. Pastoureau, Noir. Histoire d'une couleur, 同注释 5, p.124-133.

36. 也可参阅《以西结书》VIII, 10-13 关于以色列人犯下罪孽的陈述，尤其是对过度奢华的装饰、服饰和色彩的描写。

37. 关于新教毁像运动，有大量文献资料可供参考：J. Philips, *The Reformation of Images. Destruction of Art in England (1553-1660)*, Berkeley, 1973; M. Warnke, *Bildersturm. Die Zerstörung des Kunstwerks*, Munich, 1973; M. Stirm, *Die Bilderfrage in der Reformation*, Gütersloh, 1977 (*Forschungen zur Reformationsgeschichte*, 45); C. Christensen, *Art and the Reformation in Germany*, Athens (États-Unis), 1979; S. Deyon et P. Lottin, *Les Casseurs de l'été 1566. L'iconoclasme dans le Nord*, Paris, 1981; G. Scavizzi, *Arte e architettura sacra. Cronache e documenti sulla controversia tra riformati e cattolici (1500- 1550)*, Rome, 1981; H. D. Altendorf et P. Jezler, éd., *Bilderstreit. Kulturwandel in Zwinglis Reformation*, Zurich, 1984; D. Freedberg, *Iconoclasts and their Motives*, Maarsen (Pays-Bas), 1985; C. M. Eire, *War against the Idols. The Reformation of Workship from Erasmus to Calvin*, Cambridge (États-Unis), 1986; D. Crouzet, *Les Guerriers de Dieu. La violence au temps des guerres de Religion*, Paris, 1990, 2 vol.; O. Christin, *Une révolution symbolique. L'iconoclasme huguenot et la reconstruction catholique*, Paris, 1991。除了以上这些著作之外，还可参阅 2001 年在伯尔尼和斯特拉斯堡举办的《毁坏偶像运动》展览图册。

38. M. Pastoureau, « Naissance d'un monde en noir et blanc. L'Église et la couleur des origines à la Réforme », dans *Une histoire symbolique du Moyen Âge occidental*, Paris, 2004, p.135-171.

39. 这篇措辞严厉的布道名为《反对矫揉造作的奇装异服之裤告》(拉丁语：Oratio contra affectationem novitatis in vestitu, 1527)，在这篇布道中墨兰顿劝告所有虔诚的基督徒身穿朴素的深色服装，不要"打扮得像五颜六色的孔雀"(拉丁语：distinctum a variis coloribus velut pavo)。参阅 *Corpus reformatorum*, vol.11, p.139-149；vol.2, p. 331-338。我们还注意到，腓力·墨兰顿的姓氏，无论是其德语形式 Schwarzert，还是墨兰顿本人改用的希腊语同义字 Melanchthon，其含义都与黑色有关。

40. P. Charpenne, *L'Histoire de la Réforme et des réformateurs de Genève*, Genève, 1861; R. Guerdan, *La Vie quotidienne à Genève au temps de Calvin*, Paris, 1973; W. Monter, « Women in Geneva », dans *Enforcing Morality in Early Modern Europe*, Londres, 1987, p.205-232.

41. J. Calvin, *Institution de la vie chrétienne* (texte de 1560), III, x, 2.

42. Pline l'Ancien, *Historia naturalis*, livre XXXV, chap. XII-XXXI.

43. B. Guineau, *Glossaire des matériaux de la couleur et des termes techniques employés dans les recettes de couleurs anciennes*, Turnhout, 2005, passim.

44. 这个例证是令人怀念的中世纪艺术史大学者恩里科·卡斯特诺沃(Enrico Castelnuovo)向我提供的，但遗憾的是他未曾告诉我该配方的具体出处就去世了。这份配方要求用牛血浸透一块呢绒，然后用类似加工虫胭脂的方式制造成红色颜料。

45. 针对这些配方集，目前尚未展开全面的汇编、整理、研究工作，色彩历史的研究者在面对它们时，会遇到同样的问题：对画家而言，这些思辨大于实用、寓意大于功能的颜料配方，究竟有什么用呢？这些配方的作者真正去实践过吗？其目标读者是什么人？手稿的抄写者在其中扮演了什么样的角色？在我们现在拥有的知识范围里，这些问题很难回答。关于配方集的历史以及在研究中遇到的各种难题，参阅 R. Halleux, « Pigments et colorants dans la *Mappae Clavicula* », dans *Pigments et colorants de l'Antiquité et du Moyen Âge, Colloque international du CNRS*, éd. B. Guineau, Paris, 1990, p.173-180。

46. 这种棕榈科植物名为麒麟竭(拉丁语：Calamus draco)，山达脂主要是从其果实里提取的。其枝条能够加工成藤条藤杖，慢慢地也被进口到欧洲。

47. C. Gaignebet, « Le sang-dragon au *Jardin des délices* », dans *Ethnologie française*, n.s., vol.20, n° 4, octobre-décembre 1990, p.378-390.

48. M. Pastoureau, *Bestiaires du Moyen Âge*, Paris, 2011, p.205-208.

49. 该示意图的详细介绍参阅 M. Pastoureau, *Noir. Histoire d'une couleur*, 同注释 5, p.140-143。

50. L. Savot, *Nova seu verius novaantiqua de causis colorum sententia*, Paris, 1609.

51. A. De Boodt, *Gemmarum et lapidum historia*, Hanau, 1609.

52. F. d'Aguilon, *Opticorum libri sex*, Anvers, 1613.

53. 例如"纯色"这个词，歧义就非常多，可以指基础色彩之中的一种，也可能是一种天然颜料，甚至可以是任意一种没有混入黑色或白色的色彩。

54. Pline, *Historia naturalis*, livre XXXIII, chap.LVI, § 158. silaceus 在古典拉丁语中很少用到，而普林尼在解释它时谈到的更多是颜料和染料，而不是色彩本身，因此更加难以理解。参阅 J. Gage, *Couleur et culture*, Paris, 2010, p.35。

55. 关于彩色印刷法的发明，参阅 Florian Rodari et Maxime Préaud, catalogue de l'exposition *Anatomie de la couleur*, Paris, Bibliothèque nationale de France, 1995。还有 J. C. Le Blon, *Coloritto, or the Harmony of Colouring in Painting Reduced to Mechanical Practice*, Londres, 1725，这篇论文承认了牛顿对这项发明做出的贡献，并确立了红黄蓝三原色的基础地位。关于着色版画更加久远的历史，参阅 J. M. Friedman, *Color Printing in England, 1486-1870*, New Haven, 1978。

56. R. Boyle, *Experiments and Considerations Touching Colours*, Londres, 1664, p.219-220。

57. 关于牛顿的发现以及光谱的重要意义，参阅 M. Blay, *La Conception newtonienne des phénomènes de la couleur*, Paris, 1983。

58. I. Newton, *Optiks : or a Treatise of the Reflexions, Refractions, Inflexions and Colours of Light...*, Londres, 1704; *Optice sive de reflectionibus, refractionibus et inflectionibus et coloribus lucis...*, Londres, 1707 (由 Samuel Clarke 译成拉丁语，于 1740 年在日内瓦再版)。

59. N. J. Thiéry de Ménonville, *Traité de la culture du nopal et de l'éducation de la cochenille dans les colonies françaises de l'Amérique*, Cap-Français, 1787, 2 vol.

60. 关于这场商业战争以及墨西哥胭脂虫的历史，参阅 A. B. Greenfield, *A Perfect Red, Empire, Espionage and the Quest for the Color of Desire*, New York, 2005 (法文译本标题为：*L'Extraordinaire Saga du rouge. Le pigment le plus convoité*, Paris, 2009)。

61. M. Proust, *Le Côté de Guermantes*, t.1, Paris, 1920, p.14-15.（译者注：译文引自《追忆似水年华》第三卷，M. 普鲁斯特著，潘丽珍、许渊冲译，译林出版社 2012 年版。但与普鲁斯特原文相比，该译文未提及红棉布的产地，仅为"到处蒙着红棉布和长毛绒布的非常俗气的客厅里"。此处为突出本书作者意图，参照普鲁斯特原文，改为"到处蒙着哈德良堡红棉布和长毛绒布的非常俗气的客厅里"。）

62. 法国的一个鞋的品牌 Christian Louboutin，或许是受到波普艺术的启发，近年来开始将红色鞋底作为其品牌的特色或者说标志。该品牌鞋价格高昂，在这一点上倒是与"红鞋跟"的贵族消费定位十分匹配。

63. O. de Serres, *Theatre d'agriculture et mesnage des champs*, Paris, 1600, p.562.

64. P. Eisenberg, *Grundriss der deutschen Grammatik*, 2ᵉ éd., Stuttgart, 1989, p.219-222; W. Jervis Jones, *German Colour Terms. A Study in their Historical Evolution from Earliest Times to the Present*, Amsterdam, 2013, p.419-420 et 474-476.
65. Egbert de Liège, *Fecunda ratis*, éd. E. Voigt, Halle, 1889, p.232-233［该诗标题为 *De puella a lupellis servata*（狼吻下逃生的小姑娘）］。关于《小红帽》的这个原始版本，参阅 G. Lontzen, « Das Gedicht *De puella a lupellis servata* von Egbert von Lüttich », dans *Merveilles et contes*, vol. 6, 1992, p.20-44; C. Brémont, C. Velay-Valentin et J. Berlioz, *Formes médiévales du conte merveilleux*, Paris, 1989, p.63-74。
66. 关于《小红帽》的红色，我撰写过多篇文章，此处所述的内容是自 1990 年以来发表的多项研究成果的总结和综述。
67. V. Hugo, « La Légende de la nonne », dans *Odes et Ballades. OEuvres complètes*, t.24, Ollendorf, 1912, p.352-358.
68. 参阅 G. Lontzen，同注释 65。
69. E. Heller, *Psychologie de la couleur*, 同注释 31, p.47-48.
70. R. Schneider, *Die Tarnkappe*, Wiesbaden, 1951.
71. B. Bettelheim, *The Uses of Enchantment*, New York, 1976, p.47-86.
72. M. Pastoureau, *Vert. Histoire d'une couleur*, Paris, 2013, p.71-78.
73. 感谢弗朗索瓦·波普林（François Poplin）让我注意到黑白红三色在童话寓言中的结构性作用。

第四章 注释

1. 该领域最新的调查结果可参阅 E. Heller, *Psychologie de la couleur. Effets et symboliques*, Paris, p.4-9 et pl.I et II。

2. J. Gage, *Colour and Culture*, Londres, 1986, p.153-176 et 227-236。

3. J. André, *Études sur les termes de couleur dans la langue latine*, Paris, 1949.

4. Ibid., p.111-112 et 116-117.

5. 在《奥德赛》中，有若干章节都用"当垂着玫瑰色手指的黎明女神来临的时候"这一句来展开叙述或者过渡到新的情节。

6. C. Joret, *La Rose dans l'Antiquité et au Moyen Âge. Histoire, légendes et symbolisme*, Paris, 1892.

7. 还有其他一些拉丁语形容词，例如 pallescens（褪色的）、rubellus（淡红色的）、subrubeus（微红的）等也可能用来表示粉色。参阅 J. André, *Études...*（同注释3）, p.139-147 et *passim*。

8. A. Ott, *Étude sur les couleurs en vieux français*, Paris, 1899; B. Schäfer, *Die Semantik der Farbadjektive im Altfranzösischen*, Tübingen, 1987.

9. 若要将染料转化为颜料，应将染过色的织物收集起来，用金属盐溶液浸泡（最常用的是铝盐），用这样的化学方法使得织物上的染料成分沉淀下来，最终得到一种漆类颜料。

10. A. M. Kristol, *Color. Les langues romanes devant le phénomène de la couleur*, Berne, 1978.

11. Jean Robertet, *OEuvres*, éd. Margaret Zsuppán, Genève, 1970, épître n°16, p.139.

12. 所以在16—17世纪的法语里，jaune（黄色）这个词有时候相当于现代法语的"粉色"而不是"黄色"。

13. P. Ball, *Histoire vivante des couleurs. 5 000 ans de peinture racontée par les pigments*, Paris, 2010, p.207-208.

14. 在乔治·罗姆尼（George Romney）、弗朗兹·克萨韦尔·温德尔哈尔特（Franz Xaver Winterhalter）、詹姆斯·迪索（James Tissot）、玛丽·卡萨特（Mary Cassatt）、亨利·卡罗-德尔瓦耶（Henry Caro-Delvaille）等画家的作品中都能找到例证。

15. M. Pastoureau, « Rose Barbie », dans A. Monier, dir., *Barbie*, exposition, Paris, musée des Arts déco-

ratifs, 2016, p.92-98.

16. 直到 19 世纪的上半叶，欧洲各地的贵族以及所谓"上流社会"的成员都应当拥有尽可能白皙、均匀的肤色，以此将自身与农民区分开来。然而到了 19 世纪下半叶，人们的价值观发生了变化，因为这时"上流社会"开始以海滨度假作为时尚，后来他们又爱上了登山。于是从这时起开始流行被日光晒成古铜色的皮肤，因为这时贵族追求的不再是区分于农民，而是区分于工人。这个时代的工人越来越多，他们都在工厂的车间内或地下深处的矿井劳作，几乎永远接触不到阳光，因此他们的肤色是灰白而不健康的。工人的形象远比农民更糟，所以千万不能被当成工人。这种新的价值观以及对日晒的追捧在随后的几十年里越来越得到强化，大约在 20 世纪 30—60 年代达到巅峰。但这股潮流并没有一直持续下去，到了 20 世纪 60 年代，海滨度假和滑雪运动日益普及，即使是不太富裕的家庭也有外出度假的能力，而这时的"上流社会"又开始瞧不起古铜色的皮肤，因为几乎所有人都有能力获得。他们又重新开始追求白皙肤色，尤其是从海滨或山区回来时如能保持白皙，则更加为人称道。除此之外，健康方面的因素也很重要。长时间日晒会大幅度增加罹患皮肤癌等疾病的风险，这使得晒黑皮肤的潮流有所衰退，尤其是对中产阶级而言。古铜色的肤色不再受到追捧，而是被人们避之唯恐不及。如同我们在历史中多次见到的那样，价值体系的天平总是来回倾斜，如今倾斜到了白色这一边。但是这一次又能保持多久呢？

17. 参阅 C. Lanoë, *La Poudre et le Fard. Une histoire des cosmétiques de la Renaissance aux Lumières*, Seyssel, 2008, p.142。

18. 1914 年 8 月，法国军队穿着醒目的红色军裤参加战斗。在这场战役中法军伤亡数万人，其主要原因很可能是过于醒目的衣着吸引了敌军的注意力。1914 年 12 月，法军决定将红裤子换下，换成低调的蓝灰色军裤。但是要为所有士兵更换裤子并不容易，而且需要很长时间，需要生产大量的合成靛蓝对布料染色，直到 1915 年春天，全体法军才完成换装，穿上了被称为"天际蓝"的新军服，因为"这种颜色很难形容，犹如远处天空与地面相交的那条地平线"。参阅 M. Pastoureau, *Bleu. Histoire d'une couleur*, Paris, 2000, p.187-188 et 202。

19. M. Proust, *La Prisonnière*, t.1, Paris, 1919, p.47.（译者注：译文引自《追忆似水年华》第五卷，李恒基、徐继曾译，译林出版社 2003 年版。）

20. 值得补充的是，有些红发的女性，认为红色与她们的发色不协调，所以尽可能地避免穿着红衣。但另一些人却故意爱穿红衣，以此表示对传统的反抗和对自由的向往。

21. 红旗的历史波澜壮阔，这方面最优秀的研究成果是：M. Dommanget, *Histoire du drapeau rouge, des origines à la guerre de 1939*, Paris, 1967。关于红帽的历史，参阅 M. Agulhon, *Marianne au combat. L'imagerie et la symbolique républicaines de 1789 à 1880*, Paris, 1979, p.21-53；E. Liris,

« Autour des vignettes révolutionnaires : la symbolique du bonnet phrygien », dans M. Vovelle, dir., *Les Images de la Révolution française*, Paris, 1988, p.312-323; J.-C. Benzaken, « L'allégorie de la Liberté et son bonnet dans l'iconologie des monnaies et médailles de la Révolution française (1789-1799) », dans *La Gazette des Archives*, n°146-147, 1989, p.338-377; M. Pastoureau, *Les Emblèmes de la France*, Paris, 1997, p.43-49.

22. 值得注意的是，形容词 martial（戒严的）一词源自 Mars（玛斯）——古罗马神话中的战神，其标志性的色彩正是红色。

23. 参阅 M. Dommanget, *Histoire du drapeau rouge*（同注释 21），p.26。

24. M. Agulhon, *Marianne au combat*（同注释 21），p.16。

25. C. Ripa, *Iconologia*, nouvelle édition en collaboration avec L. Faci, Rome, 1603.

26. 参阅 Jean Starobinski, *L'Invention de la liberté (1700- 1789)*, Genève, 1964。

27. V. Hugo, *Les Misérables*, Bruxelles, 1862, livre XIV, chapitre II.（译者注：译文引自《悲惨世界》，李丹、方于译，人民文学出版社 1992 年版。）

28. A. de Lamartine, *Histoire de la révolution de 1848*, Paris, 1849, t. I, p.393-406.

29. 在 1848 年二月革命后，起义者在法国三色国旗的白色部分增加了一顶红帽子，作为临时政府的旗帜。但这面旗帜只用了很短的一段时间。在第二共和国时期，共和国印玺上的红帽子图案也被去掉了。但是到了第三共和国，这顶红帽又重新回到政治舞台，戴在象征自由与共和的玛丽安娜女神像头顶。

30. 在有些旗帜上，镰刀、锤子的上方还有一颗五角星，代表五大洲劳动者团结一心。

31. 关于中国和苏联的红旗历史，参阅 W. Smith et O. Neubecker, *Die Zeichen der Menschen und Völker*, Lucerne, 1975, p.108-113 et 114-178。

32. 1971 年，由密特朗重建的法国社会党采用了新的标志：拳头里握着一朵玫瑰，象征刚柔并济。在很多国家，当共产党以红色为标志时，社会党往往使用粉色。在法国，自 1920 年起，这种情况就陆续出现过多次。参阅 M. Agulhon, « Les couleurs dans la politique française », dans *Ethnologie française*, t.XX, 1990, fasc.4, p.391-398。

33. 早在 1789—1799 年的法国大革命期间，红色分子已经与革命派画上了等号。参阅 A. Geffroy, « Étude en rouge, 1789-1798 », dans *Cahiers de lexicologie*, vol.51, 1988, p.119-148。

34. M. Agulhon, « Les couleurs dans la politique française... »（同注释 32）。

35. M. Pastoureau, *Vert. Histoire d'une couleur*, Paris, 2013, p.217-222。

36. 在德语中，作为实物的旗帜与作为图案出现在其他载体上的旗帜分别用两个不同的名词来表示，前者为 Flagge，后者为 Fahne。但在其他大多数西方语言中，只有一个表示旗帜的名词。参阅 O.

Neubecker, *Fahnen und Flaggen*, Leipzig, 1939, *passim*。

37. 参阅本人撰写的纲要性文章 « Du vague des drapeaux » dans *Le Genre humain*, vol.20, 1989, p.119-134。

38. 原则上讲，国旗上的色彩是抽象的，其色调差异应忽略不计。在大多数国家，宪法只规定国旗上使用的色彩，而不会强求必须使用哪种色调。但也存在例外，主要涉及蓝色，有些国家的国旗注明应使用"浅蓝"，例如阿根廷、乌拉圭和以色列。

39. 这项统计是较为笼统的，以近期出版的两本国旗全集作为基础。某些国旗上的一些小标志、徽章甚至纹章并非不可或缺，有时候有，有时候又没有，在统计时没有将它们计算在内。并非所有的国旗都是双色或三色的，但在三色旗中，蓝—白—红三色成了主流。

40. 尽管如此，在东欧一些历史悠久的国家，国旗的颜色并非源自共产主义意识形态，而是源自自古以来王室的纹章色彩，例如波兰、捷克斯洛伐克、罗马尼亚。

41. 关于日本国旗的历史，大量研究成果都是用日语发表的。用西方语言发表的成果主要有 W. Smith et O. Neubecker, *Die Zeichen...*（同注释 31），p.164-173。

42. 纹章上仅使用六种色彩，分为两组。第一组包括白色与黄色，第二组包括红色、蓝色、绿色和黑色。纹章色彩使用的规则是严格禁止将同一组的色彩并列或叠加使用。这条规则自纹章诞生之初的 12 世纪就已经存在了，直到 18 世纪依然有效，违背这条规则的情况仅占纹章总数的不到百分之一。旗帜将这条规则继承了下来，但违背的比例相对高一些（10%—12%）。当前，在欧盟的二十八个成员国里，只有葡萄牙（红绿相邻）和德国国旗（黑红相邻）不符合这条规则。参阅 M. Pastoureau, *Figures de l'héraldique*, Paris, 1996, p.44-49。

43. 对海上交通信号和铁路交通信号的研究还远远不够。关于国际海上交通信号的概况可参阅 U.S. Navy, *The International Code of Signals. For the Use of All Nations*, New York, 1890 ; M. Vanns, *An Illustrated History of Signalling*, Shepperton (G.-B.), 1997. 关于法国铁路交通信号可参阅 A. Gernigon, *Histoire de la signalisation ferroviaire française*, Paris, 1998。

44. 关于法国道路交通信号的历史，参阅 M. Duhamel, *Un demi-siècle de signalisation routière en France 1894-1946*, Paris, 1994; M. Duhamel- Herz et J. Nouvier, *La Signalisation routière en France, de 1946 à nos jours*, Paris, 1998。

45. 就我所知，在信号灯的历史方面我们从未进行深入研究，这项历史还有待记录。

46. 例如以色列人越过红海，红海本来是一道无法逾越的天堑，但在神迹之下红海之水向两边分开，让以色列人得以离开埃及（《出埃及记》XIV, 15-31）。

47. M. Pastoureau, *Vert. Histoire d'une couleur*, Paris, 2013。

48. 如今，在某些国家，准许通行的信号灯为蓝色而不是绿色。在另一些国家，例如日本，信号灯

是绿色的但是在语言里却称为蓝色。（译者注：实际上日语将绿灯称为"青信号"，而"青"在日语里有蓝色和绿色两种含义。）

49. 有些国家认为红十字标志带有基督教特征，而红新月标志带有穆斯林特征，因此选择了红水晶作为人道主义组织的标志和旗帜。自 2005 年起，红水晶与红十字和红新月一样，受到《日内瓦公约》的保护。

50. 关于法语中的此类俚语，参阅 A. Mollard-Desfour, *Le Rouge. Dictionnaire des mots et expressions de couleur*, 2e éd., Paris, 2009.

51. E. Heller, *Psychologie de la couleur...*（同注释 1）, p.4-9 et pl. I-II.

52. 与代表纯洁与卫生的白色内衣相反，黑色内衣在很长时间里都被看作是不正派、不体面的，只有放荡的女子乃至妓女才这样穿。到了今天，情况已经完全不同了。尽管黑色内衣不太适合少女，但也不像以往那样与妓女联系在一起，甚至谈不上具有挑逗性。许多穿着黑色裙装、裤装和衬衫的女性都会选择黑色内衣而不是白色，因为这样不容易透出内衣的颜色。另一些人则认为黑色更加适合她们的肤色。还有一些人则发现，对于现代的合成织物而言，黑色才是最牢固的色彩，经过多次洗涤也能历久如新。所以在当今社会，人们认为红色才是最具挑逗性的色彩，至少女性杂志所做的调查结果是这样显示的。

53. 关于圣诞老人的历史，参阅 V. Timtcheva, *Le Mythe du Père Noël. Origines et évolution*, Paris, 2006; N. Cretin, *Histoire du Père Noël*, Toulouse, 2010.

54. 关于"欧那尼之战"，参阅 A. Dumas, *Mes Mémoires*, t.5, Paris, 1852; T. Gautier, *Histoire du romantisme*, Paris, 1877; E. Blewer, *La Campagne d'Hernani*, Paris, 2002.

> 约瑟夫·亚伯斯的彩窗作品 ……

约瑟夫·亚伯斯（Josef Albers）是保罗·克利和约翰·伊顿（Johannes Itten）的学生，他于 1920—1933 年主持包豪斯学校的玻璃工作坊。亚伯斯是一位色彩理论家，非常推崇马蒂斯的作品。他尝试在抽象主义彩窗作品中给予红色更重要的位置，而在此之前的很长一段时间里，彩窗作品都以蓝色和绿色为主。

约瑟夫·亚伯斯，《魏玛包豪斯学校沃尔特·格罗佩斯办公室候见室的彩窗》，1923 年。经损毁后由吕克 – 伯努瓦·布鲁瓦尔（Luc-Benoît Brouard）复原（2008 年），216.5 厘米 x 128 厘米。勒卡托康布雷西，省立马蒂斯博物馆